翻滾吧,台灣電影

序——大雨後的彩虹

歷史從來不會被大雨沖走，

未來總是在一場大雨之後。

不是每一次都等得到彩虹，

泥濘的路我們還是要走。

——小野《尋找台灣生命力》主題曲〈不後悔的愛〉

小野

大家都說今年夏天台灣的電影市場會很熱鬧，因為有三部台灣電影的票房加起來可能衝上新台幣十億元，這三部分別是《翻滾吧！阿信》、《那些年，我們一起追的女孩》，再來就是壓軸的《賽德克‧巴萊》，建國百年的熱度終於被民間電影工作者共同創造了出來。

今年夏天我替香港陽光衛視主持一個介紹台灣影視、戲劇、藝術、文化的訪談節目「文化在野」。我始終相信文化是永遠在野的，「在野」指的不是政治上的，而是思想上、心態上和觀念上的。台灣是所有華人地區最快走入自由民主體制的社會，這

樣的體制和社會型態很有利於文化發展和思想進化，我想將這些文化上的成果和兩岸三地的華人分享。或許是因為自己過去工作的關係，第一季的訪談我比較偏重台灣的電影和紀錄片，於是，我發現自己正巧遇到了「台灣電影大爆發」的關鍵時刻。我陸續訪問了這幾部電影的製片和導演，他們的故事正好各自見證了沉寂了二十年的台灣電影黑暗時代的點點滴滴，如同黑暗中的烈火在荒野中兀自燃燒著，相當的動人。

◆

三年前那個夏末秋初的季節，台灣每個角落都在談論《海角七號》，人人關心著它的票房紀錄，就像關心著王建民的最新狀況一樣，媒體喜歡用「台灣之光」形容這些台灣英雄，就像大家曾經流行說「愛台灣」一樣。通常當人們說著這些「光」或者「愛」時，那正表示了他們心靈非常脆弱，需要光來照亮，需要愛來溫暖。「《海角七號》的票房最後到底會多少？」當時一個朋友問著。「海角七億吧？」另一個朋友回答著。我們都知道，這個冷笑話並不好笑，它會勾起許多台灣人的傷痛，但是卻也正符合了當時台灣社會的集體情緒，悲情、憤怒而憂鬱。《海角七號》是一個出口，讓這種集體情緒從海角流向了大海，然後繼續生活在這個海島上。

當年的《海角七號》傳奇讓我聯想到二十年前的電影《悲情城市》，雖然它們之間有很大的不同。《悲情城市》在上個世紀的八〇年代的最後一年勇奪威尼斯影展的最佳影片，各大媒體都用頭版頭條來處理這個新聞，知名度由外而內的燃燒全島，票房破億，在當時國片票房低迷的情況下是一個奇蹟。我曾經用「台灣新電影運動最後的一聲悲鳴」這樣悲壯的字眼來形容這個在當時的奇蹟。

「台灣新電影運動」被認定是開始於一九八二年的《光陰的故事》和《小畢的故事》，因為當時這兩部清新的電影在票房和口碑方面都很好，引發了後來許多新導演出頭的機會，侯孝賢和楊德昌兩位導演也成了這場運動的指標性人物。當時我不免會想，《海角七號》的傳奇，到底是國片長期低迷之後的「最後一聲悲鳴」，還是像一九八二年那場「新電影運動」，是革命的第一聲槍響？

◆

從時代背景來看，二〇〇八年和一九八二年竟然神似。當時也是全球經濟大衰退。那一年全球經濟成長率僅百分之零點七、通膨達百分之十三點七，情況相當慘慘。一九八二年，台灣戰後嬰兒潮長大了，當他們有機會能用電影來說故事時，他們

說出了許多的童年往事，這些電影由個人的記憶，漸漸擴大成集體的國族記憶，這正是八〇年代之前的國片所缺乏的部份。八〇年代之前的國片除了功夫和武俠之外，文藝愛情或是健康寫實多少有點逃避現實的味道，一方面是滿足新馬市場，一方面是電影檢查下的犧牲。

所以當許多觀眾都在抱怨後來的「國片」都只會得獎，都「看不懂」或是都「不好看」時，其實忽略了「台灣新電影」對後來台灣電影最大的影響不只是藝術傾向，而是把台灣人的情感轉向對台灣本身的身世、歷史和文化的注視，不管是個人經驗或是集體經驗。這些都是發生在九〇年代台灣本土化之前，沒有任何政治的操弄和政治的目的。這些影響在國片市場漸漸萎縮之後，反而藉由紀錄片、電視電影（電視單元劇）或是短片的影視工作者維持著這樣的傳統和精神。幾部紀錄片的票房和受注意的程度甚至超過默默無聲的劇情片，例如《生命》、《無米樂》、《翻滾吧！男孩》等。這些賣座的紀錄片其實預告了某種趨勢，那就是和這塊土地息息相關的情感的電影會得到共鳴，這種共同情感上的挑動和當年台灣新電影是相似的。

在國片市場長期低迷的漫長日子裡，有些不願放棄理想的年輕影視工作者藉由公共電視的「人生劇展」加上一些向政府申請來的短片輔導金，完成一些小格局的影視作品。在沒有足夠的資金奧援下，電視的單元劇的訓練加上紀錄片的拍攝成為這段時

6

間影視工作者磨練自己的方式。電視的商業消費性格和紀錄片的紀實性格多少都影響著年輕一代影視工作者，這是優點，也是缺點。優點是他們比較務實，缺點是不太習慣去思考拍一部電影的必要元素，因此在票房上也成了一種惡性循環，暗無天日。

西元二〇〇一年，國片票房創了新低，一年總票房僅有新台幣七百三十九萬。巧合的是，這一年台灣電視節目中開始出現了可以輸出到亞洲各國的偶像劇，一些年輕導演也投入了偶像劇的生產製造行列，除了謀生也是一種商業市場的訓練。偶像劇捧紅的明星也漸漸風靡了亞洲的觀眾，這十年偶像劇激烈競爭的結果雖然產生不少劣質反智的作品，但是也誕生了不少佳作。這些為了有利潤而產生的行銷策略、製片過程、資金募集、開發市場多少給了電影界一些提醒和直接的助益，而且電影界可以用的演員和明星多了，資金的募集也變得更可能了。雖然台灣電視節目往往給人製造社會亂象的負面印象，但是在台灣電影工業幾乎要瓦解的年代，電視的戲劇節目反而成了培養電影人的溫床。最近政府鼓勵電視業者拍攝高畫質的電視連續劇及電視電影，甚至也開始徵求連續劇的劇本，投入相當龐大的預算。有些電影導演在完成電影夢之後，又轉去拍高品質的電視劇，成了電影和電視界良性的交流，這種交流很有助於台灣整體影視文化產業的向上提升，這和過去的各自為陣很不一樣。

《海角七號》成功的原因眾說紛紜，學界可以做學術研究，像我前面所提到的台灣人集體國族記憶，或是後殖民時代的心態等，相信每個觀影者只看到自己情感投射的那一小部分。我寧願將《海角七號》和其他同時出現的國片放在一起討論，像《囧男孩》、《九降風》、《情非得已之生存之道》、《一八九五》、《停車》，還有更早之前的《盛夏光年》、《刺青》、《練習曲》。你會發現這些比上一代更年輕的影視工作者對於自己內在的慾望和私密更勇於表達，對於台灣多元複雜的歷史文化經驗更毫無顧忌的訴說。而這些優秀的電影工作者果然能繼續完成了他們更具突破性的電影，像《第四張畫》、《艋舺》、《不能沒有你》、《當愛情來的時候》、《台北星期天》、《雞排英雄》、《父後七日》等，不管是電影的品質或是市場的票房各有突飛猛進的斬獲。

其中《艋舺》是繼《海角七號》後第二部創下破億高票房的台灣電影，如果《第四張畫》、《當愛來的時候》和《不能沒有你》是這兩年在藝術成就和電影風格上最具突破性的電影的話，《艋舺》在商業類型上的創造還有重建賀歲片的傳統的貢獻來說，應該和《海角七號》相提並論，它們都是「台灣電影復興」的最大功臣，《雞排

8

英雄》能在今年小兵立大功，順利破了一億的票房就是《艋舺》已經攻下春節賀歲片檔期的灘頭堡，相信明年的春節檔，台灣賀歲片會有不只一部的競爭的場面，這表示商業市場機制隱然成形。藝術性高的電影總是在有了商業市場和工業規模後才會有更多觀眾來欣賞，進而提升觀眾欣賞電影的品味，這兩者應該是齊頭並進的。

◆

我很樂於將這一波「台灣電影復興」的熱鬧現場和重要人物的訪談，傳播到香港和中國大陸，也陸續得到了觀眾們的關心和探詢。這些年我也陸續受邀寫了幾篇台灣電影人的故事，原本都是因為這些人得了國家級的大獎或是有新的作品要發表，或是人走以後的電影回顧展。或許是因為年齡和心情，每次我都會用「寫歷史和時代」的態度去寫，因為我把寫這樣的文章當成是我對被寫者的尊敬和情誼。

我決定將這些訪談和過去陸續寫的電影人的故事集結成書。一九八九年初，我在八年中影的「電影公務員生涯」結束後，便毅然離開了電影界。我何其有幸認識了那麼多才華洋溢的電影人，共同走過了那段美好的青春歲月，那真的是我生命中最美好的時光，就如同侯孝賢二〇〇五年的電影一樣，「美好」是因為已經逝去永不回頭。

當我那些不死心的戰友們還繼續向前衝鋒時，我卻像個解甲還鄉的傷兵，提前過著大隱於市的安靜生活。不久之後，他們衝上了頂峰，拍出了《悲情城市》和《牯嶺街少年殺人事件》，正好是今年百年華語電影百大影片得主前兩名。而我已和他們漸行漸遠，這本書就以這個時間做為起點，二○一一年台灣電影復興為重點，彌補我過去離開時的那一點遺憾和悵然。

感謝所有接受我訪談的朋友們，也感謝那些被我寫在文章裡的朋友，你們才是這本書的主角和共同的創作者。當我重新整理著這些訪談內容時內心依舊澎湃，因為每個人的成長和故事是那麼的不一樣，而每個人都那麼誠實的說著內心最真誠的感覺和最珍貴的經驗。每個人會拍電影或許是一份興趣或是工作，但是台灣的電影人卻是用自己的生命熱誠在為自己，也為這塊土地書寫影像歷史，然後，漸漸讓電影工業起死回生。我們已經離開人世的楊德昌導演曾經說，這可是要一種很大的志氣呢。

非常感謝陽光衛視、聯合報副刊和麥田出版社的幾位好朋友，謝謝你們和我一起成為這一波台灣電影復興運動的青春啦啦隊。魏德聖的兩部電影都有彩虹的意象，這又讓我想起自己曾經寫過的那首歌〈不後悔的愛〉：「歷史從來不會被大雨沖走，未來總是在一場大雨之後。不是每一次都等得到彩虹，泥濘的路我們還是要走。」■

10

Contents

小野 × 電影人

侯孝賢的電影漫漫長路

從《悲情城市》一路走來的動盪台灣

小野 × 侯孝賢

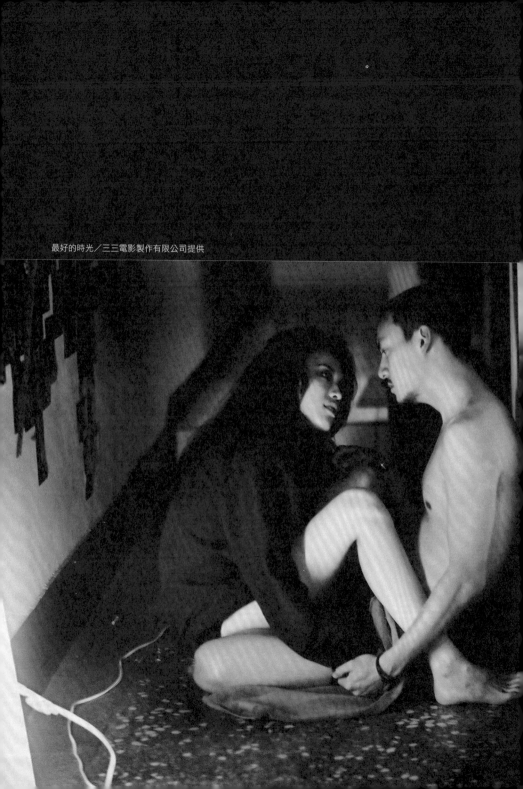

最好的時光／三三電影製作有限公司提供

走過《悲情城市》

一九八二年台灣新電影浪潮起來的幾年後，趨勢專家詹宏志寫了一篇文章，他說台灣導演裡面前三名，第一名是侯孝賢，第二名是侯孝賢，第三名還是侯孝賢。為什麼只有侯孝賢？現在回想起來，他當時已經看到侯孝賢導演崛起的重要性，他所有的電影跟內容，會影響整個台灣電影的文化。事實上證明，十多年以後，由海峽兩岸三地的影評人還有學者專家投票，投出來這一百年的華語電影，第一名是侯孝賢導演，第二名是楊德昌導演。；影片第一名是《悲情城市》，第二名是《牯嶺街少年殺人事件》。前兩名導演都是台灣新電影浪潮的健將，一九八九年《悲情城市》創造非常高的票房，除了全台灣一億多票房以外，也是台灣第一部得到威尼斯影展最佳影片的電影，把台灣電影帶進國際影展路線，它是一個里程碑。請侯孝賢導演聊聊《悲情城市》當年的創作與心情。

侯孝賢：

一九八八年蔣經國過世之前，我就想拍陳映真的小說〈山路〉、〈鈴璫花〉，我在念書的時候讀過他的〈將軍族〉。我喜歡翻年度短篇小說，看了感覺哪個作者不

18

錯，就去挖他的作品出來看。當時因為想拍陳映真的小說，和他約在明星咖啡屋，可是陳映真說：「你們拍的話，花那麼多錢、那麼多力氣，最後可能還要被關。」後來就算了，一直到一九八七年解嚴後，蔣經國又去世，台灣開始進入動盪的時代。之前就有人提議拍《悲情城市》，《悲情城市》的背景是戰後國軍撤來台灣之後基隆港口的狀態，當時基隆有很多店，各種零食搭在二樓，長長一排。李憲章說他在那邊做了很久，包括一些走私生意。我想編一個基隆的家族故事，描寫民國三十四年台灣光復到國民政府來這四年，這個時期非常混亂的台灣。

當時要拍《悲情城市》時有想要成立一個「電影合作社」，因為當時我的片子在歐洲有得獎，有一點市場，陳國富和邱復生去歐洲可以找到人投資，就跟我談合作的可能，於是我、陳國富、楊德昌、吳念真、詹宏志就先成立一個「電影合作社」，後來因為名字沒有通過，就不了了之。我把《悲情城市》劇本的分場全部寫好，當時楊德昌也在寫他的牯嶺街少年，但是我的比較快寫好，寫好找吳念真寫對白，因為動作很快，就開始籌備，當時預算是一千七百多萬。邱復生嫌我的預算太貴，本來我想放棄不拍了，正好楊登魁回來了，願意當監製，所以我們就開始拍了。拍出來超支七百萬，楊登魁放手讓我去玩，他並不知道《悲情城市》其實跟政治非常有關聯性，也沒想到會在威尼斯得獎。因為在拍《悲情城市》之前，二二八的資料也很少。後來楊登

魁被關的時候，聽說官方就有人找他，可能是警總之類的，調查了整個背景，問他為什麼要拍《悲情城市》？哪些人在策畫？

威尼斯影展金獅獎的榮光

侯孝賢的電影對整個時代的氣氛有一種反抗的力道，從早期的《童年往事》、《戀戀風塵》描寫一些童年的記憶跟回顧，現在回頭看《戀戀風塵》跟《童年往事》就是很單純的電影，可是當時被很多人檢舉，到《悲情城市》是一個高點，乾脆拍一個禁忌的年代中最不能碰的題材。《悲情城市》準備送威尼斯影展的時候，拷貝都不敢從台灣出去，怕政府當局不准。事後詹宏志認為《悲情城市》一億多票房的商業價值，是因為在得獎之後，本來的政治禁忌居然成為國際頭條新聞，得獎也代表了台灣電影在歐洲、國外獲得肯定，開拓了國外市場，獲得國際的投資。一九八九年得獎對侯孝賢導演來講會不會是一個界線或里程碑？

《悲情城市》之後，到二〇〇五年拍《最好的時光》，一路描寫白色恐怖、二二八事件，我發現侯孝賢挑的時間點都和大的歷史相關，像中國大陸一九六六年文化大革命，台灣雖然沒有發生文化大革命，可也是很封閉的美軍時代，然後跳到

一九一一年辛亥革命梁啟超到台灣，特別選動盪不安或是有革命為背景的時代，會不會是跟成長階段很壓抑的戒嚴時代環境有關？

候孝賢：

會拍《悲情城市》的主要原因，跟我看的許多小說，還有我自己的反叛性格有很大的關係。我高中的時候因為兩大過兩小過要被退學，後來我哥哥姊姊去說情改成留校察看，教官就建議我去報軍校。我那時候喜歡一個女孩子，就是《童年往事》裡的淑梅，我們從來沒講過話，她只說過一句：「等你考完試吧！」後來去軍校口試的時候我被踢掉了，然後就去當兵了。我看了很多那方面的書，就會有反叛、不平的心情，所以可能會不自覺的特別關注這些時間點。《童年往事》中的奶奶不是一直要回去老家嗎？因為她其實已經太老了，她的主觀認定就是走回家就到老家了，過梅江橋就到梅縣的灣下村了，才會帶著我去走。那個時候是一九八六年，有關單位都認為這個題材很有問題，報紙上發表的文章都修理我，後來民生報記者還聯名寫了一封信表示支持我。

我們那時候參加影展要經過新聞局寄出去，當時怕說台灣不准，後來就從日本的東京現像所寄出去。我那時候在歐洲已經認識很多影評人，像馬可・穆勒就是《悲情

城市》的推薦者，他以前負責義大利影展，後來變成威尼斯影展，他曾經是義大利貝沙洛影展的主席。當時台灣的電影從來沒有贏得過這三大影展的比賽，亞洲四十年來沒有人得過威尼斯影展的獎項。我很清楚一九八九年會得獎還有一個政治因素，就是六四天安門事件那時剛剛發生，全世界的氣氛都助長這個題材能夠在那邊得獎。

起用非演員的獨特長鏡頭

許多人提到說，跟侯孝賢導演拍戲學不到什麼技巧，因為在現場，他們不知道導演要怎麼做，覺得你好像是憑直覺跟靈感，全憑現場的感覺，時間到就拍了。但是你拍完、剪出來之後，所有的電影學者大量用你的作品講美學、講結構、講鏡頭構圖，講雲怎麼飄、鏡頭怎麼橫移，好多台灣的電影學者在研究你的電影。你曾經提到說你用長鏡頭是為了克服電影拍攝中很實際的問題，因為大量起用非職業演員，要幫助他們克服演戲上的困難，起先是為了要拍起來真實一點，但是當拍出來以後，剪接的時候變化就發生了，長鏡頭裡面人的表演，走位跟場面調度，會有一種時間，一種真實感出來。過去你為什麼喜歡用非職業的演員？但《悲情城市》裡只有辛樹芬不是職業演員，你又是如何指導其他專業演員演出？

22

侯孝賢：

我以前用很多長鏡頭的原因其實很簡單，因為我開始當導演的時候，不太喜歡用那些老演員，我感覺他們表演的方式太固定太僵化，所以就找一些非演員。非演員不可能叫他們演戲，於是就順著他們的表演把鏡頭放在那邊，所以才拍那麼多吃飯的鏡頭，因為大家都會吃飯，吃飯的時候只要有一點情緒就好了。吃的飯菜我是現場現煮，而且是在吃飯的時間吃，完全按照真實的情況，就這樣拍長的鏡頭；或者是有時候他從外面回來這樣，都是遠遠的，不要逼近他，因為他不會演，心裡會怕。譬如說，這邊有張桌子，門可能在那邊，媽媽可能在旁邊，白天小孩回來以後要進房間，媽媽問小孩話，然後他又出來了。以前我是想要不要進房間拍？但因為長鏡頭是一直拍的、不動的，拍下來就像master show一樣。我發現要這樣拍，所有的現實面你要非常清楚，因為他們不是演員，現實面就是：為什麼十一點的時候這個小孩會回來？十一點的時候媽媽在做什麼？去構思真實的情境，就會越來越清楚，越來越會掌握氛圍，可是電影的時間畢竟跟真實的時間不同，時間點很重要。以前拍的是對白、情緒，分好鏡頭，去把戲劇串起來，我這樣子拍是另外一種方式，我感覺很有意思也非常喜歡，就往這條路上走了，所以起先是不自覺的使用長鏡頭。

我不會一直被綁在我的劇本裡面，因為劇本是我自己想的，我叫演員不要背對

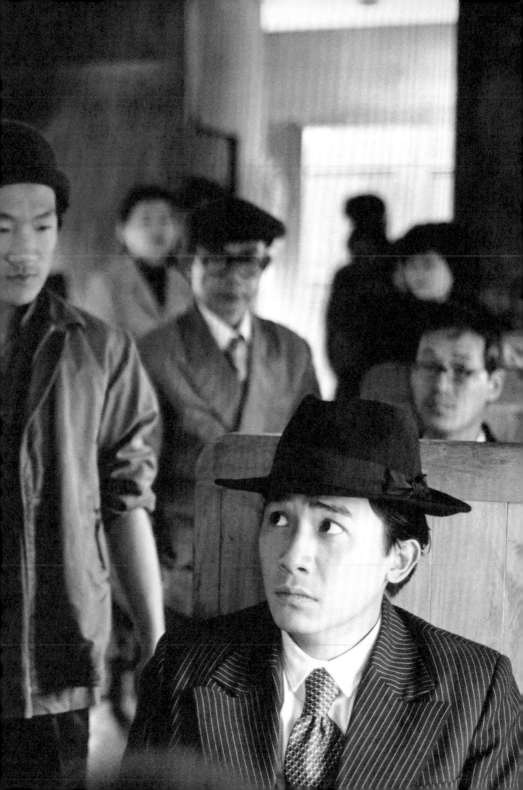

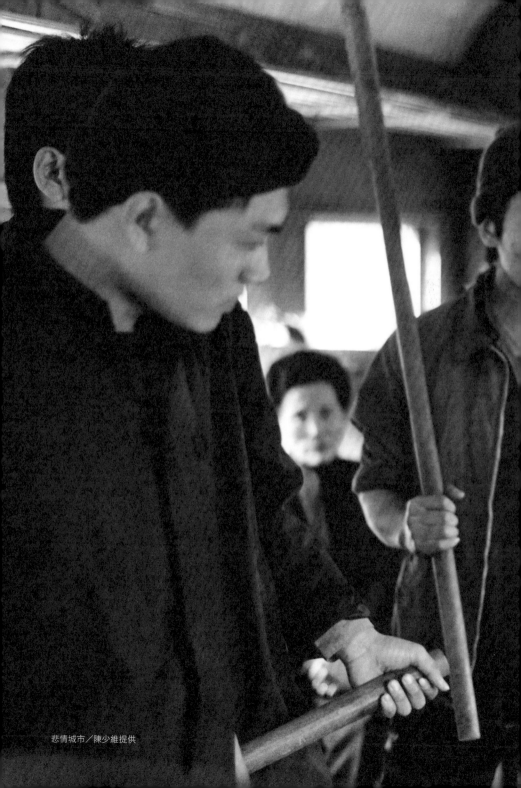

悲情城市／陳少維提供

白，沒有對白可以讓他背。指導專業演員拍戲的時候，就要特別想想其他方法。像《悲情城市》的陳松勇是很資深的演員，有時候正式拍，看陳松勇的表演就知道動作做太大了，我就傻了。所以我每次都用試戲，叫他試喝茶、點菸，我跟他說：「我要知道你的節奏跟長度。」他就開始試戲，其實在讓他試戲的時候，我就已經拍好我要的鏡頭，但是我不能跟演員說這樣就 OK 了，還要正式來一次。起先還會開一下機器，後來都不開機了，正式來反而沒拍，大部分有陳松勇的戲都是拍前面試戲，他反而演的超好。他的表現很穩，這方面的生活經驗又非常道地，尤其是他的語言跟李天祿的語言都非常厲害。我在這邊動很多腦筋，要怎麼讓他表現出來？要知道怎麼去掌握他。

當時邱復生說片裡需要一個明星，我就想用梁朝偉，梁朝偉不可能講閩南話，只好把他變成聾子，這個角色是參考了畫家陳庭詩的背景。我跟陳庭詩約在明星咖啡館的時候，他都是用筆談，因為他七、八歲的時候從樹上掉下來，慢慢後來就聽不見了，家裡要他學手語，他不願意，就用手寫的方式溝通。但實際上的背景原因，是梁朝偉不會講閩南話，他其實根本聽不懂陳松勇講什麼。不過楊德昌講的最對，梁朝偉不是演耳聾，他是真的聽不懂。我拍《戲夢人生》的時候，根本沒想過什麼台灣三部曲，只是因為我覺得李天祿的故事太有趣了，當時他正在錄他的自傳，背景從日據時代一直過來。拍《戲夢人生》的時候我也沒想到賣不賣錢，結果就賠錢了。我拍的方式跟

26

拍出人性共通的悲傷與溫暖

法國導演Olivier Assayas當年去香港電影節，看了侯孝賢《風櫃來的人》，然後第一次來台灣，我們在中影公司把當時的片子全部調出來，我陪他一部一部的看，從《光陰的故事》看到《兒子的大玩偶》，看完之後，他就變成侯孝賢的影迷了。那時候他是法國《電影筆記》的記者，寫了一篇〈世界電影工業的邊緣：台灣電影所見所聞〉，這是第一次歐洲有人在最重要的電影雜誌上寫台灣新電影，然後一九九七年他拍了侯孝賢的個人傳記。侯孝賢的電影在法國引起很大的共鳴，有人認為你的電影永遠在最後結束時還是有點溫暖和熱度，而不是非常冰冷的去解剖人性。譬如《悲情城市》，經歷很多悲傷、死亡、分離，最後的結局很悲慘，但是家族還要繼續活下去，一堆人在哪邊吃著飯，可是不曉得為什麼，看完片子走出戲院的時候，會有一點溫暖的感覺，所以你覺得人性基本上是善還是惡？還是說你覺得它是更複雜的？

《悲情城市》來比，唯一不同是演到一半李天祿出來了，在鏡頭裡面講話，在坎城放映的時候他們都嚇一跳，感覺怎麼會這樣？因為有些感覺我認為是演不出來、再造不出來的，所以整個電影進行了差不多四十分鐘以後就讓他出來。

你曾經講過，你的電影在台灣若有兩萬觀眾，法國就有二十萬觀眾。有一年間卷調查的統計結果說，法國人最喜歡看的電影是侯孝賢的電影，這一點非常奇特。侯孝賢拍的電影的風格，台灣人不見得完全懂，照理說每一個故事都是台灣的歷史背景，包括你挑一九一一年辛亥革命、甚至一九六六年文化大革命，每一段歷史都跟台灣緊緊相關。為什麼法國人比台灣人更接受你的電影？

侯孝賢：

基本上我是相信人性善良，但不是那麼簡單說善良或者不善良，因為人的社會本來就是複雜的。但是我感覺價值非常重要，所以我喜歡文成皇后、崔浩、張良，我甚至喜歡胡蘭成。我看武俠小說、戲劇、戲曲，受布袋戲、皮影戲這些民俗的東西影響，我從裡面看到這樣的傳統價值，這一點可能影響我的成長背景。所以我根本不在乎你要我去幹嘛，我只要認為對了就去做，不會去算計這樣做對自己有利或不利。我從小家裡的狀況其實很不好，我父母是在一九四七年過來台灣的，因為是二二八之後，我爸中山大學的同學要來接台中市長，正好在廣州省運的時候碰到我爸，我爸當時是教育局長，帶領梅縣的學生去參加比賽。他同學邀請他當主祕，我爸來了台灣以後，感覺台灣不錯，寫封信回去說台灣有自來水，比較文明，就把我們全部接過來，

我那時候剛出生四個月。

《童年往事》就是我小時候的故事。小時候我常常做錯事情被懲罰，要不然就是不回家，一天到晚都在外面賭博。家人很擔心，然後奶奶就會在我旁邊跟我講，你不要理他們，說我出生的時候算過命，以後會當大官。雖然我奶奶很疼我，常常會給我錢，但是我對周遭的一切還是非常反感的。我父親永遠只在那邊寫字，因為他身體不好，有肺病不敢跟家人接近，我初一的時候他就去世了，我媽媽也曾經自殺過。家裡面的生態，對小孩影響非常強烈。所以我在影展碰到成為導演的 Olivier Assayas 時跟他說：「你的片子很悲傷。」他說：「哪有你的悲傷。」他們看我的片子都很悲傷，但是我沒有這種悲傷的感覺，我拍的時候其實是不自覺的，是反映我小時候在家裡所理解的父母之間的關係，非常細微的一種氛圍。小時候說不出來，但是長大以後非常清楚。舉個例子，譬如說，我爸跟我媽在一種不很強烈的爭吵狀態時，我正好洗碗出來，我媽媽平常不會稱讚我，但是那時候她就會摟著我稱讚我，因為她跟我爸僵在一種狀態。我不習慣被摟，我就會滑掉，然後溜走。我非常清楚母親是故意的，但這是複雜的，是人跟人之間那種，不是直接的，而是間接的微妙關係，她摟你的那一刻，她不是為了摟你，而是因為跟爸爸之間的關係。Olivier Assayas 說我的片子才悲傷，我想不是，而是我對這個世界的認識感覺，從小時候就開始了，我會不自覺表現悲傷，我想不是，

在電影裡。可能這一方面跟法國人很像，法國人在文化上懂我這種情傷。

商業電影？電影文化？台灣電影的沉寂與復甦

我曾經聽到一位教授對學生說，台灣電影在一九八九年《悲情城市》賣了一億多，二十年後的《海角七號》又賣了五億多，現在台灣電影好像又起來了。但是他說：「台灣電影就算算票房真的起來，一年又變成兩百部，如果侯孝賢的電影沒有受到關注，會把我們當年辛辛苦苦建立起來的電影文化白白浪費了。」也就是說，電影除了商業之外，還應該緊緊跟整個社會、國家、歷史的發展扣連起來。侯孝賢導演怎麼看待台灣電影這些年的發展？

侯孝賢：

電影有它的商業性，需要很大的資金，擴散能力強，影響力又大。所以會有明星，會有延伸出去的電影工業。譬如說，以前日本沒這麼多好片子，甚至製片廠會規定導演使用多少底片，每個月都會公布名單，譬如說小津安二郎什麼片子用了多少底片？在製片廠的制度下，導演只能算是個工頭，但是可以拍出那麼多好片，因為那是

電影剛出來的時代，大家都會去看電影。可是產業變化得多屬害，尤其是好萊塢，二戰之後美國變成全世界第一強國，所有的人才都湧進來，英語系國家的演員最後都要到好萊塢，電影產業就是這樣子。

從一九四九年以後台灣會生產那麼多電影，因為那時候中國大陸是封閉的，台灣的人口在當時的華人地區是一個很重要的市場，所以每一年有兩百多部國片，跟邵氏、跟國泰合作，然後到後來的新藝城。一九七八、七九年，香港新浪潮比台灣的新電影早一點開始，但是香港的新浪潮沒有像台灣新電影那樣向本土扎根，反而進入了他們的商業體系，讓電影更商業、更多元、更有趣味。徐克的第一部片是泰迪羅賓的黑色喜劇《鬼馬智多星》（台灣片名《夜來香》），正巧碰到我的《蹦蹦一串心》，那時候他還擔心打不過，後來香港電影越來越屬害，台灣片商的錢就一直往那邊投資，社會寫實片很多，那個時候原來的台灣電影已經開始垮了，是我們自己打不過香港，過來就開始跟，跟了就完了。院線投資香港要他們拍什麼片，指定要劉德華的、要周星馳的，台灣片商就整個移到香港投資香港片，大量生產類型片。國片以前的龍頭老大中影公司也不生產片子了，跟其他人一起在搶輔導金。

我拍完《戲夢人生》就跟日本合作了。像《好男好女》、《南國再見，南國》、《海上花》都是跟松竹合作，從《海上花》之後，我公開宣布放棄輔導金，然後也跟

法國合作。我想我就是維持我的拍片量，除非要拍很大的片子，賣法國跟日本就足夠我拍了。我只一心想維繫所謂「電影」這件事情，能從電影透露出的，我感覺的、骨子裡面的文化，逃不掉的對人的一種激情。所以說，我要在電影裡面做點另外的、另類的、不一樣的東西，想去探索影像的本質，去呈現所謂的文化，如果做得太多、太直接、太強烈，就不對了。中國人的民族性其實跟法國人很像，要考慮透露多少、或隱藏多少，我可以做到的我就盡量自己做。我認為除非從這塊土地、從教育或觀念開始去改變社會結構或政治結構，才會有不一樣的可能性。

侯孝賢看台灣電影復興的可能性

台灣電影從一九八九年到九〇年代，電影工業漸漸走下坡，生產量越來越少，最低的時候一年總票房不到一千萬，最近突然在二〇〇七、二〇〇八年票房起來了，到了《海角七號》有五億多票房，然後陸續有好幾部電影可以賣超過一億，譬如說二〇一〇年的《艋舺》，或今年春節檔期的《雞排英雄》，你怎麼看待這個現象？你覺得這些片子會賣座的原因是什麼？會不會成為潮流？台灣的電影工業有沒有機會復甦？

侯孝賢：

我當時是台北電影節的主席，所以《海角七號》在上映前我就看過了，我說這部片一定會賣座，我建議他們多試片，不要打廣告。為什麼？因為你沒有明星，一下子就會被淹沒掉了。現在打廣告不像《小畢的故事》那時候那麼容易，因為太分散了，要打全面的廣告要花很多錢，而且沒有明星要怎麼打？我感覺這部電影就是有種local(鄉土)性，而且很容易跟人家親近，而且沒有明星要怎麼打？我感覺這部電影就是有種local(鄉土)性，而且很容易跟人家親近，觀眾可以很容易體會。所以他們就到處試片，試了七千人次，這些人就像種子部隊，在網路上討論，所以很快就賣座了。但我是沒想到那麼厲害，有個因素就是當時導演魏德聖敢一下子四十個、五十個拷貝，前一陣子的國片誰敢？沒有人敢！

我也感覺看國片的人潮，特別是年輕的觀眾開始回流了，但是你說台灣電影從此會起來？整個工業會起來？我認為不可能，因為這是結構性的問題，我們只有二千四百萬人，最少要有四、五千萬人才足以支撐一個市場。但是為什麼我很贊成local的電影起來呢？因為電影要先賣座，才有另外的可能性出來，才會有他們可以繼續生產製造的環境。現在拍電影的門檻低了，就像我說的電影學校一樣，要訓練一批新的人才，不需要用到三十五釐米的設備，用DV都可以。主要是不要去學好萊塢那種結構或是只用明星，一投資起步就很高。我們這樣子培養人才後說不定可以有另外

34

一種電影，最後的市場也一定是在中國大陸，因為他最大，就像美國最大，所有美語系的觀眾全部往那邊去，人才也自然會過去，這是逃不掉的。未來香港和台灣的電影人才慢慢的也都會被吸過去。要怎麼留住他們？這是一個很大的問題，這跟什麼統呀獨呀都沒關聯，我感覺是我們既然成長在台灣，那我們要扮演什麼角色？就像英國電影永遠有一種味道是美國電影所沒有的，而且他不見得就是藝術片，像今年的《王者之聲》。台灣既然在邊緣，我們的思考就是另外一種，就有可能產生不同的作品。所以我們要了解我們的環境，來做出我們能刺激整個華人電影市場的電影。怎麼做我不知道，但只有去做，不做，就永遠沒有可能。或許我們應該去學法國，他們立法規定戲票的百分之十一要回饋電影，電視總營業額的百分之五‧五要投資電影。他們是立法規定，我們台灣可能嗎？在法律上很難通過，到最後還是回到台灣的宿命，就是從民間起義！民間來做就是會有很多奇奇怪怪的、單打獨鬥的，但是我們要怎麼把這個氛圍做起來？這個跟市場其實不是很相關，有點像是一種研發單位，要有人做出一些新的東西，會刺激到主流，主流可能就會被這種元素刺激跟進，發展技術做出不同的電影來。

台北電影節與金馬學院培育台灣新導演

《海角七號》是台北電影節的開幕片，最後得到最佳影片。台北電影節幾乎是最早讓《海角七號》曝光的舞台，後來有幾部重要的國片也都是最先在台北電影節亮相，侯孝賢當過六屆的主席。台北電影其實跟金馬獎有點不同。從一九九八年第一屆開始就標榜著非商業的、獨立實驗的精神，當時商業片只是用推薦的，非商業片反而頒給百萬首獎，因此鼓勵了非常多獨立製片，培育了蠻多新導演，後來加入了城市交流。台北電影節已經十三屆了，你覺得它繼續可以扮演什麼角色？

除了台北電影節，侯孝賢後來又去接了金馬獎的主席，有一段時間是兩邊都當主席。很多人都很想藉你的國際名氣，請你去邀請國際影展主席，或者國際大明星來台灣參加影展，因為你有號召力。一九九○年我做了一個《尋找台灣生命力》的紀錄片，當時也有訪問侯孝賢導演。你當時就說你有一個心願，如果有能力的話，你想搞一個電影學校，你為金馬獎設一個金馬學院，非常能啟發華人地區的年輕導演。金馬學院第三屆時我兒子也有參加，有一天他回來跟我講說：「爸爸，今天侯導演對我們年輕導演訓話，訓的非常久，但是他講的東西蠻誠懇的。很感動。」我很想知道，通常你對年輕導演講什麼？

侯孝賢：

台北電影節成立的時間點非常不錯，台北電影節從一九九八年、一九九九年開始，正好就是台灣電影沒落的時候，從那時候開始，它變成是一個養育電影的空間，而且百萬首獎是混在一起評，他跟金馬獎的差別就是他鼓勵短片、動畫和紀錄片，還有他非得是國片不可，是台灣製造的，但是媒材又不限，不是一定要film。所以台北電影節，正好是在台灣電影最低潮的時候，在這個地方慢慢一步一步的上來。

金馬學院我還在嘗試，其實很不容易。我會提醒台灣的年輕導演，要認識、要了解你們到底身邊有什麼，不要一直想著好萊塢。好萊塢有電影工業，而且在好萊塢學電影的，上網就可以找到很多只要付一點點錢就來演戲的演員。英國也有這種網路、工作人員。台灣是沒有的。台灣是什麼都沒有的，有的人從美國念回來，有的從歐洲念回來，你不要去妄想說，電影一定要那樣製作的，要從你的現實條件去接觸，譬如說，好，你現在沒有演員，你要怎麼用非演員？不要最簡單的拿自己同學來演，那都假的，絕對演不出來的。你要跟真實生活有實際的接觸，不是一天到晚躲在電腦裡面，躲在想像世界裡面。你一定要跟真實的生活產生一種聯繫。你要去local的地方，去跟別人接觸，去看很多種生活的氛圍跟型態，哪怕是一個咖啡廳。你不跟人接觸，是永遠學不會這一套的。

美國電影是可以這樣的，因為劇本很棒，然後casting把你找好，全套透過制度的方式替你完成，然後你只是要好好解釋你的東西，盯住這個東西，作品就出來了，因為他們是很戲劇性的。你這一場戲其實短短的都沒關係，他是扮演什麼重要的位置，扮演什麼位置你知道，能量好一點的導演就是可以在這個裡面表現他的美感。可是你看現在台灣也有很多導演，但是沒有團隊，很多電影業的人才十多年前能轉行都轉行了。你不要學那些形式，還是要從對人真正有感覺去做，從真實裡面去淬鍊。年輕的時候可以沒有負擔嘛，去發覺影像的本質是什麼。我認為影像的本質就像每一個國家的民族性一樣，簡單說，原住民比較直接；漢人就比較拐彎抹角；客家人和閩南人的特質其實都不一樣，表達方式也都不一樣。影像的呈現到底能到多少？又要隱藏多少？我是教他們不要去想有的沒的，其實就在你身邊，就在你最近的距離，你可以看見的，你可以接觸的，就去想，只要一直做一直做，就出來了。用很簡單的素材和設備，因為現在用什麼都可以拍嘛，拍什麼也都可以。

從拍電影到參與社會運動

侯孝賢後來一邊拍電影，一邊聲援很多社會運動，譬如說外勞、外籍新娘，或者

是很多關於土地的、古蹟的保存，像樂生療養院的抗爭，有一次甚至還為抗爭剃了頭。有朋友跟我說，他們在拍社會運動的紀錄片時常常看到大導演侯孝賢怎麼站在車上，紮個白布在那邊一直喊，讓他們嚇一大跳，因為他們認為侯孝賢是國際大導演，應該忙著到好萊塢去找資金拍電影，怎麼會隨時出現在聲援弱勢的場合？你為什麼會去參與這些抗爭？

一九八九年《悲情城市》之後，台灣的本土化一路到二〇〇〇年政黨輪替。八十年代開始你拍了很多的電影，對於台灣的現代化與民主化，你的觀點似乎是蠻悲觀的。你並不會因為台灣已經進入兩黨政治和政黨輪替，已經是一個民主國家就變得比較樂觀，你會不會覺得原來我們在八十年代拍的電影，所謂的本土其實是包容性很高的？而覺得整個社會並沒有朝著更多元包容去走？

侯孝賢：

　　我看過很多日據時代的背景的資料，像葉榮鐘的《台灣人物群像》，還有蘇新的作品，不知不覺就結構出我對國族跟台灣文化的想法，我其實不是社會主義者，但我跟他們很要好，感覺想法很接近。所以我是無形中變成是這樣了，我現在跟左派關係都很好，我很佩服陳映真、陳明忠呀。陳明忠多悍！玩了十幾年什麼刑都用過就是不

招，我跟他們氣味很通。陳映真後來辦《人間》雜誌，我開始認識藍博洲他們，看看他們的文章，這些都是大概台灣屬於比較左的社會主義本來就是這樣，所以才會走這條路，喜歡這樣的題材。人家找我幫忙背書，聲援這些活動，我也很樂意。像二○○三年《中國時報》的楊索和余範英認為藍綠的族群對立很激烈，就找一些人來聊，我也被點名。後來他們想組「族群平等行動聯盟」，大家就說你當召集人，我心想為什麼是我？我就是得過金獅獎，比較有頭面嘛。我本來也就感覺不應該撕裂，台灣從七十年代鄉土文學，到八十年代本土意識起來，包括我們拍的新電影，本來都沒有族群對立。藍綠對立之前，其實我們在做的許多電影，根本不分族群，包括閩南、客家或者原住民，都沒有去想到政治。我沒有特別去這樣子思考，因為我以前做這些事感覺都是很自然的。

我就是不喜歡那種壓制人的人，所以是不自覺的，也不是為了理論去研究什麼主義思想。比如說有一本《想像共同體》，我也是後來才看的，我是從一個人的基本去思考，不會去講更多的上層結構，不是刻意想要做社會運動。我覺得哪個政黨都無所謂，最重要的其實很簡單，就是老百姓。假設所有的想像都是為了在台灣居住的這群人，應該是去替他們設計各種東西，而不是要聽財團要聽媒體的，去維護既得利益跟有權力的人的好處。但是我很早就看透了，這個世界是不可能這樣去轉變的。我覺得

這個結構不是今天才發生，要徹底改變這個結構是非常困難的，因為牽涉很多既得利益者。再加上長年的文官體制，絕對不會輕易讓自己的職位不保，所有的關卡都需要經過這種科層，但是他們都沒有去面對現實，沒有對於所謂人的生存或人的實際的狀態去考慮。我拍電影並不是為了去反抗這些，我拍我對人的真實感覺、拍人的動人之處，這是我想拍的價值。

侯孝賢的電影路，做到不能做為止

侯孝賢導演有沒有想過，未來繼續往下拍電影，還會拍多久？還有沒有想拍的題材？

侯孝賢：

一直拍不完呀，永遠有拍不完的題材。所以我去做金馬獎或者台北電影節是去做公益，因為沒辦法專心。我雖然不太管事，但是也沒辦法，還是會被牽扯進去，有什麼事我一定要參加，要去扛的我一定會去扛，還是會分神，沒辦法專心在拍電影上。

而且我感覺就是，現在好不容易成熟到這個程度，就是盡量把握時間。好不容易知道

電影是這樣的，而且也有了這些經驗、這個班底，所以要盡量做，我只是想留下一些東西而已。對我來講，也沒有什麼說該做到什麼時候就夠了的問題，我做到不能做為止。

侯孝賢導演很真誠的談到關於他對電影的心情跟想法，我們可以發現侯導演一直覺得人有人的本質，文化有文化的本質，去尋找到這個本質之後，對拍電影才是最有用的。雖然他對於整個二〇〇七、二〇〇八年台灣電影工業的好轉其實還有點悲觀，但是所有新起來的年輕導演在電影中時常會對侯孝賢致敬。譬如說鈕承澤導演的《艋舺》出現他的第一部電影《小畢的故事》的背景，他言必稱侯孝賢是他的師父；最近我看《翻滾吧！阿信》裡面的露天電影特別放《戀戀風塵》。

我們跟很多新導演談話，他們都非常懷念一九八〇年代之後台灣的新電影浪潮，雖然不是一個多麼商業的體制，可是卻代表某種對電影本質的狂熱和追求，所以台灣電影整個起來的這批新導演的氣質，跟我們那個年代的導演又有點不一樣。他們雖然懂得追求商業，但他們骨子裡也蠻有一點理想性。我想他們可能深深受到上一代導演們堅持理想的影響。不管悲觀也好樂觀也罷，去做才是最重要的。而且，要做到不能做為止。◼

台灣品牌吳念真

從劇場、廣告重返電影
江湖的吳念真

小野 × 吳念真

照片提供／蔡育豪

十七年後再續電影夢

吳念真在台灣家喻戶曉，很多人認識他是因為他是導演、是作家、是劇作家、也是廣告的代言人。更適切的形容，吳念真其實是個品牌、是個文化象徵。他從七十年代開始寫小說；八十年代成為台灣電影新浪潮的推手，寫過很多電影劇本；到了九十年代，他自己當導演，拍了兩部電影，也作了電視主持人。另外，意外的成了廣告片當紅導演，成為更多人知道的吳念真。到了二十一世紀，又作了一系列舞台劇《人間條件》，最近吳念真又要復出拍電影了。台灣電影經過很長一段時間的沉寂，到了二〇〇八年《海角七號》和二〇一〇年《艋舺》的出現，分別開出驚人的票房，東京影展用「台灣電影復興」來形容這個趨勢。更令人期待的是，吳念真重回電影圈，準備編導一部新戲。距離他上一部《太平天國》已經事隔十七年。請吳念真來跟我們聊聊他拍電影、電視、還有廣告的種種。

吳念真：

電影是從事過電影行業的人永遠的夢想，當初我從寫小說選擇去寫劇本，就是覺得文字的傳播力量沒有影像大。在我們的年代，電視還不算在文化的領域。所以那時

候我們做電影，是希望能夠透過電影帶給社會更大的影響力。我和小野剛進電影界的時候，都是懷抱這樣的理想，都是笨蛋嘛。因為一九八〇年代前流行愛情、武俠跟賭博的電影。我們真的是經過非常多努力，又碰到非常好的時機。我常常想，當時如果不是因為有中央電影公司，剛好是明驥當總經理，所謂「新電影浪潮」根本不可能發生。

我知道電影的美好，對電影懷抱著夢想。可是經過時代的演變，會發現很多比電影更強而有力、更即席的傳播工具。比如說，電視在慢慢轉變，更不用講電腦時代的來臨，部落格、臉書、Twitter等等，太多東西可以即席發生社群的影響力。所以，當初我們企圖用來改變社會的電影這個媒介的重要性，慢慢會失去它原有的位子。我覺得在台灣拍電影是非常辛苦的行業，因為電影是要花比較多成本的一種媒體，可是台灣的市場並不大，只有兩千三百萬人，對國外做文化事業的人來講，這是個Peanut Market。台灣又是文化非常複雜的地區，南北差距、觀念落差、族群眾多，每種文化的差異都太大。所以，在我們的年代還可以作電影，到某些時候它可能會慢慢衰微。

《多桑》訴說父親故事

我們一起離開中影後選擇了不同的道路。吳念真曾經很想用自己的力量或方式延續拍電影，所以後來當導演拍了《多桑》和《太平天國》，你曾經在宣傳期天天在不同電視節目曝光，你還對我說，要大家天天都看到你，等到電影大賣後，你就可以當監製去找資金來提拔年輕導演。可是隨著台灣電影市場的崩盤，你也英雄無用武之地了。不過你卻做到讓大家天天看到你，只是換了另一種方式。

吳念真：

其實我當初只想一輩子安安分分做個編劇就好，我想可以做到退休，做到老，我覺得寫劇本是件很有趣的事。後來因為我父親過世，我父親過世這件事在我心裡留下很深久的傷痛。我父親是個礦工，老了之後得了矽肺病，就在生命很糟的情況下，他竟然打開加護病房的窗戶，就這樣跳下去了。這對我來講是很大的打擊，我常常會講父親的故事給朋友聽，雖然我都會把父親講的很好笑，但其實是用好笑去講一個悲傷的事情，對我來講可能是發洩，也可能是逃避，其實那是我不敢去面對的痛苦。我他然打開加護病房的窗戶，就這樣跳下去了。這對我來講是很大的打擊，我常常會

父親受日本教育，我常常講，那一代的人基本上是歷史孤兒，永遠不被了解。就像李登輝，有很多人罵他講話是跳躍式語言，其實他們不知道受過日本教育的人，只要講國語都是跳躍式語言。為什麼？因為國語對他來講是外來語，當他面對嚴肅問題的時

48

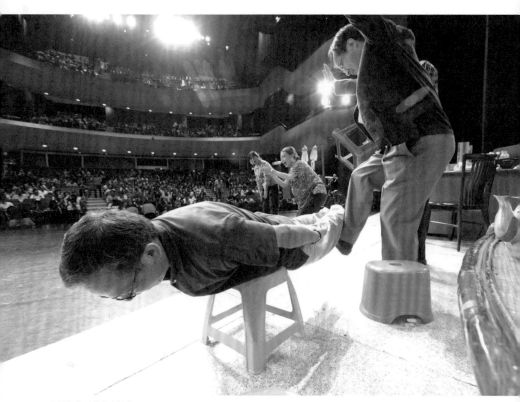

人間條件／蔡育豪提供

候，他會用日文思考，所以他受教育的語言，在腦袋裡面會先把答案講好再翻譯過來，因為他是用日語思考，所以他的中文語法常常出現日本的文法，前後倒置，我常常跟朋友講這種文化差異中的荒謬。比如說，我爸爸最疼我妹妹，他很好心幫我妹妹畫國旗，畫青天白日，白日也把它漆成紅色，我妹妹就罵他說：「你怎麼把它漆成紅色！」我爸爸說：「日本國旗都那樣！你什麼時候看過白色的太陽？」我妹妹就會罵他是漢奸走狗。像這些我都把它當成笑話講，有一天朋友就說：「你講這麼多，為什麼不把它寫成劇本？」我就寫成一個分場大綱，那時候問侯孝賢要不要拍，他正在籌拍另外一部戲。他說：「自己的老爸自己拍啦！」我說：「那如果我不會勒？」他說：「你不會？你那麼多朋友當導演是幹什麼用的？我們都會跳出來啊！」我說好，我就去拍啦！所以說，會當導演是三十秒裡面做出的決定。

拍完《多桑》之後，我也不想再拍電影了。有人說：「既然拍了第一部，參加國外影展也都得獎，為什麼不繼續拍？」我就想，拍《多桑》是因為日本對台灣影響很大，再來應該拍對台灣影響很大的美國，所以拍《太平天國》，也有參加威尼斯影展的競賽。那時候已經在猶豫台灣的電影走向，看到票房開始跌，能夠取代電影的東西太多了。譬如說，錄影帶、MTV都出來了。最大的打擊就是去參加威尼斯影展競賽的時候，我發現義大利有一個城市的電影院，十二個廳全部都在播放好萊塢電影，沒

有一部義大利電影，而義大利新寫實主義是讓我對電影有興趣的重要年代。我去問他們，他們說：「義大利最近拍電影很辛苦啊！」不只是義大利，法國、德國也一樣，都被好萊塢攻佔。我認為如果連這些偉大的電影國家都沒有電影，那麼台灣電影一定會衰敗的。基本上我比較悲觀，這樣講也許很殘酷，後來的確是如此。電影背後必須涵蓋非常大的政治力量跟文化力量，台灣連是不是一個國家都要被質疑，大家當年用電影努力走上了國際舞台，結果又回到原點。

所以那時候從威尼斯影展回來就覺得不要再拍電影了，發覺要去找錢好辛苦。因為我的第一部跟第二部電影是兩個公司合拍的，拍到最後都吵架，我還要站在中間，版權是誰也搞不懂，我覺得創作者還要承擔這些太辛苦了。如果說希望影響社會影響很多人，我可以去做電視。但我不是對電影絕望，我認為台灣不可能有電影工業，因為第一，市場太小了；第二，政治力量不夠，你根本不可能把電影賣到國外。以前楊德昌常常說，希望讓外國人能透過電影了解台灣，但是未來這種機會越來越少。那為什麼還要存著希望呢？我覺得台灣電影不可能成為工業，但可以成為一種手工藝品，可以精雕細琢去做出一個新意的東西，把它放到市場上去，至於它會不會敗，就不要賦予它太高的標準。

比如說，我認為《海角七號》跟《艋舺》在台灣會造成市場上的騷動，為什麼？

很簡單，因為多年來電影裡已經很少出現台灣的味道。但是區域性太高的電影，離開這地方它就沒有票房了。所以這兩部電影離開台灣，沒有太多影展會接受，為什麼？

品質跟藝術層次是一回事，對國外的人來講，他們對台灣的本土性沒有興趣，他們希望電影探討到其他更大的命題。還有一個非常現實的考量，對方要拒絕我們參加影展很容易，要拒絕中國卻很難，這牽扯到非常多的政治問題。所以我常講，很多對電影實際狀況不是很清楚的人，老是跑到前面來講電影，但是要真正介入多了，影展也參加多了，才知道問題本質所在。所以我那時候心裡面想，我應該賺錢來拍電影，不再依賴別人投資，因為拿別人的錢把人家虧掉了，我會覺得欠你一輩子，我不喜歡欠人家那種感覺。即便是年輕導演他們說：「導演，如果我寫了個劇本，你要不要幫忙？」我答應過要幫你我就會做到，但是我不會去跟別人借錢，我就用自己賺來的錢，你花光為止嘛。這次要拍電影真的是意外，不是用我自己的錢，是對方主動要投資。

電視、女工、台灣的共同記憶

吳念真這次拍的電影，是以女工的故事為主題。我們在一九八〇年代想電影

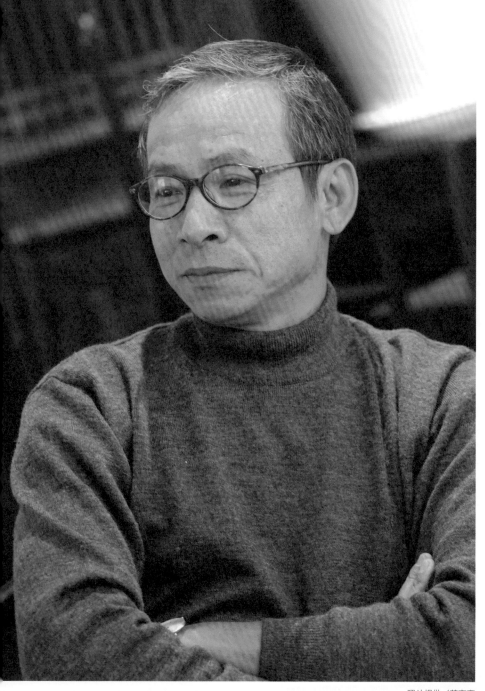

照片提供／蔡育豪

題材，用文學來改編成電影劇本的時候，吳念真常常提到陳映真描寫女工的小說〈雲〉，其實你當時最想拍的電影是陳映真的小說，去談女工成為大量生產的工具，這個廣大邊緣被犧牲的勞動階級在台灣完全被漠視。這個題材我很有感觸。我小時候讀的是萬華邊緣的雙園國小，全校同學能夠考上初中的沒有幾個，有一個在話劇裡演我媽媽的女生，比我大兩歲，她非常優秀，可是家裡很窮。我五、六年級的時候，有一天沿著鐵軌走，遠遠看到她走過來，手裡提個便當，包便當的布上面很多油漬。她看到我，趕快低下頭來，因為我還在讀小學五年級，她已經在做女工了。我就叫她：「媽媽！」她看到我，卻假裝不認識。那一刻我印象很深，她比我聰明，數學比我好，可是只能讀到十二歲，不能繼續受教育，小學畢業就去當女工。我們經歷過那樣的年代才會知道，這個時代中有多少人被犧牲掉了？吳念真的這部電影是為了台灣電視公司五十週年台慶拍攝的，你認為像電視這種大眾傳播媒體，是怎麼參與了我們的共同記憶？

吳念真：

台灣電視公司明年五十週年，黃總經理忽然找我說，他想弄一部電影，變成五十週年的另外一個起點。我就很認真跟他討論：「是不是要拍你們的歷史？」他說沒

有，他覺得我是在台灣長大的，我的題材一定跳脫不了這個地方，而且我六十歲，對這五十年來的記憶是最清楚的。我家第一次有電視，是台視開播十年後，民國六十一年的時候。因為我要去當兵了，鄰居拿給我們很多紅包，我爸爸說你帶去用，我說不要，我爸爸就把它拿去買一部電視。我提了很多故事給台視，我說電影有很多種，顧慮到預算，怕萬一失敗損失太多，所以列了幾個題材給他選，他後來挑中了女工的故事。

我在中影的時候就很想拍女工的故事。我們那個年代，有很多人小學畢業典禮當天，就坐遊覽車到紡織工廠開始上班，從十二歲一直到五十幾歲，甚至做到現在。我有一個朋友，好不容易幫她老公生意做起來了，她老公跑到大陸去包二奶，不回來了，她現在又繼續做女工。她說過一件讓我印象非常深刻的事情，有一天她在家裡做小手工，越想越氣，就把電銲往自己的手上按，按按看會不會痛，她跟我說：「會痛啊！我不是傢私！」你知道「傢私」是什麼意思？是「工具」的意思，她到老的時候發現她一輩子都是工具，是幫別人賺錢的工具，工具應該不會痛啊？可是她說弄下去還是會痛，這給我感覺非常shock。她跟我講了非常多故事，過往在美國人的工廠、在日本的工廠、在台灣本地的工廠，從紡織、羽球拍，一直做到電阻、電腦鍵盤跟照相機，現在又回去做最簡單的小手工。你可能又會講說，我很喜歡描寫女性，但是我覺

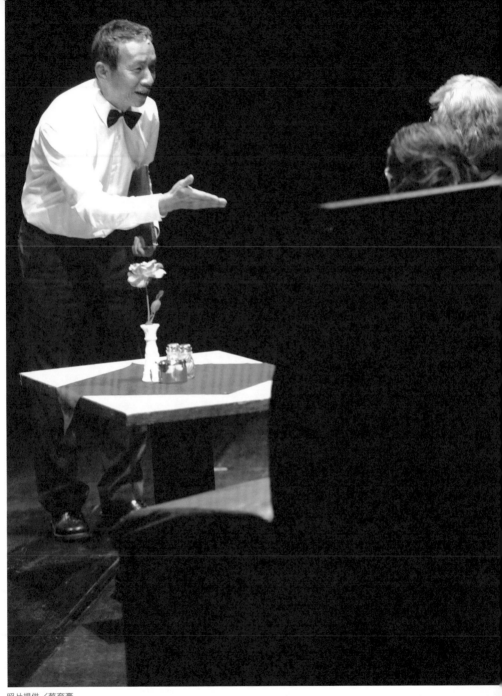

照片提供／蔡育豪

得這一群人真的是在默默中，讓整個時代運轉，又隨著整個時代被犧牲掉的人，她們賺來的錢是讓家裡的工商化加速。很多女工拿錢去給哥弟弟作生意，去跟會跟得很辛苦。我有個朋友那時候在電子工廠做事，好不容易分期付款買了一部電視，過年很高興抬回家去，沒想到她貸款還沒付完，哥哥已經把電視拿去當掉了。很多這樣的故事。

那位女工朋友講的很多事情，都跟我們那個年代的回憶一樣。她記得有一次有個女工被檢查出來有肺結核，那時候fire就fire了，沒有什麼遣散費，也沒有什麼理由，而且工廠要她們所有朋友都開始戴口罩，然後整個宿舍消毒，那個女工認為自己很丟臉，所以那天早上她就帶著行李準備離開了。她只跟我朋友說：「我回去都不知道要怎麼樣養自己。」就這樣，我朋友跟她說：「沒關係啊，沒關係，不要這樣講，就全部去上班了。然後，中午回來的時候發現，那個得肺結核的女工在浴室上吊，全宿舍的女工哭得要死。那天晚上我朋友就帶著耳機聽電晶體小收音機，一邊點播的歌一邊流眼淚，她說到現在都還記得，那時候是點播鳳飛飛的〈碧城故事〉，我還特別上網去查過這首歌，她說她自己聽，一直跟著唱，然後自己流眼淚。後來發現說這樣會吵到別人，就把耳機趕快拿下來睡覺，才發現整個臥室靜靜的都在唱這首歌。我覺得這樣

「對不起妳們喔，讓妳們這樣……」我朋友她們說，

的畫面很動人也很煽情，對她們來講，她們記得的是一種情誼，所以這些回憶跟電視、電台都是有關係的。

我覺得這個部分對我來講，我是有感情的，這樣的人其實還是一樣存在嘛！比如說現在的中國，沿海地區的工廠裡面有多少人？經濟或是社會狀況在轉變，但是永遠有這樣的一群人。我有一年去上海，剛好碰到那些年輕人，彷彿看到五十年前的自己。有一次拍片，有一個梳妝助理很年輕，講話很有趣，我問他：「你哪裡來的？」他說：「四川啦，四川來的。」他說是臨時來幫忙，我問他平常在哪工作？他說在沙龍當學徒，已經是半技師狀態。我再問他說：「以後希望幹什麼？」他說他想回去四川，開一個有四張椅子的店。就是那麼一個清淡的、一個可以達成的美好的夢讓他從四川跑到上海來，他希望這樣努力著可以完成小小的夢。我覺得這樣的一群人還是存在的，或許跟電視公司的成長過程是在一起的，所以我們可以共同去完成這部電影。

對我來講，就像是做我身邊的很多事，我去寫了一個專欄、寫了舞台劇本一樣，只是覺得我完成了一件想做的事。

《台灣念真情》 透過電視延續理想

吳念真剛剛很刻意的壓低自己對這部電影的期待，你說對你來講這是一份工作，把他完成；對那個投資者來講，他自己的年代，他親身看到的這些東西，對他也是個完成。但是我一直記得你在《太平天國》推出的時候其實是有過電影大夢的，《太平天國》賣得不是想像中那麼好，當時你一定非常失落，當然我也忘了打電話給你安慰啦！可是我一直覺得那個打擊一定非常大！你當時曾經以為你可以扭轉台灣電影的頹勢。所以重回電影，你的心情不可能只是當個工作而已。

吳念真：

我自己是很賣力去宣傳《太平天國》，但是後來發覺，我想講美國文化對台灣的影響，可是台灣是受到影響而自己不知道，沒有人會承認自己是受美國影響啊。也永遠沒有人肯承認，台灣的新聞觀點也全都是美國觀點，我們的政府官員百分之九十以上是留美的，什麼事情都用美國觀點。也沒有人相信我們的小孩，所有影像觀念全部來自好萊塢，他們以後可能都看不懂歐洲電影，因為他們已經習慣那種善惡分明的，到最後一定有ending的講故事方法，也不知道影像也可以有思考性。不過我也要承認，其實從《太平天國》開始，台灣的電影票房一直往下跌，沒有一部電影是賣超過兩百萬的。我後來想，如果電影不行，有沒有機會可以做電視？電視好像也可以完成夢

想，透過影像去改變社會。我現在年紀大了，不會去想改變什麼了，我覺得change很難啦，只是想說，要不要做一些不一樣的東西？所以有人找我做電視，我就提出說：「要不要來做被遺忘的城鎮？或者是說被遺忘的人？被遺忘的行業？」

後來就是一九九五年TVBS的《台灣念真情》。對我來講那都是人生的意外，就是莫名其妙有人來找你，莫名其妙你提出一個構想，莫名其妙人家答應。我常開玩笑講說，那時候的TVBS是沒有老闆的年代，因為邱復生能完全信任和授權，他從來也不曉得我們在做什麼。記得TVBS剛剛成立時，整個節目部跟新聞部都充滿了一種奇怪的動力，有一種蠻可愛的能量。所以有一次在TVBS四周年的時候，他們叫我上台致詞，我就說：「在TVBS你可以看到的是力量，這個地方女生都當男生用；男生當畜性都拿來當總經理跟董事長用！」然後底下就鼓掌，哇好高興喔，這樣子。這種能量是很難得而珍貴的。

《台灣念真情》做了三年半，製作團隊都有所改變，當初大家就跟觀眾一樣，對這些村鎮不懂，甚至語言不通，我叫他們要自己去找資料，去做事前的溝通跟拍攝。做了三年半，大家熟練了以後，發覺原來的那種好奇、新鮮，急切想去理解的心情，慢慢沒有了。特別是做報導，當你熟練之後，全部都公式化了，那種新鮮的美感就沒了，我就覺得應該停掉了。《台灣念真情》做了

照片提供／蔡育豪

三年半，他們又重播兩次，結果重播了七年，前前後後在TVBS出現的長度將近十年，後來也出現很多類似的探索台灣的節目。但我覺得比較好玩的就是，那時候寫稿子也許寫得比較認真，我企圖讓別人能了解，所以口白上可能多了非常多情感跟牽扯，結果有幾篇文章被拿去當國中課本教材，很多小孩子因為這樣知道我，老師會叫學生去看跟《台灣念真情》有關的報導。有一天，我朋友的女兒說要跟他來找我，她媽媽就跟她講：「幹嘛？你又不認識吳念真？」她說：「有，我認識啊！我們課本裡面有他的文章，他是少數還活著的作者。」另一位朋友有一次拿著他兒子的課本說：「你幫他簽個名吧！」他說他兒子跟同學講說，我爸爸認識吳念真，但是沒有人相信，我把他課本拿回來看，很好笑，課文作者吳念真，旁邊就附註是「牛奶花生伯伯」，我就在上面幫他簽我的名字。到現在為止節目已經停很久了，很多人還會提起《台灣念真情》。我覺得有點遺憾的是，節目當初在拍的時候，沒有要求被拍攝者都簽下授權，因為那時候沒有所謂的肖像權，後來有法律限制，所以不能公開販售，影像的版權沒有留下來，我覺得有一點可惜。

吳念真現象？莫名其妙成為廣告全才

吳念真做的每件事情都是意外，但是很多博碩士論文都在研究「吳念真現象」或者「吳念真品牌」，把你塑造成非常懂得經營自己的人。做為一個老朋友的我，看你每件事情其實都是誤打誤撞。譬如說很多人以為你拍TVBS的電視劇，是你自己想出來的，其實都是別人來找你，聊一聊就做成了。其中最誤打誤撞就是做廣告，我遇到幾個老的廣告人，聊起來說，自從吳念真進到廣告界之後，第一個是打破台灣一般廣告人的邏輯。譬如說廣告明星當代言人，不可能每一樣東西都代言，第一個是打破台灣一般廣告亂，你卻代言了藥、車子、飲料、手機等等。第二個是你從創意開始，直接從上游老闆接下生意，自己想idea，自導自演。其實我來看，你是在繼續延續你寫小說、拍電影、做電視那種講故事的方法。你可不可以講講你做廣告的來龍去脈？

吳念真：

　　廣告界對我來講非常陌生，我也從來不想去了解它，所以還常常得罪人，我承認不是故意的。因為我不理解，所以我常常會講錯話、做錯事，但是整個出發點老實講，都是出於善意。其實我最先是義務性幫忙，那時候《多桑》在長澈廣告公司拍片，當時他們正在拍房地產廣告，畫面湊出來了，但是不曉得怎麼樣把重點拉出來，我就幫他們寫文案說：「繁榮的極致就是衰敗的開始。」比如說，以敦化南路來講，

房子都蓋好了，已經壅塞成這樣子，再擠也不可能改變什麼，除非全部炸掉重來。其

他沒有發展的，或是可能都市更新的地方，比較有機會發展。我從這角度去寫，就幫

們覺得這文字也滿好玩的，所以我常常去做這種事，遇到有一個廣告不能過了，就幫

忙改文案，甚至是幫他們做比較長篇的廣告。後來他們鼓勵我說：「你要不要學著跟

攝影師合作，去拍個廣告？」我是這樣開始當廣告導演，拍了之後我也覺得莫名其

妙。在拍《太平天國》的時候，有個啤酒廠商跑到南部找我，說他們想找我代言。我

說：「為什麼你要找我代言？」他們說：「因為你拍《多桑》，常常在電視上或是廣

播裡講話。」當時廣告片的導演是侯孝賢，所以他們一下子就邀我連拍三部廣告。

我是一個很雞婆的人，有個老闆拿一個已經要拍的劇本給我看，我會說：「這個

東西如果改成這樣，會不會更好？更省錢？」老闆就覺得：「嗯，這樣比較好喔。」

於是推翻原案。人家廣告的預算都過了，廣告公司跟我說，裡面還包含了公司百分之

十五的利潤，我這樣建議他們就沒利潤了，我那時候把很多人都得罪了。當然後來我

會覺得很對不起他們嘛，我真的不是惡意，只是覺得，要做就把它做好一點點。後來

很多老闆會覺得不如就直接找我來，我可以幫他們想創意。後來我覺得，我只是做自

己的方式，別人怎麼講隨便他吧。

可能很多人不知道，我是有名的救火隊，比如說，很多廠商找我做廣告，我會很

認真去幫人家作建議，甚至幫他們提出一整套的廣告行銷方法。所以其實很多年來，我跟很多老闆到後來變成朋友，廣告一拍就拍了十幾年，他們對我絕對信任。我去做廣告提案都很簡單，就拿一張紙去唸說：我這次要拍誰、內容是什麼、旁白是什麼，唸完就結束了。我們就開始聊天，我有時候覺得不好意思，可是彼此信任，我喜歡這樣的工作方式。我喜歡廣告的另一個原因，是因為廣告比很多創作都還要難，為什麼？用三十秒時間，吸引很多人來買這個東西，你不覺得很厲害嗎？有一位校長曾經批評廣告，我就說：「你不覺得廣告導演或廣告企劃人比校長還厲害嗎？因為三十秒可以說服一堆人來買東西，你已經教了多少年學生？你有說服過誰嗎？」校長當場就尷尬在那邊。

我發覺有時候我是個很糟糕的人啦，但是我講的通常是真的事情。我常常跟很多人講，了解商品很重要，了解買這些商品的這一群人更重要，因為你必須要學會他們的語言、他們的情感表達方式，才能去說服他們。

做為吳念真很老很老的老朋友和曾經一起打過電影八年抗戰的老戰友，我常常在有他在的公開場合，說一些很刻薄的笑話刺激他逗大家笑，可是在沒有他的場合如果有機會談到他，我多半是很「護短」的，有時候會護到被別人嘲笑。但是我並不介

照片提供／蔡育豪

意，因為他以上說的話都是很真誠的話。他常常在不對的場合說了不對的話，事後我都會像哥哥一樣提醒他，他都死不認錯，還會說：「我是故意的。」這，就是吳念真。◼

台灣電影的「賽德克‧巴萊」

楊德昌《麻將》、陳國富《雙瞳》到魏德聖與黃志明《海角七號》、《賽德克‧巴萊》的世代傳承

黃志明 × 魏德聖 × 小野

台灣電影人世代傳承

楊德昌拍過一部電影《麻將》，透過一個主角說：「這世界上只有兩種人，一種是騙子，一種是傻子。」事實上世界上不只有這兩種人，還有一種是瘋子或是賭徒，這種人在台灣電影很常看見。最近有一部片子叫《賽德克·巴萊》，這部電影從籌備到上片，好像是台灣的全民運動。「賽德克·巴萊」的意思是「真正的人」，所以除了騙子、傻瓜、瘋子，還有一種真正的人。這部電影的兩個靈魂人物導演魏德聖和監製黃志明，和我又陌生又很熟悉，熟悉的原因是我們有很多工作重疊，也認識很相同的人；陌生是因為我們不曾一起工作過。黃志明從《影響》雜誌，到中影企劃部門做企劃，慢慢到中影製片廠，所以我們曾經在中央電影公司擔任相同的工作，可不可以請你先聊聊你從事電影的經驗？

黃志明：

我畢業後大概將近半年的時間都沒有工作，也不知道要幹嘛，有一天晃到九份，覺得怎麼有這麼漂亮的地方？後來就常常去九份拍照，有一天看到一個很帥的男人，站在有點像八角亭的理髮廳外面的樹下，很多年以後我才知道那是梁朝偉，那天我

70

也看到辛樹芬，還有我在《戀戀風塵》演阿遠的王晶文，當時侯孝賢導演正在那邊拍

《悲情城市》。我以前在學校就對電影很憧憬，但是那個年代要進入電影行業好像很

困難，拍電影的劇組對我們來講就是殿堂，後來在朋友介紹下，我先去立法院當了一

年多助理，第一份真正跟電影有關的工作，是在金馬獎的國際影展搬拷貝，我是國際

組的跑片小弟，每天把拷貝從杭州南路搬到龍騰試片間；影展開始的時候再去長春戲

院，從地下室搬到放映的大廳、小廳。

後來我去了《影響》雜誌，在《影響》待了兩年。我們以前都是很嚴肅地看像柏

格曼的這些電影，後來到《影響》雜誌，慢慢有很多不同的資訊進來，像好萊塢的電

影。陳國富當時當總編輯，想做一些改變，把編輯派去全世界四大影展做採訪，老闆

覺得哪有經費去做？因為這件事情跟老闆鬧了，我們就集體辭職。焦雄屏、黃建

業、易智言、周旭薇幾位老師請我們編輯部的人吃飯，我就被「領養」去了中影，一

待就待了四、五年。剛開始是唸劇本、做報告給徐立功，當時他是製片部經理，大約

是小野老師離開中影後的兩、三年。

我第一部戲是跟蔡明亮出去拍《愛情萬歲》，那時候易智言跟我每天都過得很開

心，我們一邊上班一邊翻譯《電影編劇新論》。有一天徐立功跑來說：「哇！我怎

麼養老鼠咬布袋！」說我們在中影上班還順便做翻譯，易智言把筆一丟說：「老闆！

這是我回國後做過最有意義的一件事情！」後來我跟蔡明亮認識了，他問我要不要去拍片現場，易智言就說：「我覺得你是無心插柳，但是會一去不回頭。」後來拍《愛情萬歲》之後，我就再也沒有回去製片部做原來的工作，而是改到現場去做製片。

四、五年裡陸續跟王小棣的《飛天》；易智言的《寂寞芳心俱樂部》；蔡明亮的《河流》，一直到拍完《河流》之後才離開。前幾天魏德聖還跟我開玩笑說：「你回到中影會不會覺得很熟悉？」他說以前對我有個印象，就是人家都在忙，我沒事拿根竹棍在那邊晃來晃去，我說：「對，還要加上一顆棒球。」

楊德昌與魏德聖的師徒情義

魏德聖曾經擔任楊德昌《麻將》的副導演，《牯嶺街少年殺人事件》對楊德昌來說是巔峰，巔峰之後，我聽別人說他想做伍迪艾倫，我那時候就笑了，我說：「他這個人不幽默啊！他這麼嚴肅！伍迪艾倫是很會嘲諷自己，楊德昌不會嘲諷自己，他會嘲諷別人。」但是後來我去看了《獨立時代》，他真的很幽默耶，超乎我的想像。你們在拍《麻將》的過程有衝突過嗎？聽說他有拿板凳要打你？

二○○七年楊德昌走以後，魏德聖一個人偷偷跑去美國的墓地看他，還撿了片落

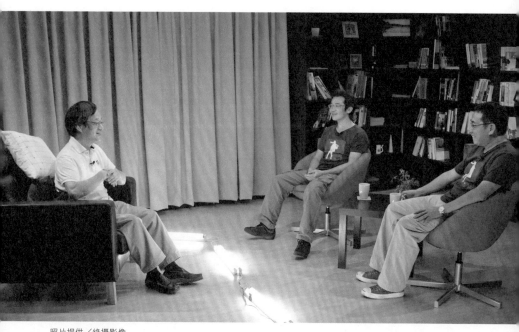

照片提供／綠攝影像

葉回來，回到台灣送給他的助導姜秀瓊。二〇〇八年《海角七號》之後，二〇〇九年香港有個「楊德昌紀念獎」，獎頒給魏德聖，當時你哭得很厲害，你跟著楊德昌拍電影，最後得到了楊德昌紀念獎，意義真的是不一樣。你是怎麼開始接觸電影的？楊德昌導演對你從事電影工作有什麼影響？

魏德聖：

我很想要進電影行業，一開始入行反而是在電視，因為那時電影的景氣不好，很多電影人跑去做電視工作，所以我開始認識一些做電影的人，當時還有一些小成本的電影在拍，他們就介紹我去當助理或場記。我剛開始接觸電視跟電影的心情很不好，面對劇組的工作人員和要拍攝的東西，會覺得我滿懷熱忱來到這邊，為什麼看到的不是我想像的樣子？想回家又沒有藉口，想留在這邊又找不到繼續的原因，我對電影的熱情完全被澆熄。

還好後來有一次當場記的時候，和一些年輕人聊了起來，有的是燈光助理，有些是開燈車的人，就聊說我們要不要自己拍？當時也沒有想那麼多，一群年輕人講一講就無敵了，就什麼都不怕了。好吧！我們就自己來練習，你拍我來幫你，我拍你來幫我，大家省點錢來做。結果那一年只有我跟朋友兩個人做出來，很小品的片子，但

是大家都來幫忙，做完以後參加金穗獎得了佳作獎。朋友就介紹我到楊德昌導演那邊工作，當時有一位日本導演來台灣拍片，楊導的公司接了他們在台灣的製片工作，所以需要會開車的製片助理。在工作過程中，楊導看我很認真在做事情，沒有跟人家講話，清水溝是一個人在清，開車也是一個人專心開，就把我留下來。我這個人如果當場務、當道具是很好用。剛好那一年我寫了一部長篇劇本，贏得了新聞局的劇本比賽，他知道後有點嚇一跳，說：「小魏你會寫劇本喔？」要我拿劇本給他，他看了兩頁後跟我說：「你會寫劇本！我只看了兩場就知道你會寫，但是你以後不可以這樣寫，你把自己要拍的東西都陷死在文字裡面了，你的文字要更開放一點，讓觀念更確定才對。」他的說法對我來講蠻受用的，因為我那時候剛進來初學，什麼都不會，也都不知道，我知道很多人都認為楊導很難搞、很兇，但是當我自己開始拍片，才慢慢真的懂得尊敬他，因為他在很多事情上的提醒和做導演方面的堅持，在我自己當導演與編劇時都發生了，我開始很佩服他。

《麻將》是楊導所有片子裡面最小、最不被看見的一部作品，但卻是我得到最多養份的一段時間。我覺得拍《麻將》是他最低潮寂寞的時候，婚姻出問題，對外面的人不信任，別人也不相信他，所以他那時候做得很孤單。我當時原本只是被安排做場務，後來因為會寫劇本，就被拉去當助導，因為拍攝時間拉得很長，原本當副導的人

離開了，我一夜之間就升成副導。楊導說：「我知道你沒有能力做這件事情，但是你就幫我管理好。」當時道具、服裝跟劇組都是第一次拍片，我帶著一群沒有拍過片的人，跟杜篤之、黃岳泰攝影師、楊德昌導演這些國際級的團隊工作，壓力真的很大，幾乎每天都被罵。下面人出狀況我們要跳出來扛，不然別人會覺得我沒有責任感，所以楊導對我的情緒也愈來愈大，特別是他晚上想睡覺的時候，《麻將》有很多夜戲，每天晚上拍到超過兩點或三點的時候，我皮就要繃很緊。楊導拿椅子要砸我那天，剛好是發一群臨演在拍pub的戲，他不知道發了幾次脾氣，到天亮前已經快按捺不住，楊導跑上樓梯要到外面去，杜哥剛好說：「等一下，大家先不要動，要收音。」楊導只好又從上面走下來，走下來之後就站在那邊不動，比一下說門沒開他出不去，就一個人站在那邊，我們也都安安靜靜站著不敢講話。本來是沒什麼，可是楊導站在最上面卻演很輕、很輕地在走，杜哥用耳機沒聽到，大家也都沒聽到，偏偏旁邊有一個臨看到了。可能想發脾氣找不到藉口，就衝下來罵我：「你幹什麼！有人在走路！你到底是怎麼管的！」罵到最後拿椅子要打我，他有脾氣我也有脾氣，我脾氣已經到這邊了，我就說：「你敢打下去我就跟你拚命！」結果他沒有打下來，只是一直罵。可是我也覺得這個人很可愛，他就是藝術家，脾氣也很藝術家，隔天我在公司整理東西，他看到我就走過來，因為他很高，我很矮，他搭著我的肩膀捏兩下笑笑，就走上去

了。我知道他是不好意思，導演給我摟個肩膀表示道歉，對我來說就已經很滿足了。

後來我自己拍《海角七號》，原本預計四、五月要拍，改到九月多才拍，楊導剛好在這中間過世，這對我的衝擊很大。我想等這部片拍完，我要拿著DVD到墓前，用電腦放給他看，可是後來就覺得這樣變愚蠢的。後來洛杉磯有個邀請，我問來接待的人說，我要找楊德昌的墓。我到了墓園，因為沒有家屬帶，管理員不跟我說墓在那裡，我就一直找一直找，直到看到有一區用欄杆圍起來，我決定跳進去裡面看，因為我英文不好，所以就一直在拼Edward Yang，一個墓碑一個墓碑去找E開頭的。我終於看到楊導的墓碑，在一面牆的一小塊，我的心裡很難過，一個對台灣電影影響那麼大的人，他的終點就只是一塊墓碑，上面寫了他的名字，還有《聖經》的一段話，就沒有了。我心裡有點酸，覺得他應該不只是這樣子，應該強調這個人存在的時候創造出怎麼樣的價值？跟我去的那些人，看我找到墓碑就自動離開，我變得很孤單，本來是想要跟他說說話，忽然不知道要說什麼，講不到兩句，變得好像在禱告，像在跟上帝講話，講一講又回頭來跟他講話。我跟他說《海角七號》上映後反響不錯，但也忘了到底說了什麼，恍恍惚惚都混亂了，旁邊剛好有台階就坐下來，看著他的墓碑。墓地旁邊有一些樹，風一吹飄來變多樹葉，我就看呀看呀，看到那一片樹葉，不知道為什麼，就把它撿起來，想要保存。回台灣的飛機上，我想：「我會好好保存這片葉子

嗎?」我從來不會特別去保存什麼,也許楊導是要我交給秀瓊吧?。聽秀瓊說,楊導會

找她說:「秀瓊啊,今天有沒有空?要不要過來泡杯咖啡?」其實他住的地方跟公司

距離很遠,但就只是希望她過來聊聊天,好像是對待女兒的心情。平常他周圍的人都

是男生,男生聊的都是工作,就是導演想要拍什麼?想要做什麼?有什麼意見?可是

楊導跟秀瓊會聊比較生活上的東西,我覺得秀瓊也是他最貼心的助手,所以回來就打

電話給她,真的,一通電話她馬上衝過來,不到三十分鐘就跑到我公司。

黃志明和蔡明亮的革命情感

　　台灣從一九八九年後電影愈做愈低潮,黃志明本來在中影上班,交代你拍什麼就

拍什麼。你一旦離開再找工作機會、找資金,就會困難重重。你離開中影之後的獨立

製片之路應該走得很辛苦?我記得你們兩位的認識是因為拍《雙瞳》?

黃志明:

　　我和魏德聖以前是在不同的山頭工作,我跟楊導沒有合作過,跟蔡明亮導演是從

《愛情萬歲》之後就一直合作。因為《影響》雜誌社的關係認識陳國富導演,我記得

78

好像是在一九九八到九九年《徵婚啟事》的殺青酒上，陳國富跟我說：「我之前有跟你講過一個很屌的案子快要發生了！」那時候我正在幫蔡明亮找錢，三年沒有工作，就是跟著阿亮。我跟阿亮、焦雄屏本來弄了一間公司「吉光」，後來我們倆一起離開了。當時李安的公司「Good Machine」拿五百萬美金在全世界找五位導演拍一部情色電影，阿亮是其中一位，離開「吉光」後好不容易終於有個案子可以做，所以想拍《黑眼圈》，於是我們到馬來西亞去籌備，小康跟湘琪也開始學馬來話，但是後來案子又沒了，我們已經花了幾十萬，對方只賠我們大約五千美金，李安好像還為了這件事情去罵那些製片，說怎麼可以這麼魯莽、草率的做這件事情。後來我們又跑去巴黎，我跟台北影業的胡青中董事長借了二十萬，每天搭地鐵到處去講故事給人家聽，大約兩三年都沒有固定收入。一直到那一年香港電影節，陳國富正式跟我提《雙瞳》這個案子，當時我正在幫阿亮找《你那邊幾點》的資金。我沒有當場答應，回到台灣陳國富又找我吃飯，說《雙瞳》的案子已經要動了，一定要先打預算，我就開始去做《雙瞳》，那時候我面臨了很大的選擇。我記得有一天跟阿亮為了這件事情吵了很久，我跟他說現場執行葉如芬比我好，我們現在錢有著落就好了。葉如芬在加拿大跟丁亞民拍《候鳥》，我就寫信問她能不能回來，幫我忙也幫阿亮忙，後來葉如芬答應了，我就去做《雙瞳》。那時候我住在桃園，陳國富辦公室在遠企對面，我一出公

司接到阿亮的電話，我們就一直吵吵吵，吵到我回到桃園，後來還是放我去了，平常有劇本，阿亮還是會丟過來跟我討論。

「純十六影展」、「台北電影節」讓陳國富看見魏德聖

魏德聖跟鴻鴻合辦的「純十六影展」讓我印象很深刻。當年的「台北電影節」也讓陳國富看見了這一位新導演，促成後來《雙瞳》的合作。我覺得在當時台灣電影業相當低潮的時候，大家都很苦悶，「純十六影展」和「台北電影節」讓新導演們有個舞台。

魏德聖：

對我來講最重要的關鍵點是《七月天》這部短片，那一年我們辦了「純十六獨立影展」，會辦這個影展，是因為我跟鴻鴻覺得，有沒有可能結合今年拿短片輔導金的片子一起辦個影展？不能每次拍片都這樣拍一拍就沒事了。後來又參加了一九九九年第二屆台北電影節百萬首獎的比賽，《七月天》有入圍可是沒有得獎。那時候台北電影節是由陳國富導演當執行長，鴻鴻去問陳國富說：「你看過今年台北電影獎的入圍

名單嗎？」陳國富說他沒有看過入圍的片子。鴻鴻說他覺得自己拍的很好，要輸只會輸給魏德聖。《七月天》沒有拿最佳影片，沒有拿百萬首獎，鴻鴻他覺得不服氣，陳國富後來看過以後也同意。之後我就接到電話，說陳國富想要找我。一開始我以為是要講《七月天》在台北電影節沒有得獎的事，可是去了那邊，他說：「我有一個劇本想要請你看一下，你不用有壓力，看看就好。」我就帶劇本回家看，看完以後我嚇一跳，我從來沒有看過那種劇本，已經不是國片規格，而是好萊塢式的劇本。

黃志明：

聯絡魏德聖的電話應該是我打的，我們拍《雙瞳》那一陣子，要找人當副導演，想說難得有《雙瞳》這樣的案子，可以開個眼界，就把所有台灣年輕導演拍的長片、短片調來看，選出來的第一名就是魏德聖。魏德聖跟林靖傑電影語言比較清晰，知道如何用電影來說故事，我們想找這樣的導演進來一起工作。那時候我們還不熟，所以打給他說陳國富想找他聊一聊，說實在話陳國富也很有誠意，當初直接就跟他說：

「不然給你拍，我來當監製。」

《雙瞳》經驗打開黃志明、魏德聖拍片大格局

二〇〇一年台灣國片的市場到達最低點，全台灣國片票房加起來不到一千萬，電影愈拍格局愈小，這是國片的惡性循環，當時沒人相信《雙瞳》在台灣會有市場，但是票房出乎意料之外的好，這個經驗也讓黃志明、魏德聖後來勇於冒險，敢去拍大格局的電影，可不可以聊一聊你們參與拍攝《雙瞳》的工作經驗？

黃志明：

拍《雙瞳》很辛苦，那個時候腦袋沒有開，以節省為目標來設計預算。第一版預算我打了七千多萬，可是後來花了兩億，很多人說好萊塢摳我們，其實不是，預算反而都是他們加的。他們會說你要做這個、做那個，應該找誰去談。我估到後來預算是大約一億六、七千萬，後來又有兩三千萬是他們加進來的。開拍之前我被派去Sony的香港分部受訓一個禮拜，教我整個所有財會的方法，怎麼報帳、怎麼回帳等等。這些方法在台灣很陌生，但不是我知道就好了，劇組整個要配合。我在很惶恐的狀況下去處理很多事情，譬如說特殊化妝、特效要怎麼處理等等。但是我同時也發現了魏德聖跟蘇照彬，讓我覺得台灣電影可能有另外一種局面。魏德聖不是學電影出生，可

是他處理分鏡很大氣、很沉穩。我還記得魏德聖、苗子傑和我到澳洲去開電腦特效的會議，導演寫一封英文信說，魏德聖不懂英文，但是他知道導演所有的想法，所有人必須協助他在會議中克服語言障礙，開會的時候就說魏德聖是代表導演來開會的。在《雙瞳》之後，我常常跟魏德聖、蘇照彬接觸，我想和他們一起找出台灣電影的另一種可能。

魏德聖：

當初陳國富把《雙瞳》的劇本給我，我看完以後，又約時間去見面，我跟他說：

「這個劇本很了不起喔！如果拍出來可能是台灣第一部這種類型的電影，而且有好萊塢格局，成本應該很貴。」陳國富說預算八千萬，直接問我要不要拍？我怎麼敢拍？我只拍過短片，當時真的有點措手不及。我跟陳國富說：「我不行！我不敢！」他說：「你先不要拒絕，先想一下，我們一個禮拜後再來談。」我回去後看劇本想了很久，後來是很勉強、有條件的答應。可能因為投資方不放心，怎麼可以相信一個只拍過短片、又那麼年輕的導演來拍這麼大的案子呢？他也覺得不好意思，因為已經開了口，就打電話問我有沒有可能掛雙導演。可是我的觀念裡沒有雙導演，我覺得不用刻意去做形式上的名稱，我就說：「沒有關係，我可以當副導，因為我很想參與這個案

子，我覺得會是很特別的經驗。」

給別人當導演更好呀！什麼都放給我自由去做，然後我又不用扛責任，後來連分鏡都讓我來分。我覺得很幸運的是，我的心態很健康，如果換成別人可能會抱怨說為什麼都是我做？可是我那時候就想，導演願意放手給我，而我想要多知道一些我不知道的事情，那時我就刻意去設計那種鏡頭，來看看這樣的鏡頭要怎麼完成，我想要更加深入去了解和參與。以前拍電影是沒有錢，要去思考怎麼省錢，現在是有錢不知道怎麼花，刀口跟傷口搞不清楚。所以在整個過程會產生很多問題，當我試圖去解決時我就得到很多新的經驗，讓我敢把格局拉大。

台灣電影傳奇 《海角七號》

魏德聖宣傳《海角七號》的時候說，這部電影拍得滿滿的，什麼都是滿的，音樂是滿的，畫面也是滿的。那一年我在台北電影節當國際青年導演比賽的評審，我看到這部電影在國片那麼低潮的時候，居然花大錢把整個碼頭的動畫做出來，我就一直哭，因為我知道這個導演曾經跟過楊德昌，覺得說喔！這個人是瘋子耶！在電影票房那麼低迷的時候這樣搞喔？我非常感動，因為那個年代已經沒有人敢做這種事了。

84

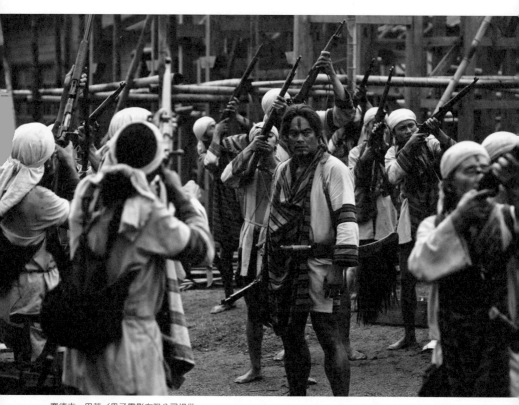

賽德克‧巴萊／果子電影有限公司提供

《海角七號》給魏德聖帶來很大的衝擊，我常看到很多導演一夜之間紅了反而傻住了。我曾經接過電話說：「小野！我真的發了耶！很多人排在我家門口捧著錢！怎麼辦？我不敢回家！」我當時看《海角七號》暴紅，想說魏德聖慘了，第一部電影就這樣蹦一下就跳那麼高，面對未來其實很苦耶！你怎麼去面對這個狀況？

黃志明：

《海角七號》碼頭的動畫是我跟魏德聖吵架的關鍵。一開始我們本來是借一千五百萬，預計再打個五百萬或一千萬，湊一湊兩千萬到兩千五百萬，就去拍《海角七號》。後來他一邊拍，一邊就覺得碼頭一定要做，那個場景本來懸而未決，我跟他說，你在這個日本房子前十八相送也是可以，魏德聖說不行，觀眾花了錢買票進來看電影，就要給人家看到內容。他堅持要弄，其實我們也沒有錢，還好阿榮那邊算是技術投資，他就去呼嚨阿貴，阿貴慢慢一點一點釋出，最後還是給他弄到了碼頭的動畫，後來在票房的反應證明這是對的。

魏德聖：

拍到最後資金越擴張越大，技術投資部分的權利也被越縮越小，對他們來講也是

一種壓力，還要負擔造景的費用。有一次黃志明、台北的胡總胡仲光、還有阿榮片廠的林添貴找我，我知道他們要我別拍那一場，可是我已經準備好怎麼跟他們講，我說：「你這輩子談過很多戀愛，就算現在結婚了，最讓你感動的戀愛一定是初戀，跟你第一個女朋友見面，或者是說剛分手的那一瞬間，一定讓你沒辦法忘記，如果有一天你老了，你回想這輩子，會想要去看年少的初戀情人現在長什麼樣子嗎？不會，你會永遠懷念她年輕漂亮的樣子。電影就是要滿足觀眾心目中最美的原始的那張臉。」他們就答應了。

《海角七號》成功以後，我一開始不知道該怎麼辦才好，每天晚上一定要在陽台喝一杯。以前拍戲的時候是會休息一下喝杯啤酒，可是那時候每天都很累，晚上一回到家，會一個人在陽台坐上兩、三個小時，沒有想任何事情，就是一個人發呆。那段日子從早到晚一直在講話，每天都有人重複問我為什麼會成功？我經常要回答一些自己也不知道答案的問題。一開始談這些是為了宣傳，到最後都變質了，跟人家談的過程中，也許對方會講感想給我聽，聽完以後就變成自己的答案，然後一個一個累積到最後，都忘記到底原來的答案是什麼。

我一直覺得很空虛，如果賺大錢不是我當初拍片的目的，為什麼我要因為賺錢感到空虛呢？我是不是應該做些什麼，讓自己離開地面的腳可以再踩回來？我就覺得，

好！我要開始拍片了！要不然我會一直浮在空中，浮在空中不是因為驕傲，是我不知道怎樣去面對，當時的心情就像坐腳踩不到地的雲霄飛車一樣，所以馬上就繼續籌備《賽德克‧巴萊》，讓自己又踩回地上，去面對一些比較實際的，找錢製作的這些問題，要逃避那個環境最快的方式就是去拍片吧！去做我該做的事情。

八八風災後的《賽德克‧巴萊》

目前完全看完《賽德克‧巴萊》的人不多，這部電影到現在還很神祕。那天我遇到杜篤之，他說《賽德克‧巴萊》真棒！我說：「你告訴我哪裡棒？要具體講。」杜篤之說：「因為魏德聖讓人家相信這些人就是當年的賽德克人，講賽德克族的語言、樣子跟動作做到那種樣子，他們就是跟漢人不一樣呀！電影的說服力就那麼大。整部電影有《阿凡達》那個氣勢。反正真棒！」就像我們剛才講說，電影就要做到這個程度，觀眾才願意掏錢買票進戲院。

魏德聖的生命中遇到兩個機會。一個是遇到正低潮的楊德昌，他還是堅持要把東西做到好為止，甚至拍了一半不惜換演員重拍一次。第二個遇到陳國富拍《雙瞳》，所以你就敢把片子做大。可是我記得魏德聖二○○○年在做《雙瞳》的時候，好像就

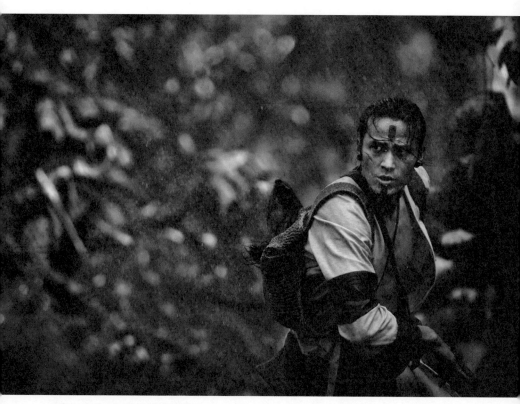

賽德克‧巴萊／果子電影有限公司提供

有《賽德克‧巴萊》的構想了？二〇〇三年還拍了一個花費兩百萬的五分鐘短片。

我覺得《賽德克‧巴萊》的拍片過程也會是一部非常棒的紀錄片。內容會包括到找錢、籌備、遇到風災到完成，會是很動人的故事。《賽德克‧巴萊》從開始拍攝到現在完成要上片，大家一直在討論資金的問題。到底發生了什麼事？

魏德聖：

拍《七月天》的時候，因為把錢投在拍攝，沒有留剩下的錢做後製，所以後製常常拖很久，在等後製的時間，我把之前好不容易想清楚的《賽德克‧巴萊》寫出來。

我知道這輩子也許不可能完成這部片子，但是至少把劇本完成，以後我老了沒辦法拍，如果有人要拍，可以讓給他拍。是《雙瞳》的案子讓我開了很大的眼界，覺得拍電影沒有不可能的事情，真的！所有技術問題只要花錢就可以解決。這部電影裡人文的部分是我們與生俱來的東西，我們在台灣這個環境長大，做這個題材本來就是合理的。如果《雙瞳》的案子可以完成，《賽德克‧巴萊》為什麼不能完成？所以我就開始去寫人生第一份企畫案，想找到願意投資的老闆。

楊德昌導演讓我確定電影是美好的、是我要堅持的工作。陳國富導演讓我學會把原來的堅持化成實際，再開放出去。就是說，要懂得放手去相信某些專業的技術，把

格局再拉大。我覺得我真的很幸運，在我最需要開拓的時候，這兩個關鍵點都讓我得到很大的成長。

拍《賽德克‧巴萊》的過程中，八八風災對於我們其實沒有造成很大的損害，因為原本要在南橫搭的景還沒有搭，只是在南橫整條路線上找好要拍攝的景。南橫被風災破壞以後，我們整個計畫只好往北移。我本來沒有想到要拍那麼長，因為我沒有拍過戰鬥戲，想說戰鬥就是打打打，所以劇本寫了很多戰爭場面，大概三十秒就有兩頁，我算一算不會超過三個小時才對。拍了還不到一半，我直接先在現場初剪就已經超過兩個半小時，我想那沒救了。我是彎堅持故事一定要講完整，不然人物的感情沒有辦法堆積。前兩天我跟杜篤之做混音，他說每次看都會想到《水滸傳》，我說：

「對呀！如果說《水滸傳》只拍一百零八條好漢怎麼聚集到梁山泊起義就結束，那多沒意思，如果沒有拍到每一個人的壯烈犧牲，起義的意義就不大了。」

黃志明：

魏德聖要拍五分鐘預告短片的時候，我真的覺得他瘋了，我能夠去幫他講講沖印廠的價錢，但是說要找錢？我第一個想到的就是，哪有人要丟錢給你？因為沒有市場！在拍攝的過程中，我們其實不算是一直超支。因為在籌備的時候我就跟小魏討論

賽德克‧巴萊／果子電影有限公司提供

過。當時好像是在阿里山勘景，濃霧來了怕山區危險，我們就留在半山坡很浪漫的咖啡屋，我跟他說：「你現在只有兩條路，一條是劇本可能要砍掉將近一半，可能在三億五到四億中間可以拍掉，如果不行，你覺得還是要把整個故事講完整的話，可能就是要拍成兩部，單獨看也ＯＫ的兩部。預算大概是五億六左右。」我聽他說後還是覺得，如果沒有兩集一起看，或者沒有用兩集做完，單純只是霧社事件的歷史陳述，真的蠻可惜。所以，所謂三億到六億的預算，其實是還沒開拍我們就已經確定，但是後來投資一直進不來，最大的原因是大陸合拍有問題。我們原先太樂觀，拿大陸的回收預測來說服投資者，即使拍到六億都算ＯＫ。但是大陸的批文一直有問題，到今天我們都還在處理，我沒有跟魏德聖講這個狀況，因為他那時候已經在拍了，我只好回過頭去跟投資者說，如果我先用不包括大陸市場的預估回收，然後，讓你們先回收，保本的機率很大。但是要賺錢的機率就要看大陸市場跟海外的賣埠怎麼樣。我就問投資者說，無論是對台灣電影工業或者對投資本身，在一個保本風險並不高的狀況下，大家要不要讓魏德聖有機會把《賽德克‧巴萊》做完？最後終於碰到中影郭台強董事長，認同了這樣的想法。我們協調投資架構的時間其實滿長的。

在八八風災之前，我們選定要搭馬赫坡的景，也就是莫那魯道的部落，本來是在南橫的復興鄉找到一塊地，周邊也配套找了一些景，但是風災之後，我們沒辦法到現

92

場，花了一兩千塊去買了張衛星照片，發現吊橋另外一頭橋墩的地基已經不見了，我們就知道景應該是沒有了。所以我們也沒有再去現場，就整個撤回來。後來在台中找到雪山坑，就是馬赫坡的森林大戰。當初日本人來了，莫那魯道他們逃進森林，拍很重要的一場戲，然後又反攻回去，所以在馬赫坡發生很慘烈的戰鬥。我自己覺得很慶幸的是，記得那天好像是韓國人來看景，我們從南橫一路走，那是我們勘景的最後一站，我走在最後面，他們一群人就走在前面的小山路上，我覺得好像看到《魔戒》的世界。雪山坑的地形和風景都很好，有小溪，樹大又好看，樹林又不是很密，可以抬大型的機器，像crane那種體積龐大的大吊車，都可以進得去，光線各方面都很好，有整片很不錯的山坡，各式各樣的地形，好像就在等著我們去拍馬赫坡森林大戰。原來那一場戲是要橫的風災讓我們手忙腳亂，找到雪山坑又把籌備的工作穩定下來。南在北橫、阿里山、南橫各取一段，然後再弄一段馬赫坡森林大戰，我就想說真的是瘋了！如果照這樣的計畫，搞不好現在還在拍。所以拍攝地點北移反而救了我們。

什麼是真正的人「賽德克·巴萊」？

《賽德克·巴萊》原意就是「真正的人」。你們覺得「真正的人」是什麼？

黃志明：

我之前當製片都做幕後，不太習慣被採訪和演講。因為這部片子我要去扶輪社演講，我不知道怎麼介紹魏德聖，就用台語說，這個人是一個有「膽識」的人，他有一些自己的堅持，而且有實踐能力去做出來，會有一些事蹟讓人家看到。對我來講這就是「真正的人」。

魏德聖：

一朵花泡在水裡面，不代表它是花。只有帶根帶土，才能夠一朵又開過一朵，這才是一朵朵「真正的花」。以植物來講是有沒有帶根帶土，以人來講又是有沒有依照「土根」生存？只有用自己的樣子去活著，才是一個「真正的人」！譬如說依照傳統的思維去思考，在傳統的獵場做該有的行為，那才是一個真正的賽德克人。搬木頭、幫日本人蓋房子都不是他們的工作，更不是他們原來的樣子。我們現在的人也是這樣，什麼樣的我該做什麼樣的事情？我去做我不該做的事情，我就不是一個「真正的人」。

如果用植物做比方，植物有兩種，一種是扦插，一種是種子落在地上慢慢發出來

的。植物學家說，阡插法長出的植物就沒有靈魂，沒辦法適應環境；種子長出的植物有靈魂，跟土地關係比較緊密，風災來的時候它比較不會倒，因為跟土地的連結很穩。所以「土地」也是「真正的人」重要的養分。

走過國片最不景氣的漫長歲月後，魏德聖和黃志明終於完成了《賽德克・巴萊》，我非常感動也很感謝，對我來講兩位都是英雄。楊德昌說過：「我們拍片不要迎合觀眾，因為觀眾從來也不知道他們要什麼。但是你做出來以後，他會跟著去看。」《賽德克・巴萊》的選擇完全沒有去迎合台灣的大眾市場，因為原住民的題材和抗日的題材都不是討好的，他們偏偏選擇一個抗日原住民的故事，引導我們觀眾去重新了解台灣歷史上最應該去了解的故事。

他們正是帶根帶土又有膽識的電影人，期待看到這部電影也期待看到他們未來繼續拍出來的電影。讓台灣電影生生不息。■

翻滾吧
國片

從紀錄片《翻滾吧！男孩》
到劇情片《翻滾吧！阿信》
的奮鬥過程

小野 × 李烈 × 林育賢

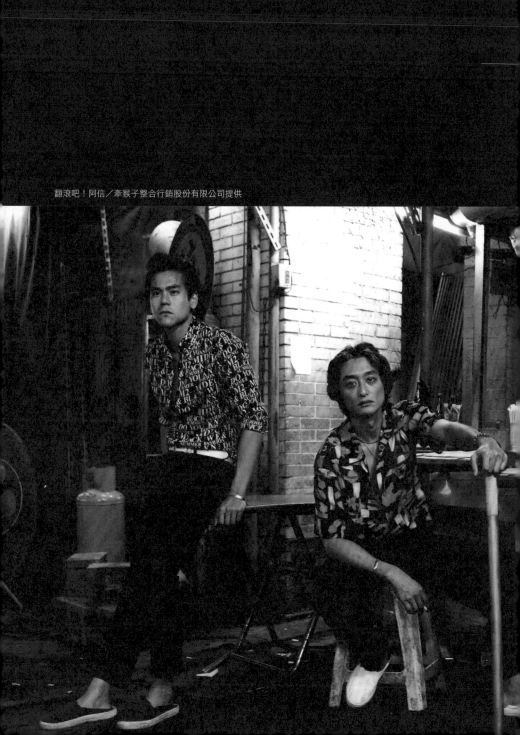

翻滾吧！阿信／牽猴子整合行銷股份有限公司提供

悲情摻雜樂觀的台灣文化

小野：

台灣社會經歷移民、殖民，這種悲情中摻雜樂觀奮鬥的文化，表現在我們早期的代工業，或者是後來的高科技產業，也表現在像少棒的運動上。近年來台灣電影工業的復興也反應了台灣這種特殊的文化。

國片曾經有過一年只有八部國片總票房不滿台幣一千萬，連全年電影總票房的百分之一都不到的慘況。但是台灣的電影工作者卻帶著宗教般的理想和信仰，前仆後繼地投入這個行業，終於在這兩三年之間奇蹟似地復興了。像二〇〇八年《海角七號》；二〇一〇年《艋舺》；二〇一一年《雞排英雄》都有超過上億的票房，有人樂觀的估計今年國產片的總票房應該會上看十五億。我們不免會期待，這些電影的團隊現在正在進行什麼計畫？其中，讓我比較好奇的是，李烈小姐從《艋舺》之後到目前要推出的這部新電影，它與台灣人的這種悲情與樂觀精神有什麼呼應？

我知道李烈小姐在影視產業待了很長的時間，當初《囧男孩》上映的時候，我接到徐璐的電話，說李烈為了拍這部片連房子都抵押了，要我一定去看看，幫忙宣傳。

當天來了很多文藝界的朋友，場面很盛大。也請李烈小姐談談，為什麼會從電視演員

転而投入國片的製作？

李烈：

我們最新推出的這部電影叫《翻滾吧！阿信》。電影中的男主角曾經誤入歧途、混幫派，這個元素跟《艋舺》有些雷同。因此，有人會問，是不是因為《艋舺》的成功，所以我又製作了這齣戲，其實並非如此。《翻滾吧！阿信》是改編自真人實事，男主角他年輕的時候真的有誤入歧途過，然後他有很濃厚的台灣人的味道；若說二部雷同的地方，我認為是剛剛小野老師講的，《艋舺》與《翻滾吧！阿信》都具有台灣人在悲情之後的樂觀精神，那種濃厚的台灣人的味道。同時我在《艋舺》之後選擇推出《翻滾吧！阿信》，原因也很單純，因為它很勵志、正向與樂觀。這兩年來整個台灣社會的氛圍，顯示觀眾需要這樣的電影。而且運動類型的勵志電影，台灣電影從來沒有人做過，我喜歡挑戰自己沒有做過的東西，所以才會製作這部戲。

我三十歲的時候，離開整個娛樂行業，也離開台灣，大約有十年之久。十年之間，經歷了人生的風風雨雨、跌宕起伏後，回到台灣。三十歲到四十歲是我人生的谷底，卻也讓我覺醒。當初離開台灣投入我不熟悉的成衣業，是憑著自己對服裝的夢想，最後卻鼻青臉腫的回來。於是我警覺到，人還是要做自己最熟悉的，對我來說就

是娛樂產業。我十八歲就進演藝圈了，但是回來之後，我決定要改走幕後，因為我對幕後工作很有興趣。以前當演員的時候，我就很喜歡觀察攝影師、燈光師和導演的工作。而「拍電影」其實是每一位在這個產業裡的人最終的目標。我年輕的時候拍了很多電視劇，但還是把拍電影當成夢想。

現在很多人看到我製作了《囧男孩》、《艋舺》、《翻滾吧！阿信》，好像很成功，口碑也好。但很少人知道，在此之前，我準備了十年。我花了十年的時間重新去認識人，建立溝通管道，了解產業的變化，一邊學習一邊觀察，等待一個好的時機。我知道台灣電影幾乎要「死掉」了，我不可能隨便出手。直到楊雅喆導演給了我《囧男孩》劇本，我觀察過整個大環境，才開始製作我人生的第一部電影。《囧男孩》比《海角七號》晚兩週上映，當時台灣電影的時機非常不好。但是，那時候我接觸到非常多台灣的年輕導演，可能還不成熟、經驗不夠，可是說故事的方式與對電影的想法，跟我和小野老師之前認識的，已經有了很大的改變。這些年輕導演，是看好萊塢電影、看日本漫畫長大的，他們的表現方式淺顯易懂，又沒有老一輩導演那種文化上、民族情感上的包袱。可以更輕鬆地說故事、跟觀眾溝通。那幾年的《刺青》、《盛夏光年》等，幾部年輕導演的片子，票房不算很好，但已經開始打破國片的僵局。《練習曲》就好幾百萬，《刺青》破千萬，《練習曲》也將近千萬。我覺得凍結

的局面開始在鬆動。

從慘賠想跑路，到籌錢還債拍下一部電影

林育賢導演是台灣的新生代導演，在非常轟動的紀錄片《翻滾吧！男孩》後，又連續拍了兩部電影，二〇〇七年的《六號出口》到二〇〇八～〇九年的《對不起，我愛你》，票房都不太好。這似乎是這些年許多年輕導演共同的命運。

當時片子剛完成，林育賢導演很謙虛地到處向前輩請益，也跟我分享剛完成的《六號出口》，我覺得這是個很認真的年輕人。《六號出口》選角其實選得很好，由阮經天跟彭于晏主演。票房卻意外慘賠，當時是否有想要退出這個行業？身邊的親友會不會勸你改行？

林育賢：

我還記得當時帶著完成的《翻滾吧！男孩》片子去按小野老師家門鈴的時候是傍晚，猶豫了很久，最後決定就按了吧，按了我把作品塞進信箱就跑了，然後打電話留言請老師指教。《翻滾吧！男孩》（小阿信）對我來說，就是一個小男孩來到台北，想要

完成自己的夢想，而他也真的完成了。那時候才三十出頭，少年得志，想去做下一部電影，卻遭遇到前輩們都要面對的問題：自己找錢、自己拍電影、甚至要自己賣。〇

七年的《六號出口》就是這樣。

《六號出口》是我們的第一部電影。當時有投資者覺得我有票房保證，提出說願意投資，沒有正式簽約就開始籌備，真正要開拍時對方卻撤退了。電影一旦開拍，就不可能停止，一停就全都浪費了，所以我們硬是把它做完。阮經天與彭于晏兩人非常適合大螢幕，有很多可能性，演出效果確實也很好。但是拍攝的過程讓人筋疲力盡，也沒有資金，上檔的時間又遇到非常驚人的檔期。二〇〇七年的五月，之前是《蜘蛛人3》，之後是《神鬼奇航2》，《六號出口》被兩部強片夾殺，這也是當時國片都會遇到的問題，票房非常慘澹。我才三十三歲，就已經負債一千多萬，夢想的代價好大！當時最糟的念頭是想跑路。每天三點半都有人問候你，壓力很大。但是法律規定如果跑路，要三十年後才能回來美麗的寶島，那時我都六十三歲了，我也不甘願。我只是做夢，又不是殺人放火。

說來諷刺，大學剛畢業的時候，我只想當電影導演。這幾年為了還錢，拍過賣藥的廣告、補習班的教學錄影帶，還拍過那種五十二集地方旅遊頻道節目，像吳念真導演拍的那種：《喵導念真情》，去推薦美食、配旁白、跑現場，大約忙了半年，都

不知道自己在幹嘛，但是知道還錢的目的，是為了要拍下一部片。我學到重要的經驗，如果要繼續做下一部電影，那是另一門學問。整體品質的監控與後端宣傳行銷，並不是導演一個人可以完全掌控，那是另一門學問。經過這一年的痛苦經驗，我覺悟到必須建立起行銷團隊，甚至是整個電影產業的上、中、下游。這是所有導演都會遭遇的狀況，而後在《海角七號》就可以看到狀況已經開始改善。

台灣的演員肯付出

明星的培養或許是未來進軍大陸和亞洲市場的另一種可能，就像台灣電影六、七十年代有所謂二秦（秦漢、秦祥林）二林（林青霞、林鳳嬌），穩住了星馬市場好長一段日子。我覺得明星應該遇到對的導演和製片，有些導演會認為這不只是一部電影，而是大家「搏感情」的共同作品。情感說起來很抽象，表演出來就是不一樣。早期偶像劇裡面，阮經天也好、彭于晏也好，感覺就是比較奶油小生，在電影裡卻可以變成另外一個型，這個過程需要訓練，或是付出很長的時間，一般演員或許不願意這樣做。

柯宇綸這次參與了《翻滾吧！阿信》的演出。我看著柯宇綸長大，他是柯一正導演的兒子，從小就想當導演或是作家，還寄了作品給我看。後來他試著演戲，從《色

戒》到了《一頁台北》，到了《翻滾吧！阿信》，我看傻了眼，我忍不住流眼淚，柯宇綸完全進入戲中那種嗑藥的狀態，他終於會表演了。看完電影的我其實非常激動，一方面因為我曾經讀過這個劇本好幾次，因為它連續三年都參加新聞局的優良劇本比賽，屢敗屢改再參加最後得了獎，我曾經好希望這個劇本能拍成電影。另外，看到柯宇綸那麼努力，勾起我好多的情緒。那天下午，台北下著一場好大的西北雨，我在咖啡店躲雨時忍不住打電話跟柯一正說了我的興奮，他笑得很開心。我知道我為什麼會那麼感動，因為我看到一個自己所熟悉的小孩子終於成為一位好演員的過程，我也替我的老朋友高興，因為我知道他很在乎柯宇綸的表現。我有一種世代交替的快樂，我們這一代真的很努力在拚，台灣電影工業沉寂多年，眼看下一代也很拚，當然會感動。

李烈：

我非常清楚，電影要有工業一定要有明星，他不只是演員。我這幾年試著幫台灣培養這些年輕演員，這些已經或者有機會成為明星的演員，最大的優勢在於肯付出，而不是外在條件。譬如說我會要求我的演員受訓二到三個月，包含表演、肢體或是電影裡面需要的特殊技能。這次拍《翻滾吧！阿信》的彭于晏，為了演好體操選手的角

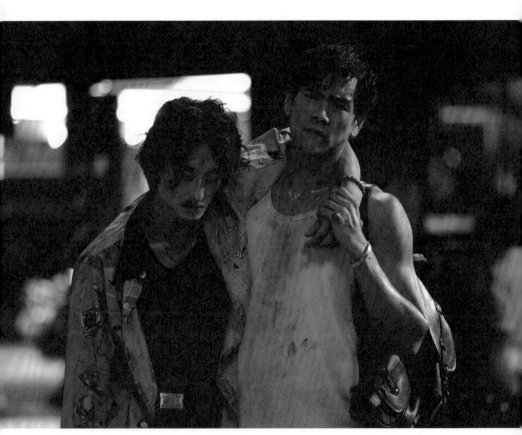

翻滾吧！阿信／牽猴子整合行銷股份有限公司提供

色，從完全不會體操開始訓練，每天十二個小時，在悶熱的體育館受訓了兩個月，練到全身是傷。

彭于晏跟柯宇綸原本不熟，在《翻滾吧！阿信》卻要演麻吉（兩男主角），如果沒有經過前面三個月的特訓與相處，互動不可能這麼流暢自然。甚至有很多互動是他們自己丟的，不是劇本原有的。阮經天和趙又廷拍《艋舺》的時候受訓三個月，太子幫那五個人，也是花了三個月的時間讓他們上課，每天混在一起，才能夠渾然天成。沒有一個人喊苦，也沒有一個人抱怨，只覺得那是他們為工作應該要做的付出。所以我對於台灣可以培養出有實力的明星，是充滿信心的。柯宇綸在《翻滾吧！阿信》的演出非常精彩，他期待他的父親可以肯定。每個人都會希望，我的成就可以證明給家人看。柯宇綸有位名導演父親柯一正，標準又定很高，所以是很辛苦的。

對於演員培訓的必要性，劇組也要有所認知，受訓要花錢與時間，但是一定要花。因為對你想拍的戲來講太重要了。所以我建議每個製片在考量預算的時候，千萬不要省去這一塊。兩個月前我參加了一個兩岸電影節的活動，幾位大陸導演就跟我說，非常羨慕台灣的演員可以為自己的工作付出那麼多。這在大陸是絕對不可能的。有時候不是沒有時間，而是寧願把時間換取金錢。

林育賢：

柯宇綸等這個角色等很久，他現在最期待的是八月十八日他的父親願意來看他的電影。拍幕後花絮的時候，他曾經說過，他在戲裡被打得很慘，可是他覺得他要撐住，因為不能被韓國人嘲笑。後來他跟父親說要不要看一下他的戲，柯導竟然跟他說：「專業的演員本來就應該是這樣。」讓他覺得心都冷了。我覺得他終究會看見。這也是我認為台灣電影和亞洲、香港或中國不同的地方，在於你會發現真誠的感動。

「愛台灣」和國片復甦有什麼關係？

記得當時看完《囧男孩》後，幾位文藝界的朋友還聊起說，「愛台灣」和「同志」的電影會賣座，這個說法很有趣。「愛台灣」從空洞浮誇的政治口號轉成文化符號，是台灣民主自由制度及本土化後最甜美的果實。當時我還打電話給我熟悉的幾家電視台，請他們針對這個現象做專題，只有電視媒體、文化界開始重視台灣電影時，台灣電影才會起來。

從《囧男孩》、《艋舺》、《翻滾吧！阿信》幾部電影聊起「愛台灣」的情感。

林育賢是宜蘭人，李烈跟我背景比較像，但不管是什麼背景，每個人對台灣的情感，都有自己的角度。

林育賢：

關於「愛台灣」。其實從二〇〇四、二〇〇五年開始有《生命》、《無米樂》等一系列紀錄片，票房都很好，它們將視野回到這塊土地，說你身邊的故事，我相信那絕對是一股潛藏的力量。慢慢到了《練習曲》、《海角七號》階段。觀眾越來越回到國片市場，因為他發現這些故事是有溫度的，和他的生命是有關的，不再那麼遙遠。

三年前《六號出口》慘敗，這樣的人生低潮，讓我開始覺得，走過和阿信一樣的路，我才更能知道我要拍怎樣的電影。以我哥阿信為例，他是個非常台的台客，他說有一次去看國片，一進戲院就覺得完了，因為衣服穿太少，戲院裡只有兩個人，後來看著看著睡著了，醒來後嚇一跳，因為睡醒時看到的鏡頭，跟十幾分鐘前的鏡頭是一樣的。雖然有點誇張，但我想這大概可以說明一般觀眾對國片的感想。

但是後來他看《翻滾吧！阿信》，是演他自己的故事，看完後卻說：「比你《六號出口》好看幾百倍。」《六號出口》的鏡頭已經很運動了，但他覺得那只是屬於西門町一群年輕人，跟台北市以外的人有什麼關係？《翻滾吧！阿信》反而是走到台灣

108

讓「翻滾」的心情傳達到每個角落

許多電影工作者認為有需要進軍大陸市場，因為台灣觀影人口有限。雖然是同文同種，在大陸賣得很好的電影，在台灣票房卻很差，可見得這百年來的歷史發展讓兩

李烈：

我是芋頭番薯(外省本省血統各半)。在拍《囧男孩》的時候，其實沒想過去講「愛台灣」這件事情。但就像阿喵(林育賢)所講的，做電影的人，與土地做連結，當情感發酵出來，就自然形成「愛台灣」，我們沒有在喊口號，只是把對這片土地的情感付諸行動。最近這幾年的電影，像《囧男孩》，也完全沒有用「愛台灣」做宣傳。只是單純地告訴觀眾，這是一個你體驗過的童年歷程。《海角七號》、《艋舺》、《雞排英雄》到《翻滾吧！阿信》，都是在嘗試與這塊土地的情感做非常深的連結，讓觀眾認同、感動。

的草根精神。很多台灣鄉下年輕人到都市闖蕩，可能遇到很多挫折，但如果不放棄，就好像可能有翻身的機會。這是它打動人的力量。

岸的文化差異變很大。

兩岸之間或許可以找到一種共通的情感，像是底層的人要去抗爭威權體制之類。

我一直覺得《翻滾吧！阿信》有這種可能性，勵志、運動，背景容易了解。李烈有考慮開發大陸市場？還是想先做好台灣市場再說？

李烈：

台灣與大陸本來就有很大的文化差異。隔了這麼多年，思考角度、腔調、用字完全不同。對台灣觀眾是有距離的，無法對那種語言產生認同。我其實一直有在接觸中國大陸市場，但我知道台灣要以進口片形式進去是有困難的。簡單地說，電影是非常資本主義的商業行為，戲院或發行商的第一考量不是意識形態或是政治立場，而是可不可以賺錢。目前為止只有《海角七號》是個特例。沒有片商敢這樣冒險嘗試。所以我們現在非常期待《雞排英雄》的票房，聽說七月要在大陸上片。

對我來說，像《翻滾吧！阿信》這樣的電影，撇開意識形態，單純只看故事，也是放諸四海皆準的，情感的、勵志的，講一個人如何在谷底，讓自己能夠再翻身往上爬。不需要有區域性、或是意識形態的連結，文化差異也是比較小的，這一點將會有助於打開大陸的國片市場。

110

在《翻滾吧！阿信》這部電影中，每個人都有自己翻滾或是翻身的過程。我看到這部電影裡的製片、編導、演員們，大家在這個艱苦又無利可圖的窮行業裡，把電影當成非常神聖的、有理想的、可以展現自己人生的志業來做，不只是為了求生存的一份工作而已。越是用這樣的心情和態度，越可能創造出奇蹟。

我相信未來《翻滾吧！阿信》在台灣電影史上的意義，可能不單純只是一部電影，而是反映這一年，民國一百年，台灣電影的再興起，和台灣電影一起「翻滾」或「翻身」。■

那些年，我們一起追的理想

網路小說成為台灣電影新動力

小野 ╳ 柴智屏 ╳ 九把刀

那些年，我們一起追的女孩／群星瑞智提供

從小說變成電影：《那些年，我們一起追的女孩》

西元一九九九年，台灣發生了九二一大地震，這場地震對台灣帶來的長遠影響，不只是整體土質的鬆動，還有一些體制和精神文明的改變。大地震後的二〇〇〇年台灣政黨輪替了。台灣人精神層面的改變可以反應在兩件事情上，一個是文學上的改變，一個是電視上的改變。今天接受訪問的兩位各自代表了其中的一種改變，一位是九把刀，他正是大地震那一年開始寫網路小說的；一位是柴智屏，她在大地震之後的二〇〇一年推出了台灣第一部偶像劇，這兩個東西其實很有趣，看起來是個別的創作，但其實是順著台灣二十一世紀前十年精神層面的改變而起，包括觀眾也好、消費行為也好都在改變。十一年後，他們合作了一部電影：《那些年，我們一起追的女孩》，改編自九把刀的小說。九把刀寫作了十一年，中間有試著接觸電影，但這一部是用他的小說由他自己編導的第一部電影，為什麼是這個時間點？

柴智屏：

就拍電影的時間點來講，其實是因為九把刀在二〇〇九年拍了一部短片《愛到底》。《愛到底》有四段故事，九把刀拍了其中一段。我們發現九把刀除了會寫作，

影像上也滿有天份。曾經有一間電影公司想要購買《那些年，我們一起追的女孩》版權，但是廠商跟我們談的過程中，雙方不是很有共識，後來我們就覺得自己來拍吧！

九把刀：

我非常喜歡當初來洽購版權的那位香港導演，我也很希望他可以拍這個故事。但是我覺得，版權應該有一個價格，過去別人來跟我買電影，都會問說可不可以便宜一點？希望不要這麼貴，這樣他們可以把成本花在更需要的地方，讓片子拍得更好。我不相信這些說法，如果你沒有這麼多錢跟我買版權，你就不會有更多的經費來籌備電影，所以我就堅持住了，對方只差了一點點，所以沒有買到。

我寫《那些年，我們一起追的女孩》的時候，就覺得這部小說會變成一部電影，而我會是這部電影的編劇，那是二○○五年的事情。但是我在二○○八年拍了一部短片，一個小說家寫一寫書，居然就有人要請你當導演！這其實是因為虛榮感的滿足，跟追求我的夢想沒有關係。但是，拍完之後想法會發生一些改變，我開始覺得說，這件事情是真的很有趣，值得構成一個挑戰。所以才會覺得很慶幸，慶幸我沒有把版權賣給香港導演，我要自己來拍。

解開九把刀的青春封印

九把刀講的理由很有趣，當初他開了一個價格，對方就是差一點點，那真的很奇怪。我自己從事電影工作，也從事電視工作，所謂「差一點點」對我來講，如果一定要做，或認為這個一定會賣，就算差一點點也會願意出，除非那一點點是一千萬。我覺得創作者一定是想要有個出口，但是他找不到其他的出口，所以他的做法就只有創作，一個很快樂的人，不太會做電影或是創作，因為他可以去做更快樂的事情。後來九把刀拍《那些年，我們一起追的女孩》，已經是二○一一年，如果二○○五年拍，跟二○一一年拍會不一樣，因為你又老了六歲，人生的體驗是否會不一樣？有沒有想過，這部小說如果變成電影，你會重新安排結局？

創作有用寫、有用拍的，我最好奇的就是這個時間點，因為九把刀的創作，從書變得非常暢銷以後，一定有很多人想拍，就像剛才講的，其實很多人早就來談版權，但是差一點點沒有談成。那一點點可能讓你覺得，對方其實沒有很想拍，只是版權先買著，說不定也不會拍，因為買來之後還要改編成劇本、找資金等，很可能擺著擺著就不做了，因為電影市場永遠是有變數的。九把刀的書一直沒有拍成電影，可能還有一個真正的原因，台灣電影在一九九○年後一直走下坡，整個電影工業跟市場一直往

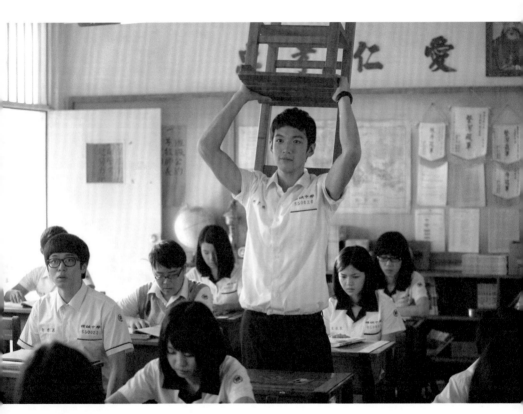

那些年，我們一起追的女孩／群星瑞智提供

下跌，二○○一到二○○二年跌到谷底，大家都沒有在拍電影，版權買去以後，因為找不到資金，沒有辦法開拍。二○○八年開始，台灣電影票房開始快速增加，到了今年剛好潮流到了，《那些年，我們一起追的女孩》啟動的時間點也就跟著到了。

九把刀：

　　就是因為只差一點點，表示價格是合理的，我當時跟柴姐說，這部電影最後有個十分鐘的結局，它跟小說不一樣，這十分鐘結局會非常精彩。如果那位導演一簽字，名字落在合約上面，我就立刻跟他講結局應該怎麼拍。但是他沒有簽字，所以這個祕密我守了五年。我並不是一個深謀遠慮的人，而且是一個很難守住祕密的人，可以說是很浮躁、很暴躁的人。但是這部小說是我人生所經歷的一個盒子，包括裡面的每一個朋友、造型甚至名字，百分之百都是我的真實人生。當初在寫小說的時候，我還不是暢銷作家，只是想要紀念而已。整本書寫完之後，就被我封印起來，但是拍成電影的時候，我們會比較貪心一點，不只是訴說我們當初的青春記憶，其實還是想要在時光機裡面把事情做得更好，想要修補的東西會更多，因為人生有很多的遺憾跟後悔。

　　你不覺得很多導演在拍電影，好像在做精神治療？好端端的，你去看個醫生拿藥就好，幹嘛花幾千萬去做一場精神治療？而且是還未必成功的精神治療。

我授權出去的小說非常多，我有部小說叫《功夫》，授權出去三年後又回到我手上。因為時間到了，他沒有拍，所以當初付給我的一筆權利金，就免費給我賺，但是我沒有意思要賺權利金，我希望把電影拍出來。這種情況就表示說，拍電影這件事情是困難的，但是為什麼第一部要拍《那些年，我們一起追的女孩》？因為我最在乎這個故事，所以當初跟香港導演談這樣的授權價格，因為我覺得這是最好的故事，所以我堅持的價錢比其他小說都要貴。像《殺手歐陽盆栽》的故事，王家衛買走了三部、好萊塢買走了一部、曾志偉買走了一部，只有好萊塢那部的價格有超過《那些年，我們一起追的女孩》。在我心裡一直有一個感覺，覺得這個故事真好，價格一定要最貴，才對得起我自己的青春。

五年前我完全沒有做好準備，那時候沒有想過會當導演，而且對導演要做什麼事情其實非常模糊，我開始對電影技術上有些認識，是二〇〇八年拍了那部短片，解了我很多謎，譬如說聲音是怎麼做的？現場收音是怎麼回事？我們現在兩個人對話要怎麼拍？最簡單的方式就是你後面一台、我後面一台、然後中間再一台來確認位置。短短二十六分鐘，我們拍了四天，為我解答了很多問題，讓我知道導演該做什麼事情，也覺得或許有些答案，是我應該再去追尋的，才讓我不再那麼害怕。《那些年，我們一起追的女孩》可以在二〇一一年拍成電影，我覺得很幸運，老實講，做電影如果沒

有一點臭屁、一點浪漫情懷、一點幸運，只是想要說我自己的故事，是湊不出最後拼圖的。還好魏德聖先出了一張好牌《海角七號》，我覺得國片的大環境變得很不錯，現在，大家要開始湊出一條龍出來。

當九把刀遇見柴智屏

柴智屏不但做偶像劇，自己也寫劇本，有豐富的創作經驗，所以她當製作人的時候，發覺題材的角度是不太一樣的。柴智屏看人很準，她挑的演員可能過去完全沒有演過戲，也沒什麼表現，但卻在她手下大放異彩。她也會挑一個作家來簽約，當作家的經紀人，這種合作滿少見的，通常作家是沒有經紀人的，在我們那個年代，就是自己寫作，沒有經紀人。九把刀說從一九九九年到二○○五年，這五年書賣的不是很好，我很驚訝。我一直以為你跟我一樣第一本書就大賣了，因為我也是二十一、二歲寫了《蛹之生》，出版後大賣，只是我沒有遇到經紀人，現在後悔也來不及。柴智屏可不可以說說怎麼發現九把刀的？除了作品之外，妳一看到九把刀，為什麼會想簽他？妳覺得九把刀有什麼潛力？後來跟他合作拍戲，會不會希望他拍怎樣的電影？

120

那些年，我們一起追的女孩／群星瑞智提供

柴智屏：

其實最早是有人拿九把刀的小說給我看，說這個網路作家的東西很有趣，我就買了他兩三本小說來看，看完之後我覺得，這個作家寫作的時候很有畫面感，我想說現在偶像劇不是缺編劇嗎？就找他來聊，不只是九把刀，我也跟藤井樹和兩三個網路作家聊過，無非是想為偶像劇注入新的題材。可是當我看到他的第一天，我就覺得這個小孩很有趣，我不是只看到他的文字有趣，包括他講話的方式，甚至會想說，這樣子的人未來當個主持人也可以。我認為他的作品有潛力，可以成為像金庸或是倪匡這樣的大眾小說家，寫作如果夠成熟，可以去賣給電影或是電視。當初因為有看到這點，所以就問他，一本小說你平均要寫多久？他瞄著我說：「我很快！我大概一年可以寫至少十本小說！」我就想說，一年寫十本，大概平均一個月就要寫一本，怎麼可以這麼快？他也不回答怎麼可以這麼快，就說：「我太厲害了！我很屌！我真的很屌！」

一般人看到我的時候會有點怕吧？尤其是小朋友，可是他就會一直強調他很厲害，我覺得這很好玩。我就跟他講說：「你要不要跟我簽約？」他合約看都沒看就簽了。

後來開始拍《那些年，我們一起追的女孩》，我跟九把刀互動的過程，其實是有恐懼感的，我的恐懼感來自於之前我們是作家跟經紀人的關係，你要寫什麼隨便你，出版社出版、賣得好不好？我們頂多會說一說：「你那個結局寫的不好！我不喜

歡！」或者「我覺得你的結局處理得不夠好」，我是一個旁觀者。可是拍一部電影，我怕我會用自己的觀點，用我自己的眼光和判斷，去批判他的作品，所以在過程中我很忐忑，因為這是我們兩個合作的第一部電影。如果我要看他的劇本，我可能會說：「我覺得你大概沒有辦法去拿金馬獎！」、「如果我要改編這部電影，我不會這樣拍。」或「我覺得這個電影語言不夠好！」我一定會有自己的想法，很怕我跟他之間會有衝突，所以我掙扎了很久，後來決定回到原來的位置，就是隨便他怎麼做，但是我會在關鍵的議題上，給一些我覺得應該給的意見。

九把刀：

我一九九九年開始寫作，二〇〇四年的時候柴姐找我，那時我剛好寫了一本小說《打噴嚏》。我寫小說的前五年，其實賣得很爛，大家都從我暢銷之後才開始認識我，其實不會追溯我之前已經寫了很久。我一直都很臭屁啊，我也覺得自己寫得很好。所以市場一直都沒有給我回應的時候，其實會讓我越來越臭屁，因為我的臭屁無處發洩。好不容易柴姐找我，我就一股腦地跟她講。假設我第一本書就暢銷，我就可能是個謙虛的人。我抓住機會跟柴姐介紹自己，其實當時簽約是要當偶像劇的編劇，假如偶像劇一集編劇費一萬，我寫二十集，一整年就衣食無缺，可以寫自己喜歡的故

事。但是後來跟柴姐合作的時候，她其實對我非常容忍，派了一位統籌給我，就開始要我單兵作戰。柴姐很早就看出來，我是無法跟其他編劇合作的人，所以她只派一個統籌毛毛姐跟我合作。後來我們大概合作了一個禮拜，因為我寫很快，而且基本上沒什麼討論，寫好就寄給她，毛毛姐打電話跟我說：「九把刀，我覺得你一個人運作的相當好耶！好像不是很需要我，你要不要考慮就自己做下去？」我就說：「好啊，如果妳有別的事情，可以繼續去忙沒關係，我可以自己搞定。」我還謝謝她給我更大的自由。後來我發現我很不適合團隊工作，我覺得這方面自己是蠻糟糕的。

在拍《那些年，我們一起追的女孩》的時候，柴姐給的意見真的非常關鍵，一方面我覺得我是需要自由才有辦法伸拳腳的人；另一方面如果柴姐給我的意見很虛無飄渺，我會覺得很受不了。但重點是她給的意見非常具體，我不能說每個意見都接受，如果每個意見我都接受，就凸顯不出柴姐有氣量，只能凸顯出我的昏庸而已。譬如當初在看劇本的時候，男主角跟女主角在小說中是用電話吵架，劇本一開始也是寫在電話中吵架，因為是我真實人生的版本。但柴姐覺得這樣沒有電影感，吵架一定要面對面，才有畫面的張力，我就覺得很對。因為我在局裡面，再怎麼聰明，都要時間才能看清，柴姐在早期的時候，就可以提醒我，讓我知道這樣才是對的，我想這沒有什麼，好的意見就是對的。譬如她認為男主角需要痛哭，我並沒有當下就覺得要補拍，

想了兩天才覺得這是對的。她把整部片看完之後，決定我們再多花一點時間，補拍一些她覺得漏掉的鏡頭，柴姐也會很具體指出要補拍哪些鏡頭。

看陳妍希與柯震東的純純之愛

我第一眼看到電影《那些年，我們一起追的女孩》中的女主角陳妍希的時候，覺得她就是學生的樣子，看起來就是傻傻的、土土的、很乖那樣子，柴智屏為什麼會挑她主演？在過去的經驗中，有沒有妳看起來不錯的演員，可是後來演一演就發現他不對，經紀約就不簽了？還是妳差不多都看得很準？

柴智屏：

我看人是看人格特質，這個人有優點讓我看到，我就可以從優點去挖掘，然後無限地放大。就像以前在做《超級星期天》的時候，卜學亮一來，我們就說這個人口才不好，長得又不帥，反應又慢，該怎麼辦？我花了兩三個月觀察他，找到他的特質之後，就把他拉出來，後來「超級任務」單元裡，他就變得很厲害。像這次主演《那些年，我們一起追的女孩》的女主角陳妍希也是這樣，陳妍希不是很亮的美女，但是

當我第一眼看到她時，在她身上看到一種很純真的特質，好像沒有經歷過複雜的感情問題，沒有遇到太多挫折而扭曲了人生，我就會覺得說，從她身上去放大那塊純真的特質，她很適合演學生電影。在偶像劇《換換愛》裡面，我就讓陳妍希演女主角的朋友，讓她歷練一下。

其實基本上不管是我自己簽的，還是我公司的人看準了要簽的，如果已經簽了，我們原則上不會放棄，不放棄就是說，我們會想辦法抓到他的特質。這次演《那些年，我們一起追的女孩》男主角的柯震東，也是我們公司的藝人。第一眼看到他，就知道他是適合大銀幕的，因為他的臉不是花美男那種長相，也不是讓人一看就說是名模或韓星的外型。

九把刀：

陳妍希到現在看起來都還是傻傻的啊！柯震東臉上有些坑坑疤疤，看起來很自然。我們在討論他要不要當男主角的時候，柴姐做了一個很重要的決定，就是實際出機來拍一場戲，那時候我們不算是試拍，只是試試看這個人在螢幕上面的感覺，拍的結果是很不錯的。不過，柯震東完全不能適應鏡頭，所以會忍不住一直看鏡頭，柴姐就跟他說：「請你不要看鏡頭！」但是他就是沒辦法，在拍電影的時候還是一直看鏡

126

頭，眼睛還是一直會飄，這部分因為我沒有經驗，所以不知道怎麼處理，除了叫他不要看，我沒有別的訓練方法，反而是柴姐有教他一些小技巧。

九把刀導演的祕密

李安曾經講過，他修了很多戲劇的課，幫助他成為一個好的導演，知道怎麼樣去啟發每個演員的潛能。他是學會戲劇表演之後才拍電影的。一般導演在Casting的時候，通常會讓這個人演這個角色試試看，導演也會教戲，有些導演甚至會自己去演一遍，尤其是接吻戲或床戲，他要自己演一遍給男主角看。導演跟演員的互動其實是沒什麼道理可循的，到底要怎麼教戲呢？可能是讓演員擺在一起互動，然後找到他們的優缺點。九把刀在拍《那些年，我們一起追的女孩》的時候，是用啟蒙的方式教戲，因為你是作家嗎？所以比較偏重精神層面內在的東西？

九把刀說過，戲裡面其實幾乎都是自己的真實人生，電影裡男主角沒事會把原子筆蓋塞到鼻孔裡面，他每次一塞的時候，我就想笑，因為我也滿白癡的，我就想是不是原來九把刀也很愛用筆蓋塞鼻子，然後都用一個鼻孔呼吸這樣子。記得上次在劇本比賽頒獎典禮時，九把刀帶著陳妍希來領獎，兩個人走出來的時候，看起來很登對，

我覺得他一定是愛上陳妍希了。一個導演如果不愛上他的女主角，怎麼能拍出那麼光亮、那麼甜美的感覺？

柴智屏：

那是因為這齣戲裡面沒有親熱戲，而且男主角連女主角的手都沒有牽到，所以他沒有辦法示範，下一次有比較限制級的他就會自己示範了。

九把刀：

那天頒獎的時候，我印象最深刻的是小野老師，小野老師嘴巴很壞，因為我得的是佳作，心裡面滿幹的，小野老師跟我相處機會不多，但是算滿了解我的，就一邊頒獎一邊說：「九把刀啊，老是在臭屁電影很好看，你一定很想拿優等吧？現在拿佳作怎麼還笑得出來？」領獎的時候我一直在笑，我發現原來我還有成熟的一面，因為我是照顧那些沒有得獎的人，如果拿佳作就一臉大便，那他們不就要撞牆了？

我上一部短片是賴雅妍跟范逸臣當主角，他們其實是有表演經驗的，所以反應很快。但是在拍《那些年，我們一起追的女孩》的時候，我發現我在導演的相關技能裡面，教戲的分數可能最高。因為這是我的青春故事，我講故事給他們聽，他們受到感

那些年，我們一起追的女孩／群星瑞智提供

動之後，會忽然開啟一個開關。陳妍希曾經講過一個很好的想法，這是一個男生觀點的愛情故事，故事裡的男生，不懂女孩子在想什麼。所以我叫柯震東用很笨拙的表現方式去詮釋。拿筆蓋塞鼻孔的小動作是他自己想出來的，因為我們在拍攝的過程中，有一些比較空檔的時間，他們會自己在旁邊亂玩，我看到柯震東把筆蓋進鼻孔，我就跟他說這個動作非常好，你自己要記住，這就是你的角色的特色，如果我忘記提醒你，你就要自己做。他很有成就感，就會開始想到一些有的沒的。陳妍希一直給我很大的鼓勵，每次在讀角色的時候她都會哭。每次她哭都讓我覺得很感動，因為妳是為了我寫的故事而感動，其實我會受到激勵耶！而女主角是一個當初我不懂的女孩，所以，反而是陳妍希教我這個角色該怎麼成立，有人問她說：「妳怎麼去揣摩一個被很多男生追求的女孩子的心情？」妍希說這完全不用表演，因為那是女孩子的夢想，每個女孩子都知道怎麼詮釋這樣子的一個角色。我在現場除了請燈光師幫陳妍希打最好的光以外，我為妍希做的真正重要的事情，就是幫她的心裡打光，不停地稱讚她，而且我是真的喜歡陳妍希，我會不停跟她講說：「妳是我的女神」或「妳正在飾演我的女神」。

其實我是一個沒有權威感的人，通常我會覺得放著權力不用，就等於沒有權力。

但是我又覺得，你太相信一個導演的權力，表示你不信任其他的部分，所以我其實比

130

較少跟演員說，你等一下手要再高一點，或是鏡頭這種技術性的東西，我會交給副導或是執行導演去做。大部分在現場的時間我都是在開玩笑，然後跟大家亂講話，所以我最常在現場被警告，因為副導很認真，他是全場最累的人，導演一直在玩，他只好一直說：「九把刀！九把刀！你可不可以不要再玩了？我在專心拍電影耶！」或是我就看著小螢幕，看著陳妍希跟柯震東在那邊演戲，然後會傻傻的笑出來。因為在關鍵的時刻，我會跟演員講，現在我只想把我的心交給你們，而不是你們的心交給我，所以等一下我只想坐在小螢幕前面，看我過去發生的青春，一切就交給你們了，他們其實這樣就會表現得超好的。

剛剛和九把刀跟柴智屏談《那些年，我們一起追的女孩》這部電影，九把刀講到很關鍵的一點是，他用玩的方式去帶戲，玩到最後連副導演都受不了，可見得在玩的過程裡面，演員放鬆後就被啟發了，因為大家覺得導演就是這樣啊，可以完全打開自己。這就是我剛剛在開場白裡講的，大地震之後我們的時代就被翻轉了。九二一大地震之後，整個台灣人除了土地鬆動之外，精神層面也開始鬆動，朝向一個更民主、更自由、更解放、更輕鬆的狀態，才會出現更好的創作，才會有這部非常特別的電影。

通俗的力量

偶像劇對台灣電影的影響

小野 × 柴智屏 × 九把刀

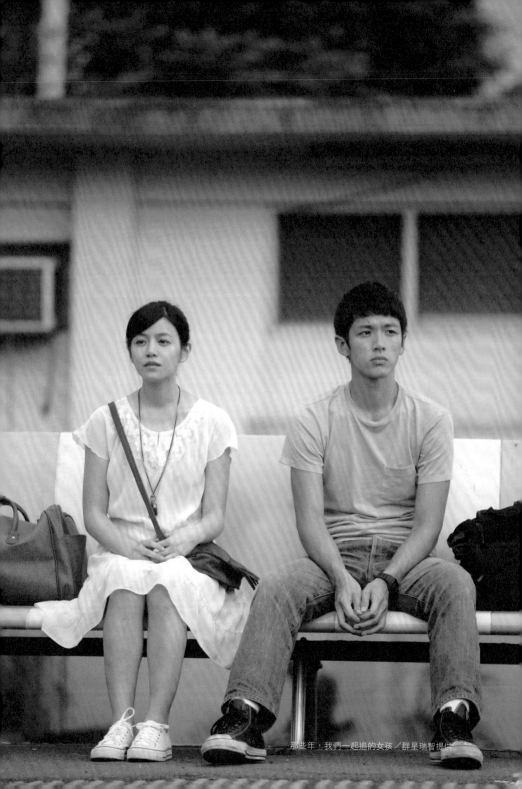

那些年，我們一起追的女孩／群星瑞智提供

《流星花園》開啟台灣偶像劇風潮

台灣早期只有老三台時，八點檔的戲劇是最重要的，也發展出許多類型。隨著九十年代有線電視台加入電視媒體戰場，戲劇的類型開始有了天大的改變，開始引進日劇、韓劇、大陸劇、港劇，台灣的戲劇面臨嚴重的挑戰。

二〇〇一年，台灣突然出現一種劇種叫「偶像劇」，大大改變了台灣的戲劇型態，也開始可以輸出國外賣版權。這個流行的源頭要從華視播出的偶像劇《流星花園》開始，柴智屏也成為開啟這個流行的最重要開創者。我想請教柴製作人，你原來在電視圈也不是做戲劇的，怎麼會想到要拍偶像劇？

柴智屏：

我是讀電影科系的，但畢業後找不到電影相關的工作，所以我就去做綜藝節目，一做就十五年，偶像劇其實是無心插柳的成果。當時有個時段空出來，問我要不要把這個時段拿去做？我認為做綜藝節目要超過《超級星期天》太困難了，所以就想說要不要做一種不同類型的節目？我開始研究另外幾台的時段，想如果能夠做一個年輕人

看的戲劇節目，會有別於現在的市場類別。可是我遇到一些問題，第一是我不認識任何編劇，也不認識任何導演。我做了綜藝節目十幾年，除了劉雪華是我的牌咖，戲劇圈我根本不熟。那時候我就突發奇想，拿漫畫來改編好了，我挑了一些漫畫，當時出版《流星花園》的集英社是最快回應的出版社，我們就製作了《流星花園》。

當時看《流星花園》的漫畫時，心裡就覺得說：「哇！這個故事很好看！」它提供了一個很好的故事範本，如果這齣戲做得起來，台灣就可以培養出一些演員，華語市場也會有我們自己的偶像。當時台灣很流行日劇，木村拓哉、竹野內豐這些偶像很受歡迎，所以我製作了《流星花園》。

F4旋風席捲亞洲

妳在做《流星花園》時，有沒有考慮過用台灣的戲劇節目出現過的演員？我記得言承旭曾經演過《麻辣鮮師》裡面的學生。你怎麼去挑選、訓練這些人？我覺得這全套東西妳好像不學而會喔？像是怎麼塑造形象？回答別人問題時距離多遠？什麼時候曝光？感覺上你很有整體計畫呢。這整套的行銷策略似乎也影響後來台灣的影視界，更加重視影視產品的市場機制。

柴智屏：

我到處找二十幾歲的演員，發現沒有人符合條件又擁有知名度。有一天我去洗頭，就問洗頭的妹妹說：「妳有沒有看過《流星花園》的漫畫？」她說有，我說：「那如果給妳選：一種是有知名度，然後不會演戲，可是長得很帥；一種是沒有知名度，然後不會演，可是長得不好看；一種是沒有知名度，然後會演，可是長得很帥，妳會選哪一種來演《流星花園》？」她們就說：「當然是要找長得帥的啊！」我就覺得「長得帥」應該是關鍵，因此開始大量試鏡，看了上百個帥哥，然後選出我們的F4。當時只有言承旭演過《麻辣鮮師》的小角色。

我看到網路上有網友討論說他長得很帥，所以約他來談。我覺得基本的事情一定要想清楚，要先做好，這是最重要的事。也就是說，這齣戲的精神在哪裡？《流星花園》日文原著的名字叫《花樣般的男子》（花より男子），所有流星花園的粉絲都會期待這四個人是帥哥。然後呢，當然我也會希望把戲拍好。蔡岳勳當時拍過東風的《音樂愛情故事》，我覺得他的光影真的很不錯，跟一般的戲劇導演很不一樣。劇本我們就自己從漫畫改編，又加入了很多音樂的元素，找到蔡岳勳把這個戲拍好。

其實我心裡是有步驟的，我為了拍《流星花園》，帶F4去五分埔買衣服，當時聊起對未來發展的夢想。因為我們沒有錢，只好買一些質料看起來不怎樣，可是款式還滿時尚的服裝。逛街的時候，我就跟他們說：「你們要加油喔！有一天說不定F4就紅

了！然後我們去巡迴各地方開演唱會。」我講得好像很厲害，朱孝天就跟我說：「柴姐，你會不會想太多？」我當時就很興奮說：「這樣聽起來好讚喔！」其實就是這樣一步接一步，包括發唱片，唱片公司說你們這幾個帥哥又沒有其他才藝，也不會創作詞曲。因為當時流行創作型的歌手，像是周華健啊、李宗盛啊。唱片公司對只是外型好卻不會創作的歌手沒有興趣，談了好幾家，終於有一家唱片公司願意進行合作。

F4為什麼會在世界各地突然爆紅？中間還有一個關鍵是因為我的老闆說：「妳花那麼多製作費，一定會賠錢！」所以為了面子問題我一直在想，要怎麼樣才會不賠錢？我去談了廣告的置入行銷，其實沒有賺到很多錢，才幾十萬；然後有人建議說可以出電視的原聲帶，我就趕快去跟唱片公司談原聲帶；忽然又有人提說，可以出DVD賣海外版權。我說：「喔！原來還可以賣海外版權？」就開始去寄給很多海外的電視台，有些電視台回應說很喜歡，我們就開始合作。雖然賣版權的錢不多，但是因為在海外播出，所以海外效應就突然出來。還有一個原因是大陸禁播，反而導致《流星花園》在大陸更紅。我想那一年，所有賣DVD的公司的年終獎金大概都是我提供的。許多事就是這樣想法子去解決，並不是我多有本領。

感動人心的通俗力量

柴智屏在替華視做《流星花園》的時候，當時我正好去台灣電視公司當節目部經理，也同時開發另類的寫實路線的偶像劇，當時鈕承澤和蔡岳勳拍《吐司男之吻》和《名揚四海》都是在台視，這時三立也開始和台視合作拍《薰衣草》，首創無線台和有線電視隔週播出的結盟策略。我認為台灣電影最近幾年的復甦過程，和台灣的偶像劇已經成熟發展了十年很有關係。我認為台灣電影最近幾年的復甦過程，和台灣的偶像劇已經成熟發展了十年很有關係。因為偶像劇這十年來培養出不少演員，看起來都是俊男美女，可是當他們轉到電影大銀幕後，遇到不同的導演和製片，逐漸一個個演技變成熟，也都成了可以賣版權的巨星。最近柴智屏也投入了電影的製作，她和九把刀合作了一部電影《那些年，我們一起追的女孩》，應該是時機更成熟了。

九把刀，你在還沒和柴智屏合作前，對柴智屏有沒有印象？後來自己在寫作的時候，有沒有看過偶像劇？覺得偶像劇怎麼樣？

九把刀：

其實我沒有認真看過偶像劇，就是電視台轉到會看一下。老實講當時我也覺得偶像劇很莫名其妙，我跟柴姐講過，我有點受不了，那四個人站在一起，一定要每個人

都講一句話，鏡頭才會做下一件事。但是我很喜歡哈林唱的主題曲《情非得已》。我後來跟柴姐聊的時候就說，如果回顧一些經典的、或我自己很喜歡的日劇，一部偶像劇或一齣戲劇的成功，都有膾炙人口的音樂加強這齣戲的靈魂，所以後來我們做電影的時候，就很希望電影也有音樂當強壯的靈魂，所以我花了很多時間挑選一些歌曲。

但是後來我又有一些新的想法。我覺得這類談愛情的戲劇不是為了供應某些需求，而是在創造某些需求、製造某些渴望。柴姐曾經建議我去看一套叫《Nana》的少女漫畫，我是一個男子漢，只能忍痛看到第九集，裡面有句對白我很喜歡，大概是說：會寫自己喜歡的曲子有什麼了不起？要寫所有人都喜歡的曲子才是屬害！我覺得真的是這樣，我們要創作一個作品，只符合自己的喜好，那是多麼簡單？但是如果希望作品引起共鳴，那才真正有難度。有時候作品太受歡迎會有一些反思出來，認為這東西一定是反智的，一定是過分簡單的，才會受歡迎。反而會忽略掉很多的重點，比如說他為什麼受歡迎？所以，我覺得可以做出大家都喜歡的綜藝節目或者偶像劇，都是非常了不起的事情。我是念東海大學社會系的，我會有一種很強的文青特質，就是很容易會對通俗的東西進行批判，剛開始看偶像劇，會覺得偶像劇很文青特質，就是很容易會對通俗的東西進行批判，剛開始看偶像劇，會覺得偶像劇很「腦殘」，覺得這東西很爛很通俗，但是在創作過程中，漸漸發現這件事情其實不容易。如果是刻意迎合某些需求而製作出來的商品不見得大受歡迎，反而是某些你生命

那些年，我們一起追的女孩／群星瑞智提供

成長過程中，你在無意識的情況下隨手把他拍出來的，結果受到很多人的喜歡。

我對柴姐最早的印象其實是《超級星期天》，我念交大時，交誼廳每個星期天都在播《超級星期天》。後來我跟柴姐第二次見面，我就問柴姐說，那個卜學亮去找人的「超級任務」單元，到底是先知道結局？還是先去找才真的發現？問她一些幕後的八卦。因為我們這些觀眾都搞不清楚，那到底是真的還是假的？

柴智屏：

當初製作「超級任務」單元，是因為我覺得由藝人直接講故事，有時候有點無聊，或是說藝人想找的那個人，一通電話就被找到了。所以我們就要設計尋人的過程：怎麼樣遇到困難？比如說回到當初的地點，可能這邊已經變成一間便當店，那要怎麼辦？雖然不是百分之百，但有一部分的過程是經過設計的。

我覺得吸引觀眾最重要的因素，是要引起他們的好奇心，我是做電視的人，心態就是要娛樂觀眾。如果在娛樂的過程中，能夠告訴觀眾一點點訊息，那就夠了。像是「超級任務」這個單元，做了那麼多年都很成功，我自己也常常在現場錄影棚看到哭，當我們尋找的對象出現在攝影棚內，那一位受過恩惠的人去擁抱他，我覺得那是忍不住的感動。那就是戲劇的元素，也是感動人心的通俗力量。那時候我就懂了，如

142

果有一天能做戲劇就把握這個原則。

台灣人相信愛情

偶像劇一路做到現在，有時候我們會聊到一個觀念，柴智屏去中國大陸推偶像劇的時候，大家都會問她說，妳為什麼可以拍這麼虛幻、這麼不真實的故事？大陸的人基本上是不相信愛情的，研究人類文明史的人表示，從前的社會只有貴族有餘裕可以談戀愛，平民沒有多餘的力氣談戀愛，奴隸更是沒辦法談戀愛，因為他連求溫飽都沒有辦法。似乎會談戀愛的社會是有演進和發展的過程？所以台灣人跟中國人在這方面最大的差別就是，一個相信愛情，一個不相信愛情？這樣說對嗎？

柴智屏：

這是跟文明、跟經濟發展或社會結構連成一體的。我們這個世代生長的環境比較貧窮，剛開始都是希望可以成功，需要尋自我的價值。可是在這個過程中，我們被瓊瑤阿姨教會說，原來愛情是很重要的！因為瓊瑤阿姨每次都會在她的戲裡說，雖然錢很重要，但是情感是至高無上的，因此我們在成功之餘會要求愛情。

我後來在做偶像劇的時候，愛情在我們身邊好像隨手可得。可是當我去內地訪問的時候，所有記者都會問我說：「妳現在拍的偶像劇，都是不真實的童話故事，妳怎麼去製造這些故事？」他們懷疑我講的故事是假的，我就有點傻眼說：「不是啊！我覺得現在製作的這些故事，都是真實人生會發生的，當然為了戲劇性，可能誇張一點，可是這些人物都會在我身邊出現啊！」我就問他們說：「你相信愛情嗎？」大部分的大陸記者就搖頭。因為大陸目前的經濟發展狀況，比如說，雖然一級城市從三個發展到十幾個，還是有很多從農村來城市奮鬥的人，就算本來對愛情有憧憬，但是因為競爭，為了生存，就把對愛情的憧憬壓抑下去，甚至碰到了許多挫折，讓他們想說自己的周圍不可能有愛情的存在。

他們都不相信愛情，包括工作人員。我有時會跟一些導演、編劇或演員互動，他們都會說像這樣的台詞講起來很噁心，要透過嘴巴講出動人的話，對他們來說，幾乎是不太可能的事情，演員也演得很彆扭，就說：「柴姐，一定要這樣演嗎？講這話特彆扭。」對他們來講，這樣講出來不夠男人，習慣的表現形式不太一樣。可是我又看到，其實現在內地有很多的年輕觀眾，他們會被我們的偶像劇影響，因此他們的感想是：「哇！好好看喔！好夢幻！」雖然真實生活當中不是這麼夢幻。我覺得這種改變的基礎，可能是因為大陸的許多家庭變富裕了，那些小孩的生活壓力比較小，沒有那

麼多負擔，就比較有精神去追求愛情。或者他自己的生活很窮困，看到偶像劇的主角

也是很窮，可還是沒有放棄對愛情的期待與夢想，他也會覺得我不要放棄。

偶像劇教我們怎麼談戀愛？

剛剛我們的話題得到兩個結論。第一個就是談到我們常常看不起通俗，覺得很低

級，可是後來才會發現，通俗才是更難的，因為要感動更多人。第二個是關於愛情，

並不是每個地方都拍偶像劇，台灣為什麼比大陸早開拍？而且拍得比較好？是因為台

灣人比較懂得談戀愛，中國大陸的人比較不懂得談愛情。

照理說我和九把刀差了一整個世代，你的年齡差不多是我兒女的世代。所以我在

看《那些年，我們一起追的女孩》的電影之前，心中猜想我可能不會很喜歡，因為我

們是不同世代，可是我看得非常感動，很熱血！想說我也可以再來寫青春寫愛情。你

描寫的愛情還是滿純的，那電影說服了我，愛一個女生真的可以愛了十年。

回來談偶像劇。從改編日本漫畫拍成《流星花園》一路走來，柴智屏你製作的偶

像劇有沒有隨著時代而慢慢改變？當後來我又去華視後，也和你合作過好幾齣滿精緻

的偶像劇，包括《換換愛》和《美味關係》等，感覺和過去的很不一樣。雖然也是改

編漫畫，可是拍了很多生活細節，人情味也很濃，比過去拍得更深刻。可不可以講講這十年來的心得？

柴智屏：

我覺得這十年來，這些從《流星花園》開始跟我們一起成長的觀眾們都長大了。

比方說十五歲到二十五歲的觀眾，現在大約就是二十五歲到三十五歲，你要他回來再看年輕時的愛情故事，她們不一定會有共鳴，這些觀眾現在可能已經進入家庭，或者面臨的人生問題也不太一樣了，可能是外遇問題、婚姻問題，或是這個男生跟我之間的相處問題。

可是，如果我們現在做的偶像劇將觀眾年齡限定在十五歲到二十五歲的年輕人，他們可能是被另一種娛樂所吸引，譬如說線上遊戲或者玩iphone。所以，偶像劇的編劇，如果年齡層跟觀眾是不同世代，觀眾就會覺得，你們寫的是很「腦殘」的一種愛情模式，這十年來，偶像劇也產生了一些變化，最近應該有個突破的機會。

剛剛小野老師講到通俗的問題，我突然有個感觸，我覺得為什麼大家會討厭通俗？因為大多數人的愛情都是很通俗的，可是沒有一個人會認為自己是很普通的一個人。大家都覺得「我應該要與眾不同！我自己肯定我的價值是不同的！可是如果我自

146

已每天陷在這樣的愛情裡面，有時候連我都看不起自己。」其實不是看不起那些做通俗愛情的人，這是我的一點感觸。比方說，《那些年，我們一起追的女孩》，旁邊人來看，就是一個愛情故事嘛，可是作者自己就會覺得，我的愛情故事超厲害的。我覺得現在年輕世代的小孩子，跟十年前看《流星花園》的觀眾，愛情的觀念已經慢慢在改變了。

九把刀：

我的時代其實有很多的特質，跟過去的世代是一樣的。譬如說，我國中還在寫信交筆友，上課還在傳紙條。現在的青少年可能回家就用電子信箱或是用msn交網友，上課也不會傳紙條，而是傳簡訊，這些讓談戀愛的速度加快的媒介，不斷地發明出來，所以談戀愛的方式也不斷在改變，不再有許多曖昧。

我們以前交筆友的時候，跟對方要一張照片多辛苦？要怎麼開口跟對方說：「我想要看你的照片？」這樣問好像是表示，如果你長得不好看，就不想跟你再通信了。但是現在只要進入對方的部落格，就可以看到一系列生活照，包括對方的身家背景資料。我們可以從對方發表過的部落格文章，去拼湊他是一個什麼樣子的人，去摸索的過程就被壓縮了。愛情的本質永恆不變，但表現的形式已經變了很多。我們剛剛談到

說，談戀愛的方法，有很多種表現形式，但是我覺得每個世代的創作者，在寫愛情的小說，或是拍關於愛情的戲劇，其實守護的不是愛情的表現形式，不是去告訴你怎麼樣談戀愛是對的，而是愛情的本質，去相信愛情是具體的存在。而且不管你是用簡訊或是用msn談戀愛，愛一個人的真正原因，都還是愛情本身。如果你不相信，是沒有辦法做這件事情的，這與世代的改變無關。

我覺得某些時候，戲劇不是反應當代的社會現象，而是提供一個學習的範本。我以前看過一本講義大利黑手黨的書，叫做《蛾摩拉之城》，就提到當電影《教父》拍出來以前，黑道的形式其實不是那樣子，但是因為很多黑道都很喜歡《教父》這部電影，所以很多黑道都開始學習穿西裝，講話也變得比較拘束，希望自己有風格。昆汀·塔倫提諾（Quentin Tarantino）喜歡拍雙手拿槍亂射的場景，也影響到西班牙的黑手黨，本來殺人是拿一把槍托住，認真瞄準後再射，看了昆汀的電影之後，每個人都拿著兩把槍，進去酒吧之後胡亂射了一通，結果對方還沒死，只好近距離朝腦袋去補一槍。我想說的就是，其實人會去學習電影裡面的東西，來改變自己的行為。所以我相信，不只是大陸，台灣也有很多觀眾，是看偶像劇學習談戀愛的方法，久了之後就會知道談戀愛的本質，因為大家追求的東西還是同一個。

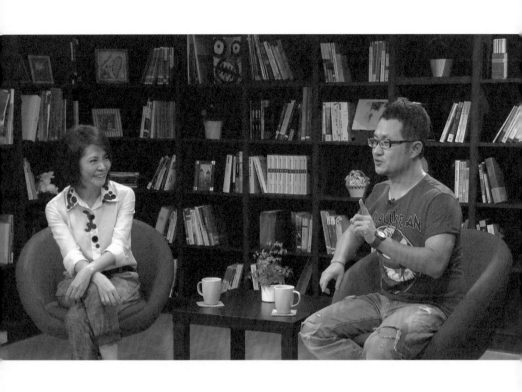

台灣的軟實力

我接觸到一些大陸年輕人，他們來台灣當交換學生，對台灣的年輕人有些感想，他們提到幾個很好笑的地方：第一、如果在大陸談戀愛吵架，可能會翻臉打架。他不懂為什麼台灣年輕人談戀愛吵架，還像是談情說愛那麼溫柔？第二、他不懂為什麼我們習慣講謝謝，比如說搭計程車，既然我要付錢，為什麼我還要說謝謝？為什麼這兩個社會這樣發展？某些「人」的基本東西不同了。

比如說我們跟日本的關係，和中國大陸跟日本的關係就很不一樣。中國大陸人看日本人很恨的，對不對？台灣人被日本殖民過半個世紀，照理說應該要很恨的，可是台灣人的包容力很強，跟日本人關係很奇特，這是不是跟我們的民族性有關係？

講到文化的部分，偶像劇常常改編自韓國或日本的漫畫，像《流星花園》，有另外的論點會問說：為什麼不拍自己的漫畫？自己的故事？為什麼要拍韓國和日本的漫畫？我想問問柴智屏的想法，是不是覺得文化是可以交流的？不是那麼嚴肅的？

柴智屏：

我覺得我們有受到日本文化的影響，還記得小時候第一次去日本，就覺得日本人

150

好有禮貌，連包禮物都會不停問你說，這個禮物是給自己的？還是要給別人的？然後會非常恭敬，去到哪裡都跟你說謝謝。我們會特地去日本看日劇的場景，像是經典日劇裡出現過的摩天輪。而日本偶像劇裡的美術設計，真的做得很棒，比如說木村拓哉的招牌橘背心。現在韓國也在做同樣的事情，透過韓劇把韓國的文化、帥哥美女和一些時尚的產品外銷出去。其實對一個國家來講，娛樂文化是最好的宣傳品。

台灣人對日本友善，原因之一是嚮往日本的娛樂與時尚。

我不是故意要改編韓國或日本的漫畫，是因為初期我不認識編劇。可是後來我們都在自創，二〇〇六年《美味關係》是最後一部改編漫畫的偶像劇。從漫畫改編偶像劇不是我的企圖。後來我們公司自己製作的一些戲，反而會有大陸製作公司來問，要不要賣版權給他們改編？《海派甜心》和《轉角遇到愛》都是這樣，變成是他們會來買我們的東西。

台灣社會經過大概一、二十年的劇烈改變，包括對民主價值、對自由的追求，發展出滿強的包容能力，能夠容納各式各樣的多元文化，這是我們的優勢，所以這樣的社會產生出來的文化，反應在電視和電影上，應該會有很大的特色。讓我們拭目以待，或許現在正是台灣在電視和電影上突破的重大時刻。▨

庶民變英雄

台灣電影的台客文化

小野 × 葉天倫

雞排英雄／青睞影視製作有限公司提供

夜市代表台灣文化

很多人談到台灣文化，不約而同都會想到「夜市」，夜市給我們的感覺，其實不只是飲食文化。在夜市裡面，人與人之間的關係、互動的方式都非常的台灣。有很多人在創作、電視企畫、綜藝節目演出時，都會用夜市做為題材。台北市有一個非常有名的夜市「圓環」。後來市政府把它改建成非常現代化的空間，把它整個包起來，外表看起來非常漂亮，但從此以後那裡卻沒有生意了。所有懂台灣文化的人都笑說：「做這個設計的人，一定不懂台灣文化。」台灣文化表現在夜市裡面，一定是開放、open的空間，互相聞得到對方料理的香味。而且到夜市可以認識朋友、大聲喊叫，叫一碗蚵仔麵線之後，隔了好幾個攤位，再叫一碗蚵仔煎或其他小吃，這才是真正的台灣夜市文化。

最近在台灣有一部電影叫做《雞排英雄》，從頭到尾都是以夜市為背景，這部片在台灣創下新台幣一億四千萬的票房，非常振奮人心。台灣的電影票房大概低迷了十幾年。從二〇〇八《海角七號》到二〇〇九年的《艋舺》，二〇一一年又有一部《雞排英雄》票房破一億多，台灣電影真的是有點起死回生了。這部電影的導演葉天倫，算是相當年輕的世代。葉天倫的爸媽跟我非常熟，我過去經常跟他們合作。在我回到

電視圈，到台灣電視公司上班的那一年，我想要把王禎和的一系列小說改編成迷你你連續劇，作為我到台視上班的第一個使命。我在台灣電視圈找不到會拍王禎和小說的製作團隊，因為台灣長期以來的戲劇節目很少人會去拍台灣文學。當時就有人介紹葉天倫的父母給我，果然他們列了一份清單給我，他們拍過民視的「作家劇場」，非常熟悉王禎和。葉天倫在這樣相當本土的戲劇環境中成長，後來會走向戲劇好像是可以想像的。而且沒當過副導演或是助導，就直接導演《雞排英雄》，之前，你應該有蠻多跟電影相關的經歷吧？

葉天倫：

一九九八年我讀大學四年級的時候，爸爸媽媽正在拍《天馬茶房》，是林正盛導演的。當時我在學校組了一個劇團，叫做「流動夜市攤劇團」，那時候我就帶領著劇團演出《天馬茶房》裡面的新劇團，我們在台上唱《四季謠》，或在場上做一些很像歌舞的表演，我也在電影裡面扮演一個角色。其實，我雖然大學念電影，但是在學校的時候，我一直不喜歡當導演。班上同學六十幾個，就有三十幾個想當導演。我覺得當導演好累喔！為什麼有人想要當導演？要處理那麼多事，我覺得好煩！所以我大部分都是當美術或是製片，就是控管整個戲劇的流程。

我也很有興趣參與演出，在世新大學也演過話劇。所以我常說我是逃兵，我記得畢業之後一整年，我都沒有進電影院看過電影，因為我覺得我受夠了，我可以不要再看了。大學時期的電影訓練，讓我覺得有點被嚇到，所以畢業後十幾年，我反而都是在劇場演出。我考上北藝大劇場藝術研究所的表演組，但是也沒念完。本來考上研究所還蠻開心的，覺得我終於可以念到夢想中的學校。可是進去之後，又覺得有一點失望，因為跟我想的有些落差。那時候我已經在工作了，我妹妹當時讀北藝大戲劇系，跟戲劇系同學老師都算熟悉，我有時候也會幫忙演出。剛好輾轉進到李國修老師的「屏風表演班」，所以我就沒有念完研究所，待在屏風完成我劇場的夢想。

拍自己的《雞排英雄》

剛剛聽葉天倫講述的經驗，譬如拍《天馬茶房》，譬如說你組織一個團，你會叫「流動夜市」，或者講日據時代的「新劇」，很多台灣人連聽都沒有聽過這些。所以我覺得你的成長經驗跟別人不同。年紀輕輕，卻接觸過很長的劇場工作，屏風表演班的文化有沒有影響你的表演或是導演工作？

葉天倫直接當到電影導演拍《雞排英雄》，別人都會很羨慕，跟這兩年票房破億

雞排英雄／青睞影視製作有限公司提供

的新生代導演鈕承澤、魏德聖相比，你算是又更新一代的導演。《雞排英雄》當初拿到不算多的輔導金，大約幾百萬吧？從寫劇本到夢想成真，路途其實滿遙遠的。你那時會覺得說非拍不可，給你多少錢都要做嗎？還是說，作為一個製片你已經有概念了？可不可以說說你拍片的時機，包括題材選擇和資金籌募等等。

葉天倫：

屏風表演班對我影響非常大。之前我常常在想，因為我小時候念美術，後來長大接觸到很多人，才發現每個藝術的類別都有它的基本功，譬如說美術一定要從素描開始打底；音樂一定要先學會樂理、五線譜豆芽菜；舞蹈要先學會基本站姿，譬如說芭蕾。到了戲劇、表演領域，我不知道基本功是什麼，好像很抽象。可是我覺得在屏風表演班，從李國修老師身上，我就學到很多。因為李國修老師也是自學的，從「蘭陵」出來，後來進了綜藝節目，一路以來都是自己摸索的，他整理出一套很完整的規則。從李國修老師身上，我不只是學到表演，也學到很多導演的工作，譬如說他有個客家導演的七道功課，導演應該怎麼跟設計溝通？怎麼跟演員溝通？我在戲劇表演的部分，絕對是在屏風表演班開竅的。

而《雞排英雄》的劇本是我跟妹妹一起寫的。這個故事在她心裡好多年了，最原

始是想寫阿華，就是電影裡的男主角，那種很台的男生，她對這種人物很有興趣。可是工作就是這樣，寫別人的劇本，然後標到新的案子，一直做別人的事，自己的東西就放著，想說有空再來寫，結果發現根本就沒有空。那時候《1895》剛上映完畢，這是我成立電影公司後的第一部電影，因為《海角七號》的關係帶動了人氣，所以票房不錯。我當時在《1895》演出一個角色，也是電影的出品人，就跟著洪智育導演到各個學校去巡迴，還有到戲院去做Q&A。印象很深刻是有一次在威秀，有一位外型很時髦的大學女生，看完之後哭得泣不成聲，舉手跟我們說謝謝，然後說：「我從來不知道客家話這麼好聽，我從來不知道我的祖先做過那麼厲害的事情。」她說：「我一定要好好回去跟我媽媽學客家話。」我聽到就覺得，我重新感受到十多年前高中考大學的時候，會將電影當做第一志願的心情，我的夢想又被點燃起來了。所以在《1895》之後，我就覺得不要再流浪了，好像可以認真來做電影了。所以就逼著我妹說：「不要再等了啦！」白天做別人的工作，晚上我們就趕快把自己的劇本寫出來。

我們在很短的時間內就把劇本拼出來，然後去報名了新聞局還有其他幾種輔導金，最後拿到新聞局新人的輔導金，拿到第一桶金之後，就開始了這整個歷程。

當時很多人問我：「哇！你完成你的電影夢了！」我就說：「沒有耶，我的電影夢在大學四年就ㄅㄛ地結束了！」因為曾經夢想它是哪個樣子，但在學校裡面接觸時，我的電影

很疑惑：「啊？怎麼會是這樣啊！」所以我覺得我在拍這部片子的時候，就覺得，好，我有這個資金，我要怎樣找到其他資金把它拍完。我是一個比較實際的人，我不會說《雞排英雄》要拍成經典，現在有什麼能力，我就把它做到最好。

我是從配音或演員工作改行做導演的，因為覺得電影是我喜歡的工作，所以就賣了當配音員時賺到的房子，當年我老爸老媽的房子也是在拍《莎喲娜啦・再見》的時候就賣光了。我覺得很幸運的是，整個拍片過程得到很多幫助，包括發行商福斯從一開始就加進來了，跟我們建議劇本的方向，也找到很大的團隊。我覺得票房很好我很開心，也覺得對大家是個鼓勵。對我來說是完成了我的第一部作品，我想要進一步繼續拍我的第二部、第三部電影。

葉天倫的台客想像

關於《雞排英雄》的台客文化，我非常仔細地觀察你的所有設計，包括美術、穿著，甚至你現在穿的衣服。在你的電影裡面，有一個台客文化的概念。譬如說穿著上非常雜，T-shirt 一定是顏色非常繽紛，沒有統一協調的色彩，然後有時候會在背後寫著「無政府」。台灣曾經有過類似無政府的狀態，不知道你知不知道這段歷史？清朝統

160

雞排英雄／青映影視製作有限公司提供

治台灣的時候，把台灣從南到北劃一條線，線的左邊是漢人，線的右邊是原住民，朝廷管不到，而且不能管。所以右邊這塊東北角或者南方，有很多外國人的艦艇登陸，因為這個地方沒人管。清朝因為怕台灣人造反，所以軍隊一直輪調，地方上都有民間的武力在，甚至力量大到讓清廷害怕。當有外來勢力入侵的時候，很多時候是靠團練、民間的武力去抵抗。所以台灣從清朝開始，就有屬於民間自己的團體，去解決很多問題。後來日本人來了，強勢的政府什麼都要主導，由上而下的去執行。可是還是有非常多台灣的文化信仰留在民間，直到國民政府來。所以，你剛剛講的是我最有興趣的部分，就是最後衍生所謂的「台客文化」，除了夜市、大家的穿著以外，還有像辣妹或檳榔西施。可不可以說說你對台客的概念是什麼？

葉天倫：

這種台灣文化，用吃的來比喻，就像台灣有非常多吃到飽的餐廳，「吃到飽」就是台灣人非常深層或底層的文化。我花二九九元或是三九九元，什麼都想吃到，於是就有日本料理、牛排、海鮮、冰淇淋，旁邊放潤餅，什麼吃的都有。當然有人覺得，這樣每種都不是很精緻，可是我覺得就好的方面來講，的確是很豐富，包括日式的、中式的、西式的，什麼口味都有。我覺得台客文化就有點像這樣，什麼都可以組合在

一起，沒有一定要如何，這可能跟台灣的殖民文化有關係，所以習慣把什麼東西都混在一起，比如說把蚵仔煎變一變，就可以中菜西吃。我當時跟美術、服裝上的討論，大概都是在這個方向。希望能夠把大雜燴，還有大雜燴沒有道理的特質，像老師剛剛講到「無政府」的概念都放進去，但這些又是有意義的。

所謂有意義，就是我會在《雞排英雄》裡，把一些我自己對社會的觀察放進來。譬如說「無政府」，我要講的是，台灣有時候雖然感覺像是無政府狀態，好像也沒有人在管我們，我們就是自己顧自己的事情。但是，看出我的用意的觀眾，可以有多一層解釋，多一點體會；沒有看到的人，也會覺得說好好笑喔！好好玩喔！或是顏色好漂亮！這也沒有關係，也得到它的娛樂效果。

笑中帶淚的台灣性格

有些地方政府，曾經不准檳榔西施沿路擺攤，覺得大家穿得太清涼，妨礙風化。

但有一位日本攝影師來台灣，他看到最有力量的畫面，竟然就是檳榔西施，和摩托車上載了好幾個小孩子的畫面。他拍出來的畫面是，檳榔西施在那邊，穿著很清涼，他的意思是說，這並不是色情，因為她只是當街給你看，也不是風化場所，觀看者什麼

也不能做，可是她就是穿得很涼快，衣服很少。他覺得那個畫面好能代表台灣，為什麼？因為台灣是個資源非常少的地方，而且我們的統治者一直在換，對台灣人來講，只能赤裸裸地去面對現實中所有殘酷的東西，因為它不想要這樣也沒有辦法。赤裸裸的是一種無奈和勇氣，不是色情。

電影《雞排英雄》裡面設計的都是小人物，而且是滿悲涼的小人物。最後一場被蜂炮打的戲，感覺很像是一場戰爭，而他們在逃避戰爭。如果說台灣經過了政黨輪替，是一個很民主的、讓華人社會羨慕的進步國家，為什麼我們始終存在這種弱小的人民要對抗惡勢力的故事？

英雄，帶領大家去對抗惡勢力。葉天倫刻意塑造了一個民間是為了電影劇情需要？還是你覺得這樣的情況一直還在？例如在台灣社會，早期會有像五二〇農運的社會運動，甚至再往前推，一九八九年鄭南榕的自焚抗議言論不自由，那樣的時代直到後來大學生的野百合學運，漸漸都過去了。現在的年輕人，在大學成立新的社團，如果跟政治有關的話，大家都會認為他想從政。年輕人已經對政治很冷漠，不太有人會去參與政治社團。葉天倫的年代介於這中間，算是六年級中間這個年紀，你怎麼看台灣的歷史？感覺是悲觀還樂觀？還是說你非常enjoy你的環境？

雞排英雄／青睞影視製作有限公司提供

葉天倫：

　我在世新的時候，除了參加話劇社，也參加學運社團，當時已經是學運的末端。

　早期野百合學運的時候，世新還是五專，當時在學校成立了一些學運社團，就一直留下來，等傳到我們身上時已經很弱了。我們關注的大部分是勞工問題、環保問題。十幾年前我們就在談淡海新市鎮，這問題現在還在延續。其實我覺得，我一直都是在某個程度上有正義感的人，也就是說，當我每次看到這樣的新聞，或是自己有參與的時候，我就覺得：「對啊！為什麼都是最窮苦的農民、最沒有力量的那些小人物在那裡對抗？」這對我來說也是一個進步的陣痛吧，但是也因為台灣是這樣的社會，所以可以容許你來來抗爭，我覺得這也是一個好處。另外，有時候有些東西就是要靠自己爭取，必須自己站出來，不然摸摸鼻子也是要繼續過，但是如果可以站出來，也許像電影一樣，會有不一樣的結局。

　我覺得我個人是樂觀的，對我來說，台灣就是這麼一個混亂的、有時候令人很憎恨、但是又這麼可愛的地方。我們同時有莫名奇妙的政治的紛亂、政黨的惡鬥，有這麼多愛打架上鏡頭的立委，但是同時也有像陳樹菊這樣的阿嬤，默默賣菜做公益；或是像麵包師傅吳寶春，用自己的力量去奮鬥，然後奪得世界冠軍。也不為了什麼，就是為了爭一口氣，這是台灣人的性格。就像夜市裡面這些人，土地一直被換來換去，

166

今天是這個地主，明天誰又買走了。那也是沒辦法，可以怎麼辦呢？生意也是要繼續做，一家子重擔都在身上，所以有時候不得不忍耐。就在那不得不的當中，還是笑笑的度過了。怎麼辦呢？這就是我們的國家，我們出生的地方，但我是樂觀的，所以才會讓電影有這樣的結局。我覺得只要我們努力去爭取，去做什麼，不要放棄最後的一點希望，即使那個希望看起來很細微，有時候還是覺得有希望的。

庶民情感超越國族界限

《雞排英雄》在劇本完成到申請輔導金的過程，有很多朋友告訴我，這部電影票房會非常好，一種很奇怪的直覺，因為這兩三年之間很「台」的電影都會賣，很多人都會承認，「愛台灣的電影」會賣是個有趣的現象。這對我來說也是很有趣的，因為「愛台灣」好像是政客們掛在嘴巴講的政治口號，就像民主經過政黨輪替之後，有時大家再講「愛台灣」，會覺得是一種諷刺，是一種口是心非很民粹的政治動員。可是把台灣獨特的元素放到電影裡面，包括《雞排英雄》，非常清楚的顯示出，講台客文化的電影會大賣，證明了一件事情，台灣人看到自己製作的電影時，非常能接受自己本身生活和文化裡的東西。

在ECFA之後，《雞排英雄》很有可能會在中國大陸上映，你對此樂不樂觀？這部片會不會被大陸的觀眾接受呢？你會不會希望在國際得獎？或是在台灣得獎？因為跟你同一世代的電影人都一直守在那邊，不肯放棄拍電影，都很想當導演，然後也都很想得大獎。可是我覺得現在台灣最缺的是producer，製片，或者是編劇，這是在台灣電影工業裡面最缺的，創造一個電影工業需要這類人才。在《雞排英雄》中，我們也看到許多資深演員的精湛演出，葉天倫第一次當導演，而且這麼年輕，面對像豬哥亮這種非常有舞台經驗的演員，你有沒有教他演戲，還是他就用他那種「嗯嗯嗯」的表情，自己一路演到底？你怎麼跟他溝通？

葉天倫：

其實對於這部片子是否可以走出台灣，我本身是打一個大問號的。因為當初完全是鎖定台灣市場，跟福斯的涂明總經理就很清楚討論過，目前華語片還沒有兩岸三地都能賣的例子。所以我們不要野心這麼大，這也是我的第一部片子，我就把台灣這邊市場顧好就好了。同時也覺得這麼local的片子，到各個影展應該都吃鱉吧？結果參加第一個「沖繩影展」的時候，我非常訝異，雖然裡面有這麼多台灣俚語，講的都是台灣的事情，可是日本的觀眾也是感動得哭了，也是會指著豬大哥的照片說：「啊！這

雞排英雄／青睞影視製作有限公司提供

168

個歐吉桑！」雖然他不認識這個演員。我就覺得有一些東西還是有傳遞出去。尤其是正義感啊！小人物對抗大鯨魚啊！所以我對於「登陸」這件事情是樂觀其成的。雖然我沒有常去大陸，但是我覺得像這樣子小人物奮力向上的故事，應該還是會有人有興趣。另外一方面是，我相信在中國大陸，應該有非常多人對台灣充滿好奇心，所以片子裡面呈現了某一部分的台灣，可以滿足他們的好奇心。當然我希望愈多人看，我會愈開心啦。

談到參與《雞排英雄》的演員，豬哥亮大哥很有趣，豬大哥幾乎是我爸爸的年紀。我剛開始寫劇本的時候就以他為原型，所以知道說他真的能來演時，當然很高興，另一方面又很害怕，想說我要怎麼跟他溝通。但是，最棒的一點就是，不只豬哥亮大哥，還有其他老資格老前輩的演員，都是一到現場就跟我討論說：「導演，我覺得這場戲應該怎麼樣……」他們不會跟你哈拉，也不會躲在休息室裡，而是認真的在講這場戲，不是為了爭戲份，或是要壓過其他演員。就是認真的討論這個戲、這個角色要用怎麼樣的方式表演。真的是認真的想要演好。

這是我最感動的地方。從劇場出來的人，總會覺得只有劇場演員才是演員，因為劇場演員這麼認真，花這麼久時間摹擬角色，不像電視可能比較速成。可是在拍片的時候，這些資深演員，包括豬大哥、翠娥阿姨，彩樺姐、趙哥和其他年輕演員，都是

認真地跟我討論這些角色怎麼形成，所以我很感動。而且開始覺得，原來不只是劇場才有，認真的演員並不侷限在某個領域。而且我覺得電影跟電視不太一樣，就是在現場感受到的真實情感，能夠透過膠卷、透過螢幕，傳達到觀眾身上，中間幾乎沒有多少損失。我覺得這真的很可貴，我每每在片場都有這種感覺，像藍正龍有一場哭戲，我在旁邊也跟著哭到亂七八糟。到後來要休息五分鐘，才能繼續拍下一場戲，當時那種激動的情緒，我現在感覺到還會起雞皮疙瘩。所以，我當然希望這些演員們可以有所收穫，我希望電影叫好又叫座，但是要競爭最佳影片、或是最佳導演獎，跟我個人本身有關的部分，我覺得不是太介意，因為我完全是一個新手，我太嫩了，還有太多要學。但是如果我的演員們能夠入圍得獎，我會非常非常的高興。

《雞排英雄》這部電影，傳達非常多的台客文化。或許有人會覺得台客文化只是台灣文化中的某一部分，或許也有人覺得這部電影太直接了。不過這部電影能夠被一個那麼年輕的導演來拍成，然後成為一種新的賀歲片類型，成為這三年來第三部票房能夠破億的台灣電影，不正像是台灣的小人物對抗惡勢力那種艱苦奮鬥的過程嗎。

《雞排英雄》的票房成功讓許多要在今年大展身手的台灣電影吃了定心丸，表示曾經失去很久的國片觀眾真的又回到戲院來了。■

星期天無國界

台灣電影的外籍導演與外勞故事

小野 × 何蔚庭

馬來西亞導演拍出台灣電影

台灣社會這一、二十年有很大的變遷，除了產業結構、商業模式以外，還有老人變多、女性意識抬頭，密集勞力的工作很缺人。一九八九年之前，台灣政府嚴格禁止外籍勞工進來台灣，到了一九九二年之後，被迫修改法令，大量外勞進到台灣社會。

到目前為止，差不多有三十八萬人，佔台灣總人口百分之一．五左右。

最近有位何蔚庭導演，拍了一部電影《台北星期天》，主角是兩個菲律賓的外勞，在當時非常轟動。何蔚庭導演的背景跟一般台灣導演不太一樣，他是馬來西亞的華人，在台灣，不管是馬華作家，或者是馬來西亞來的導演或文化人士，都有很奇特的文化觀察視野，何蔚庭導演十八歲之後就到美國去讀書，有更不一樣的成長過程，可不可以聊聊你的求學過程與背景？

何蔚庭：

我在馬來西亞出生，十八歲離開，當時主要是想出國學習英文。因為馬來西亞沒有太多英文教育，我覺得自己英文不夠好，希望出國加強。當年我考進加拿大的多倫多大學，念了一兩年，覺得有點不滿足。我十六歲的時候就想學電影，加拿大不是電

174

影業很發達的國家，我就夢想去美國發展。因為洛杉磯是好萊塢重鎮，又有一間非常

好的南加大，所以我就先搬去洛杉磯，在community college（社區大學）念普通學科。

一邊累積學分，一邊趁暑假去南加大幫忙學生拍電影，也選修了一些暑假的課程。當

時我對電影學校有我的想像，可是到了南加大後覺得有點失望，他們全部的課程都是

好萊塢系統，好像就是要把學生訓練成電影人，然後被好萊塢大機器吸收。後來我發

現很多導演都是紐約大學出來的，比如說李安、馬丁史柯西斯，或者柯恩兄弟，我覺

得很好奇，這些導演風格都不一樣，但他們卻都是從同一個學校出來的？那時候就覺

得NYU是我應該去的地方。我把紐約大學當成唯一的目標，後來也很幸運的考進去

了，我在紐約大學念了三年，畢業之後又在紐約待了兩年才回亞洲。我本來想在紐約

待久一點，可是爸媽覺得，你怎麼在一個時間跟他們顛倒的國家，因為他們晚上打電

話給我，而我的時區是白天，所以心態上可能感覺隔太遠了，他們希望我回來亞洲發

展，所以，我就先回去馬來西亞、新加坡。在那邊待了快一年，當時我常常抱著不滿

現狀的心情，一直去尋找一些工作機會或者目標。後來因為我妹妹在台灣念書，台灣

有親人在，也有一些朋友，所以就來到了台灣。

我在紐約讀書的時候很崇拜台灣電影，常常在林肯中心用大螢幕看三十五釐米的

台灣電影，那時候就覺得台灣電影很棒。我看了很多侯孝賢、楊德昌、蔡明亮導演的

作品，就是台灣新浪潮電影那個時期，大約是一九八〇年之後。因為我們是看大螢幕，所以能感受到影像的震撼，覺得台灣電影很特別。再加上我們馬來西亞華人很崇拜台灣，唸中文教育都是看台灣的書、聽台灣的流行歌曲，除了我之外，家裡的人都到台灣念書。所以沒來台灣之前，我對台灣已經有一種熟悉的感覺。那時候很自然會想說，來台灣這邊看看，結果一來就待了十年。

超越國界的電影團隊

十年在台灣漫長的等待過程中，你都在做什麼？《台北星期天》的攝製團隊很有趣，攝影是美國人、編劇是印度人、製片是法國人和日本人，很少台灣導演會用這麼複雜的國籍的工作組合。當時你的組合為什麼那麼國際化？你在台灣有沒有累積電影界的人脈？

何蔚庭：

我來到台灣的時候想說，好，現在離開學校了，我要開始謀生賺錢。所以剛來台灣前幾年是從零做起，也沒有電影界的人脈，只能拍些有的沒的，現在都不敢跟別人

176

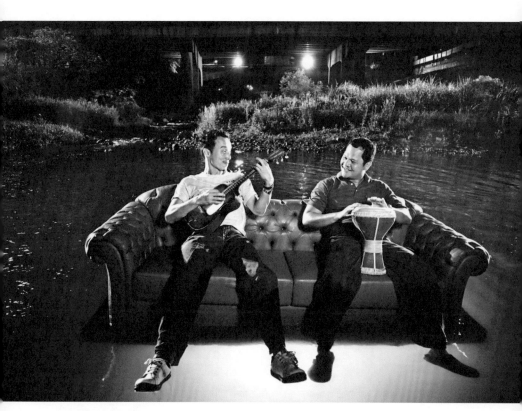

台北星期天／長蘇有限公司提供

提的東西。很多年輕導演和我一樣，可能拍了一部電影紅起來，可是沒有人知道，之前那幾年是多痛苦！我來台灣以後，剛開始是接觸廣告，當廣告的副導。完全沒有電影圈的朋友，好幾年之後，慢慢開始接一些案子，可是過了一段時間之後就覺得不對，我去紐約大學不是學拍廣告的，應該要試試看拍劇情短片，讓自己再熟悉整個拍電影的感覺。

《台北星期天》的攝影師包軒鳴，比我晚六個月到台灣，他在台灣待了十年，會講流利的國語，其實算是半個台灣人。我之前拍短片的時候，也是跟包軒鳴合作。我沒有想說他是外國人，只是當成默契很好的攝影師，他在台灣的工作經驗也很多，可以算是台灣團隊。這部電影編劇部分會用英文創作，一方面因為電影是菲律賓題材，另一方面因為我中文寫的很慢，我習慣用英文寫腳本，再加上《台北星期天》雖然是用菲律賓語講，可是也是使用ABC。NHK會進來是因為他們想要投錢、法國製片是我在坎城碰到的，我認為我們可以合作。所以我其實也不是刻意不用台灣的團隊，或是堅持要用國際團隊。我覺得只要可以合作的團隊都好，而且《台北星期天》的幕後都是台灣團隊。

菲律賓外勞的台北故事

這一、二十年台灣的外勞愈來愈多以後，滿街都看得到外勞，台灣人的小孩一出生，很多都是菲律賓或者印尼的外勞在帶，小孩子學英文也是跟菲律賓的外勞學，所以會有菲律賓的腔。朋友就笑說，未來台灣會跟菲律賓統一，不會跟中國大陸統一，因為我們現在的小孩學習的都是菲律賓的英文跟菲律賓的文化和生活習慣。我們的老年人死亡前最後人生的三年、五年，有很多祕密都是告訴外勞。我覺得台灣人的文化裡面，一定會摻入外勞的文化。因為我們從小時候出生到老，這兩個人生中很奇特的階段，都是由外勞陪著。譬如一個老人在講他的光榮史、他過去的故事的時候，身邊只有菲律賓或印尼的外勞。我在醫院看過有個老人不小心摔倒，兒子跟外勞推到醫院去，醫生問的每個問題，兒子都反過來問外勞：「他什麼時候開過刀？」外勞說：「三年前開過一次，去年中風。」那一刻我忽然覺得，台灣自從引進這麼多外勞之後，外勞的文化慢慢滲透台灣各地，包括越南、菲律賓、印尼，連吃的文化都跟著改變。很多越南女生用越南的方法殺虱目魚，然後台灣的虱目魚吃法就改變了。

你為什麼選擇拍兩個菲律賓外勞的故事作為你第一部劇情長片的題材？你有沒有市場考量？或去挑選有點名氣的演員？這跟你的整個訓練背景有關係嗎？

何蔚庭：

我並沒有特別要選這個題材作為我的第一部劇情長片，純粹因為那時候剛好這個腳本最完整，其他故事都還停留在寫故事大綱的階段。我覺得這一部可以做，因為他看起來很小；我也沒有考慮外勞題材是不是很冷門，只覺得這是個幽默好笑的小人物故事，應該會達到某些共鳴。說實在我沒有想到台灣觀眾反應這麼好，因為他們都會說，現在的老人小孩都是菲律賓外勞在照顧。可是我當初選這個題材跟這個角色時，只是因為我覺得兩個台灣人不可能去搬沙發。這部片的靈感來源，是兩個人搬沙發的畫面，等到要寫成故事的時候，我要去設定角色的背景，然後就發現說，住在台北市的人應該不會自己搬沙發，想說是不是設定成留學生？留學生比較沒有什麼資源，可是又覺得留學生沒有那麼有趣，所以才會想到用外勞。我不是為了要講外勞，可是在過程中就變成有社會議題。

既然要反映要請台灣人演菲律賓人，就不應該請台灣人演菲律賓人，這對我來說其實是很自然的事情。我聽不懂菲律賓話，可是我能夠拍一部都是講菲律賓話的電影，可能因為我不害怕陌生語言。我從小到大都生長在多元種族文化的國家，我們會說馬來語，但又不是那麼熟悉馬來文，馬來語是官方語言。我在馬來西亞是就讀講華語的獨立中學，隔壁的學校是政府出錢的學校，講的是馬來話，我很習慣跟不同的種族一起相處。後

台北星期天／長鰍有限公司提供

來我去美國讀書，在紐約、洛杉磯這種大城市住久了，搭捷運也會聽到各式各樣的語言。所以拍這部電影之前，我沒有想太多，我不會覺得：「這是陌生的語言！我不能拍！」也比較不會去預設我今天要探討某個議題，要去拍一部電影。我只是想說兩個人搬沙發的故事，這個故事很吸引我。可是拍電影的過程中，因為要反映人的生活，所以要做些田野調查，讓片子豐富，多多少少就會放進一些生活周邊注意到的細節。

《台北星期天》的兩位主角，在菲律賓算是有名氣的演員，只是在台灣沒有人知道。

其實很多人問過我，為什麼要把第一部片拍成這個背景？為什麼不拍華語的片子？為什麼要挑這麼冷門的題材？說實在回想起來，如果叫我現在拍《台北星期天》，我可能會因為考慮太多，就不敢做這個題材。

外來視野？本地文化？

台灣這一、二十年開始興起各種文化，包括客家文化、原住民文化，或者閩南語歌謠，然後大家都很在乎，希望是客家人去表演客家的東西；或者閩南人講閩南語去演閩南的題材。可是我一直覺得這不太一定，為什麼？早期台灣在日治時代，真正蒐集台灣歌謠的是日本人，成立古倫美亞唱片公司，可是日本人並不懂台灣歌謠的歌詞。張作驥導演拍的電影有好幾種閩南語，他自己一句都不會講。張作驥也照樣拍客家人的電影，他也說過，那兩個客家人在講話，什麼時候結束他都不知道，因為他都聽不懂。可是他拍得非常道地。

我後來發現來自外地的人，看到另外一個地方的文化，反而會被不一樣的事物吸引，所以不一定要由本地的人去詮釋自己的文化才比較道地。你同不同意這種說法？譬如說蔡明亮導演跟你的背景有點像，也是馬來西亞華人，他拍很多台北的題材，曾經有人評論說，蔡明亮來自馬來西亞，對台北的觀察，卻比台北人看台北還細微，你贊不贊成這種說法？你喜不喜歡蔡明亮的東西？

何蔚庭：

可能是外來人的眼光會比較客觀，比較有一個距離。我十八歲以後都是用外國人的身分待在某個國家。然後很不幸的是，當我從美國回馬來西亞之後，發現我反而覺得自己像個外國人，因為我太久沒有回家了，開始不習慣馬來西亞的生活和環境。而且我念中學的時候，就已經知道華人教育是不被政府允許的，所以感覺自己像個外來人，因為政府不承認你的文化與教育。所以，我去哪裡都覺得沒有歸屬感。現在回馬來西亞，是因為家人在那邊，比較像是回家去探望父母，而不是回去自己的祖國，所以心態上我變得比較抽離。譬如說你如果叫我拍講印度話、墨西哥話的電影，說實話我也不擔心，我覺得就是用外國人的角度看，整件事情可以是很清楚的。

我非常喜歡蔡明亮早期的作品，他的確反映出台北的一些面貌，而且真的滿精準的。可那是蔡明亮的台北，也就是說，所有導演反映台北的時候，都有帶自己的想法進去。我們拍電影時都要創造一個世界，譬如說《台北星期天》是我對台北的想法，蔡明亮的電影對台北的想法又不一樣。因為一個城市有很多層面，不可能只是一種固定的看法。我看蔡明亮電影的時候還沒來台北，我看見他想像中的台北，尤其是一直下雨這件事，我覺得的確沒錯，十二月或一月、二月的台北真的很潮濕，有時候讓人覺得這真是一個發霉的城市。

愛上台北生命力

你的電影叫做《台北星期天》，述說一個發生在台北的故事，楊德昌導演拍的《青梅竹馬》，片名叫Taipei Story，他把台北這個元素拍進去。在你的電影裡面，我一直看到你對台北的想法。你從十八歲離開馬來西亞，跑遍全世界各個城市，一直覺得自己不是當地的人。台北對你來講，有什麼特別的意義？

《台北星期天》從拍攝到剪接，是在很短的時間內完成，可是我覺得整個電影的鏡頭跟表演都很精準。所以很多人都非常期待你的下一部電影。你會不會還是以台北或台灣為背景？

何蔚庭：

我來到台北第二天，就很喜歡這個城市的感覺，台北實在很亂，可是亂得很有生命力，比較接近紐約而不是新加坡，新加坡太整齊了。我覺得愈亂的地方，愈有生命力和題材，我是用這樣的角度去看台北。在台北市走路也很容易迷路，地址常常是不對的，這個巷子轉一轉變成另外一個地方，有很多可能性，非常有趣。我在台北住了十年，還會發現新的東西。而且我們常常開玩笑說，在台北市勘景，三個月後景已經

184

不見了，它變化得很快。但是又跟目前中國大陸的變化很不一樣，台北不是突然間整個城市變了樣子，它還是能保有原來的感覺。它可以很舒服，又有很多雜亂的東西，對我來說是有很多可能性。

在台北住的比較久了，不會感覺不再新鮮，反而是開始看見比較大的題材。以前都是對小細節比較有興趣，譬如說《台北星期天》那種他們搬沙發被車撞的感覺，如果一直要在這個地方拍電影，就開始要有比較大的題材。或者是看一個社會、看一個議題，而不只是台北市。可是這些是要看故事來決定，我通常不會說我的故事要反映什麼議題，所以才要寫這個故事。而是對故事本身有想法，然後發現這個故事會反映一些東西，才開始會往那個方向進行。

拍完第一部電影以後

何蔚庭導演你從小就想拍電影，拍電影這件事情，其實是滿辛苦的，你花很長時間追尋這條路。拍電影這件事情對你來講，為什麼這麼重要呢？現在在台灣拍電影，其實也不如想像中那麼容易，像你在台北待了十年，終於完成第一部電影。可是在台北或是在台灣拍電影，完成第一部不代表一定有第二部，將來資金怎麼來？是不是要

申請輔導金？市場在哪裡？考不考慮中國市場？你怎麼去思考這些問題？

你曾經看過很多新電影時代台灣導演的電影，包括楊德昌或者侯孝賢。這些導演都常常拍到自己的童年和成長背景，像楊德昌一直重複在拍台北，台北這個地方、成長的記憶、苦悶的青少年。你會不會想要拍類似的你自己的回憶？

何蔚庭：

很多人都是畢業後才開始思考要做哪一行，我國中的時候就決定以後我要拍電影，我從來沒有想過要做其他行業，這是我比別人幸運的地方。我小時候看很多港片、好萊塢片，不好的好的都一併消化進去。那時候沒有接觸過任何藝術電影，我受的電影教育文化其實都很商業。但是我喜歡把自己想講的故事，放在大銀幕上讓別人看到，分享我的想法和世界。我覺得創作者如果想太多，去煩惱是不是要配合新聞局輔導金？配合市場？包袱就太多了。我拍《台北星期天》沒有考慮這些問題，當初沒有人拍過一部都是用外語發音的台灣片，講外勞的故事，主角也不是台灣人。如果想太多，真的沒辦法運作，可能會用台灣演員來演菲律賓人，因為有很多條件的限制。

所以大家問我說，你要找卡司嗎？你要跟大陸人合作嗎？我說我不曉得，先把想要講的故事講出來，而且重點是要感動人，讓別人看得下去。我這個故事寫完，可以跟大

186

陸合作就合作，不能跟大陸合作，我就要想其他方式。有些片子就是想太多，然後花了那麼多錢，觀眾看不下去，也沒有被感動，最後還是一樣。可能我的好處是先不管其他的東西，就寫出來再說。

我其實不太記得我在馬來西亞的生活，我有片段的畫面，可是沒有故事，因為我拍的東西比較現代，題材都是比較當下，我沒有辦法回想過去。或許年紀比較大的時候，會想拍自己的童年與回憶。

《台北星期天》是一部在台灣電影市場和整個社會都被低估了的電影，因為它上片的過程，只在台北市幾家小戲院、在光點系統放映。這部片其實蠻商業也蠻有趣的，創作過程也很堅持自己的原則，並沒有向市場或者發行妥協。所以我一直覺得好可惜，看到《台北星期天》的人沒那麼多，但或許也就是因為台北是個包容力很大的城市，才會產生像何蔚庭這樣一位導演，我很期待他的下一部電影。■

紀錄一個
時代的
老去

反映老齡化社會的台灣紀錄片《被遺忘的時光》和《青春啦啦隊》

楊力州 × 小野

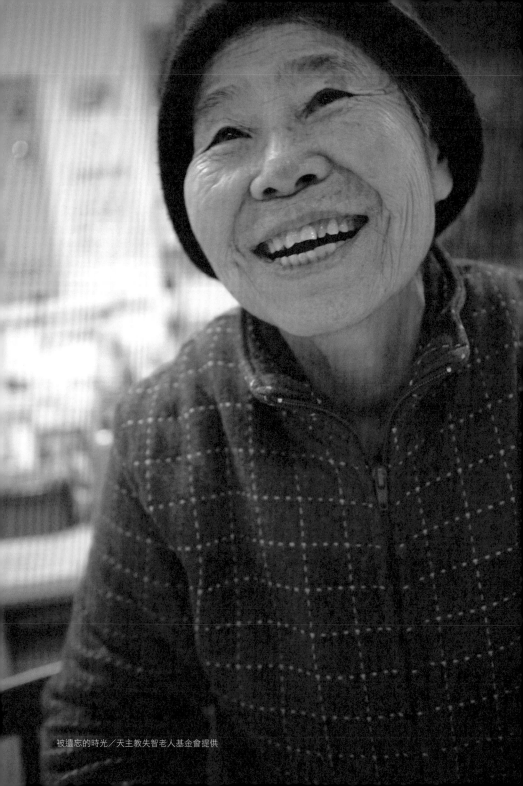

被遺忘的時光／天主教失智老人基金會提供

活著，終有一死，是什麼感覺？

最近我做了一個夢，夢到世界末日來了，我們整個村子的每個人都知道這件事情，可是大家心照不宣。然後，大家開始收拾行李要去另一個地方等待世界結束。我把東西收好後，開門出去時看到隔壁一對老夫妻，也正在開門，包包也都準備好了。那個老先生看了我一眼，那個絕望的眼神，我在夢裡面實在太清楚了。那個眼神好像代表一切，那就是都不要講，世界末日了，這一切也沒有什麼好說的。反正就這樣子了，然後我就醒來了。

醒來之後就想到，其實人活著一直要面對這件心照不宣的事，就是你會老去，然後你會死亡。華人社會講到老或講到死這兩個字，都非常忌諱。尤其講到死亡的時候，通常都會說：「他走了，去天堂了，往生了。」不敢直接講死這個字。但是，每一個人都意識到，人終有一天會漸漸老去，然後沒有一個人能躲得過終將離開世界的事實。有很多小孩早就想到這個問題了，並不是要到快老了才想到。愈早想到就愈害怕，因為，未來的日子還那麼長。

楊力州導演拍了兩部跟老人有關的紀錄片。一部是《被遺忘的時光》，一部是《青春啦啦隊》。楊力州導演對一個人漸漸會老去，有一天終於會不見有什麼感覺？

楊力州：

其實我小時候就非常害怕死亡，小學的時候我第一次意識到，人一定會死亡的事

實，當時正在學數學的百分比，我覺悟到死亡率居然是百分之一百，心裡面忽然覺得

很害怕。有一次，記得小學三年級的時候，自然課要我們去蒐集樹葉，我們家那邊有

一個小山丘，我就跟我同學李明達去爬小山丘。爬到一半我遇到幾個大哥哥從山上衝下

來，其中還有一個揹著大腳踏車。他們跟我說：「弟弟，我跟你講，上面有鬼。」我

想大白天怎麼會有鬼？我就跟李明達一直往上走，上面是個水源地，旁邊有圍牆，我

真的看到一個很像女鬼的樣子，白袍長髮，背對著我們，但是我沒看到她有沒有腳。

那時候我非常害怕，正準備要問李明達他有沒有看到？沒想到他早就跑下山去了。不

久同學之間就流傳一句話，就是說，只要你看過鬼，就活不過十九歲。你知道在二十

歲之前，我是怎麼活過來的嗎？我每天都非常恐懼死亡，當我過二十歲生日的時候，

我非常喜悅，因為我總算活過了那個年紀。

小學六年級那年是我第一次面對至親死亡，我的外婆自殺了。那是沒有健保的年

代，有很多老人家疾病纏身太久了，自己過得很痛苦，也不想拖垮子女的經濟。所以

我外婆在醫院裡面拿到除草劑巴拉刈，就喝下去自殺了。我的老家在彰化，我媽接到

電話非常難過，我父親騎著偉士牌摩托車一路從台北飆到彰化去。在我幼小的心靈

裡，是第一次真切的碰到至親離去。可是，死亡、自殺或是這樣的議題，在那個年代是避諱的。大家覺得自殺是羞愧的，或許也有宗教的原因，對我而言，這一切非常沉重。關於外婆死亡的議題，從來不再被我家人提起。喪事辦完後，我記得爸爸媽媽很努力把生活拉回到正軌，可是死亡的陰影在我心裡，從來都沒有被抹去過。

兩部片子呈現老人的多面向

楊力州拍過很多紀錄片，最近連續拍兩部不同老人議題的紀錄片。第一部拍得非常沉痛，是《被遺忘的時光》。影片一開始就是講一個老太太已經忘記她先生是誰，她走到墓前，人家跟她講丈夫的名字，她想不起來了。看到那一幕會覺得，好像人生就是一場騙局一場空，很恐怖的感覺，好像什麼都是白忙、白過了，那正是我小時候最害怕的事情。我小時候曾經覺得人再努力讀書，再努力做什麼，有一天眼睛閉上，地球還在轉，可是，全部的人都忘記你了，你也遺忘了所有的人和事情。你的世界一片黑暗，真恐怖。所以我讀小學時，八歲就曾經企圖自殺，當時就想說，既然人是白活一場，幹嘛要活呢？我八歲就開始會害怕，到了後來就不去想它了，就努力往前走。楊力州導演為什麼會選擇拍這麼悲傷的題材？

192

楊力州：

在拍這兩部片之前，我拍了一部紀錄片叫作《水蜜桃阿嬤》，那是我第一部比較真切的去拍攝一個老人家的故事。後來我為了紀錄林義傑的比賽，跟著去了一趟北極。我們必須徒步走六百公里，在零下四十度的環境，搭帳篷吃太空食物，整整一個月才能走到終點。走到終點那一天，我在北極寫日記，寫給我的外婆，因為我覺得那邊比較靠近天堂，她應該可以接收得到。我跟我的外婆說我現在在拍紀錄片，我擔心我外婆不知道紀錄片是什麼，還把紀錄片的定義解釋給她聽。那時候我就有一個非常粗糙的想法，我可不可以拍像我外婆這種老人家的故事？所以有了這兩部紀錄片。

其實這兩部影片是同時拍的，我一開始只是在拍《被遺忘的時光》，這部紀錄片是講老人失智症，也就是阿茲海默症。原本是一個委託的製作案，也正好是我想關注的議題，因為台灣已經是老齡化的社會，我很想處理關於記憶的命題。在《被遺忘的時光》中，我的拍攝對象都是慢慢把他們的記憶忘掉，紀錄片卻是永遠把記憶給留下來，我被那樣的對比深深吸引。

拍《青春啦啦隊》是一次因緣巧合，有一次我看到一個DVD，有一群老人要參加高雄市的運動會，然後就去參加一個啦啦隊比賽，最後他們得到冠軍。我看到這個DVD當場就嚇壞了！怎麼會有一群七、八十歲的阿公阿媽、爺爺奶奶穿迷你短裙，去

跳那種美式啦啦隊呢？我被這個故事深深吸引了，我跑去高雄認識了這群爺爺奶奶。

要七、八十歲的奶奶去穿迷你裙，是需要非常大的勇氣的。我覺得很有意思，這部片跟《被遺忘的時光》正好相反，我有機會去呈現另一個故事。或許這兩部片子可以比較完整呈現老人的不同面向。

《青春啦啦隊》抓住青春的尾巴

《青春啦啦隊》感覺上很歡樂，裡面的老人從六十到八十幾歲都有。他們又跳又唱好像很歡樂，但是我卻非常清楚，就像我一開始講的那個夢，他們在歡樂中其實都知道歲月正在流失，只是暫時不要想它，盡量歡唱盡情蹦跳，好像還能抓住青春的尾巴。所以在歡樂中其實無法完全躲掉一些悲傷的事情，譬如說裡面一個媽媽美子，剛開始還和大家一樣跳啊跳啊的，甚至還穿和服去跳日本的舞蹈。後來那個美子被癌症折磨著。於是她又回來看大家的表演。這一切似乎都在預料中，因為他們是一群老人，所以是會發生一些狀況，包括那個丁日昌第四代的八十六歲老先生，不小心隨便摔一跤就跌破了頭。每一個照顧過父母親的人都最害怕這種狀況發生，接到電話說，爸爸摔一跤或是媽媽摔一跤，頭破血流，送到醫院急診室去。

194

所以當我在看你的紀錄片時，覺得跟我的經驗好像，每件事情都曾經在我生命中發生過。你在處理這部影片時，有沒有先設定是要拍得歡樂一點？因為這個故事正在發展中，可是我覺得它好完整，你選擇的影片形式和風格，包括穿插卡拉 ok 伴唱帶上的字幕和成語辭典，看起來通俗又有趣，跟我們日常生活所接觸的東西完全一樣。這些靈感是一邊拍一邊自動發生的嗎？

楊力州：

其實每部紀錄片對我而言，我都會做一個初步的拍攝大綱，最後的結果不同反而會有不同的思考和反省。拍《青春啦啦隊》的時候，我也不知道故事會結束在哪裡，我一開始想去拍這群老人家跳舞，很單純就是有一群爺爺奶奶，年紀那麼大，出門都應該都要吃什麼阿鈣、維骨力，腳都舉不起來了，怎麼可能跳那種美式啦啦隊？所以我們就跑去跟世運的基金會去談，他們也沒有拒絕，只是反問我們說：「他們跳得夠好嗎？」紀錄片最後長成什麼樣子，或是最後長成跟我們原先的企畫案不一樣，我都是非常期待的。拍《青春啦啦隊》的時候，我對老人很多刻板印象突然間被改變了。就算是七十歲、八十歲，奶奶們心裡面還是有春天，還是有他們的情感世界，超過我們對老人的想像。

這兩個故事調性差太多了，我會趁拍攝的空檔做心情的轉換，不然會覺得非常錯亂。《被遺忘的時光》要上片的時候，有人幫忙，因為題材的關係，不太容易找人到場幫忙宣傳，有一天電影公司跟我說有人可以幫忙，我問是誰？他說：「高雄有一群在跳啦啦隊的老人。」我愣了一下說：「那不是我在拍的片子嗎？」結果那場記者會是《青春啦啦隊》來幫忙宣傳《被遺忘的時光》，我覺得好錯亂，又覺得很喜歡、很感動。

《被遺忘的時光》是一群被困在時間裡的老人家，常常在拍攝的過程中，有些老人會自己坐著坐著就哭出來了。他們很想努力去記得很多事，可是那些事情因為疾病的關係，慢慢就忘記了，所以他們在跟時間拉扯。《青春啦啦隊》的老人家，也是在跟地心引力拉扯，跟年紀的老化拉扯，他們都非常努力。這兩部紀錄片，不管是淚中帶笑，還是笑中帶淚，其實都是處理一個相同的老人命題。

《被遺忘的時光》講他們忘不掉的時光

雖然這兩部紀錄片好像呈現兩種極端的老人面貌，但是對我而言，我看到的是處在同樣一個時空的老人，在台灣的老人跟其他華人社會的老人不太一樣。譬如我看到台灣的老人失去的記憶，也許是戰爭的記憶，那個有被迫害妄想症，整天說共匪要打

196

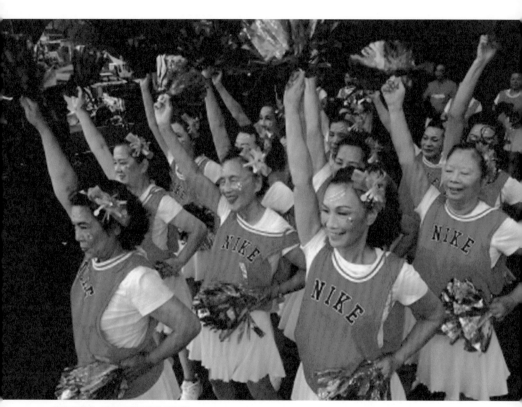

青春啦啦隊／前景娛樂有限公司提供

他、要抓他的失憶老人，連看到鏡頭都非常抗拒。然後那個老媽媽當年也是嫁給一個軍人，到軍人公墓去，公墓還分為上校、中校級的，那時候我就會想，我爸爸怎麼沒有呢？我爸爸就只有一個骨灰罈。

所以那些老人還是遺忘了一些很痛苦的事情。我看到我們共同成長背景的大歷史。同樣的，在《青春啦啦隊》裡南部的這群老人，她們之中不少是受日本教育的，所以會去跳日本舞，記憶全都是日據時代的童年。也有那種丁日昌的第四代，也有外省的老媽媽，當年只是來台灣遊玩，後來家人卻說，妳不要回來了，因為大陸已經是共產黨執政了。她的命運就只在一個電話和一個郊遊後就改變了。你在拍攝的時候，會不會刻意去讓歷史的部分加重？

楊力州：

我從北極剛剛回到文明世界，就接到一個失智老人基金會的朋友的電話，直接問我說：「你到我們失智老人養護中心來看一下，能不能拍這部紀錄片？」我才剛在想這個念頭，沒想到就有人來敲門了。於是，基金會的護理人員安排了一次說明會，我一邊聽一邊想：「天啊！我真的要拍一部非常科普的紀錄片？會有一個大腦的3D動畫？然後告訴你說這裡出了什麼問題？」我不想要拍這樣的紀錄片。有一天，在養

護中心看到一位六十幾歲的先生帶著他八、九十歲的老爸爸，要住進這個養護機構。

那個當下我很震撼，我以為應該是像我這樣四十幾歲的人帶著自己的父母親去醫院看病。怎麼會是一個老人，帶著一個比他更老的老人要入住機構呢？原來這樣的兩老年代已經到臨了。那個兒子把父親交給負責照顧的人員，照護人員就跟老伯伯說：「伯伯我告訴你喔，裡面有很多老朋友。他們可以陪你下象棋啊！」老伯伯順手被接走，兒子就放開手。結果突然間這老爸爸意識到自己好像是被騙了，他開始掙扎，大吼大叫然後滑倒摔在地上。因為騷動太大了，我就轉過頭去看，看到老爸爸被大家壓制住。他轉過頭來用非常兇狠的眼神瞪著他兒子，大吼一聲說：「我到底做錯了什麼？」然後現場就變得好安靜好安靜。他兒子早就兩行淚流了下來，他往前走把爸爸扶起來，撥開護理人員的手，牽著他爸爸就離開了。後來我待在這裡拍了兩年，都沒有再見過這對父子。但在那個時候，我就知道我要怎麼來拍這部紀錄片了。

我非常明確知道，我要在紀錄片裡呈現時代感。關於老人的紀錄片，時代感是更重要的。而且我愈來愈覺得，一個國家或是一個城市，如果沒有紀錄片，就如同一個家庭沒有相本。紀錄片應該像家庭相本，帶出時間的軸線，歷史的脈絡。像《被遺忘的時光》裡有一位尹伯伯，年輕的時候是刺殺毛澤東小組的成員，因為刺毛失敗一路被追殺、逃亡。四九年之後，就來到台灣。我剛聽他講那段歷史的時候，真以為是吹

牛唬爛。還上google去查，努力翻找國民黨的黨史，居然真的查到他的名字。所以我們去拍他的時候，很擔心會勾起他過往非常不願意去面對、甚至是恐懼的記憶。所以，這兩部影片不管是失憶的老人，還是歡樂跳舞的老人，他們背後都有共同的那一段時空，他們永遠都忘不掉的那部分。如同《被遺忘的時光》，雖然名字叫做《被遺忘的時光》，可是整部紀錄片都是在講他們忘不掉的部分。我一開始很想去拍攝遺忘，後來才發現遺忘不會單獨存在，遺忘是因為記得而存在，那我就來拍「記得」吧。

紀錄片打敗偶像電影

台灣早期沒有人會把紀錄片在戲院上映，可是台灣在一九九〇年代劇情片的票房空前的低迷後，就在這個沒劇情片可看的空檔中，紀錄片竟然被觀眾接受了。好幾部紀錄片票房衝上幾千萬台幣，像是《生命》、《無米樂》。像《被遺忘的時光》是部好悲傷的紀錄片啊，可是怎麼能在戲院放映？而且票房竟然非常好。為什麼台灣的觀眾可以接受這樣的紀錄片，票房甚至超過偶像電影，你有沒有想過為什麼？

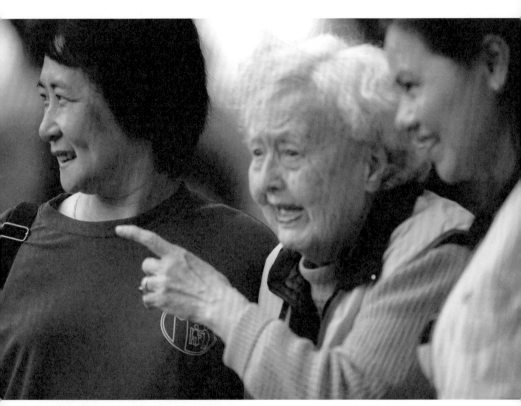

被遺忘的時光／天主教失智老人基金會提供

楊力州：

我們是去年國片票房的前十名。打敗非常多偶像明星演的電影。我覺得台灣觀眾對於文化厚度的需求愈來愈多。紀錄片受歡迎的程度，可以代表一個城市，或是一個社會文化的水平指標。歐洲國家一直就是這個樣子，台灣的紀錄片進到院線，有個很重要指標意義是進戲院要購票，購票行為在某個程度上是很困難的。從紀錄片的票房，可以發現台灣觀眾已經接受觀眾購票或使用者付費的觀念，去閱讀一個關於我身旁、周遭約略知道或是共同記憶的台灣的故事。

我認為紀錄片是有創意、有導演觀點、有被攝者觀點的一種影片組合，所以裡面有真實的素材、導演的觀點跟戲劇的呈現。紀錄片的定義也是不停地繼續變化，譬如說，當我拍紀錄片的時候，雖然我的被攝者意識到攝影機的存在，可能有些刻意的表現，我都認為那是屬於真實的一部分。《被遺忘的時光》中，我們拍的是失智症、是癡呆症，有些老人以為我們是在幫他們照相，我每次拿起機器準備拍他，他就會靜止不動。所以每次他的鏡頭，都是從不會動開始，然後我們跟他說，好了，他才會開始講話。因為他不知道什麼叫做攝影，只知道靜照的照片。可是《青春啦啦隊》就是另一種面向，他們只要面對鏡頭，腎上腺素就起來了，他們是非常愛表演的拍攝對象。

我想舉另外一個例子，有一次我去日本，拍台灣男性去那裡做腳底按摩的工作，

202

他們拿觀光簽證去，簽證過期就滯留在日本。有一天我去他們家，我把攝影機架著要拍他們的生活，他就開始對攝影機，想跟自己的爸爸媽媽說話，那天晚上我們玩的非常開心，互相自拍，突然間我不是故意的、沒有意識的問了一句：「你們在日本好像很快樂？」其實他明明在日本是很痛苦的，當我問出這句話的時候，他本來要抽一口菸，可是他那口菸放在嘴裡，突然放不進去，然後臉部的表情，突然從笑容變成面無表情，看著我十秒鐘。那十秒鐘是他非常真切的真我，他真正的心情全部都出來了，當我剪接的時候，我就意識到，這十秒鐘的強度，必須靠前面我們去玩攝影機的嬉笑怒罵，才能建立起來。被攝者意識到攝影機，所表現出來的某種狀態，有時會激起那非常動人的十秒鐘，我們拍紀錄片就是在等待這個瞬間。

台灣在華人社會裡是一個奇蹟。透過政黨輪替讓民主、自由更加深化，也帶動了文化藝術品味的進化。在台灣發生了非常多在二十年前很難想像的事情，譬如說紀錄片賣座非常好就是其中之一。台灣也愈來愈多年輕人前仆後繼的拍紀錄片。這個現象可能也反映出，台灣社會經歷了一個跟其他華人社會不太一樣的演進過程，他們喜歡在紀錄片裡尋找到自己的身分認同。▨

讓文學的
魂魄
重返電影

台灣文學與電影的相互輝映
《他們在島嶼寫作》

陳傳興 ╳ 小野

他們在島嶼寫作／周夢蝶／目宿媒體提供

陳傳興完成當年夢想

在台灣，文學有文學的傳統，電影有電影的傳統，兩者之間可以有多少交流、互為輝映或詮釋？有些人認為，用小說改編成電影，電影會比較好看；或是說有文學的電影就比較嚴肅。也有很多的電影並不是從小說改編，卻充滿了文學性，像侯孝賢或楊德昌時代的電影。最近在台灣有一個很受文化界與知識界矚目的紀錄片系列，叫做《他們在島嶼寫作》。有五位導演用影像記錄六位台灣作家的生活、作品和思想。隨著導演和作家各自不同的風格，撞擊出不同的影像形式風格和美學。紀錄片中挑選擇的作家，都是在華人地區相當有分量的，包括：周夢蝶、鄭愁予、楊牧、余光中、林海音和王文興。拍攝的計畫從二〇〇九年執行到現在，終於正式在戲院演出，這一系列紀錄片，其實是延續了陳傳興導演當年的夢想。

有一年我去找小說家七等生談改編《沙河悲歌》的可能性時，七等生拿出一疊很厚很厚的劇本和論文給我看，論文中提到文學作品的音樂性和文字、影像的節奏。七等生說《沙河悲歌》不太可能給別人拍，除了這篇論文的作者，也就是當時還在法國讀書的陳傳興。一九八七年陳傳興從巴黎學成歸國後，沒有機會完成《沙河悲歌》的拍攝，我找他進中影拍電影，他另提了一個「魚人」的故事，也進行了編劇工作，後來

卻沒機會做成，多少有點遺憾。「魚人」故事的人物背景和《沙河悲歌》完全不同，卻和陳傳興這次拍的作家周夢蝶的背景有點像。陳傳興似乎是對在大歷史中浮沉的小人物有著特殊的情感，《他們在島嶼寫作》選的這六位作家，看起來都不好拍，周夢蝶幾乎是不可能接受拍攝的，我跟他接觸過，他是根本就不講話的；王文興的文字就像無字天書，是出名的難懂，你為什麼選擇這些作家？

這次的電影雖然是紀錄片，但是我覺得其中有種創作的成分，雖然不是劇情片，但是陳傳興與其他幾位導演，似乎試圖用影像去轉達文學，不是只是講這個作家，所以難度就在這裡。怎樣去理解作家的詩、小說之後，把文學變成影像，這個過程是非常困難的，這跟把小說改編成電影是不一樣的。這幾位作家都非常有個性，通常有個性的作家會很有主見，甚至於對自己被拍出來的形象都有很清楚的想法。如果不符合他對自己的想像，很容易會不滿意。過去我自己在工作崗位上接觸的老一輩作家，都會希望確認我們要怎麼拍，不會輕易地把小說版權賣給我們。你要如何跟作家溝通，拍出你們想要的內容？

陳傳興：
跟七等生交涉要拍《沙河悲歌》的時候，我正在趕著寫博士論文，我在巴黎讀電

影理論，同時也在把七等生的《沙河悲歌》改寫成劇本，我覺得這篇小說的影像感很強烈。當時我的生活有點混亂，想趕快寫完論文拿到學位，又想當導演拍電影，擺盪在兩者之間。我拜託一位朋友在台灣直接跟七等生接觸，希望買電影改編的版權，回來台灣之後也去找過七等生，雙方談得滿愉快的。我當時找侯孝賢，侯導正準備要拍《悲情城市》，跟楊德昌組了「電影合作社」，侯孝賢答應說可以做我的監製，請張華坤做製片，後來因為資金籌募有問題，所以計畫就擱淺了，擱淺之後沒多久我就碰到小野老師。後來我又提出了「魚人」的故事，我和小野老師還合寫了劇本。那正好是兩岸三通之前，是解嚴前後的氣氛。我想拍的是一個老兵的故事。他在梨山那邊開墾，最後死在梨山。骨灰被沖到大海裡，有一個人去釣魚，把這個變成鬼的老兵釣起來。

拍攝《他們在島嶼寫作》的契機，是當初童子賢找到我的內人廖美立，聊起他想做這件事。我們就以台灣戰後有代表性的重要作家作為拍攝和紀錄的對象。作家和導演的挑選與媒合其實是相當困難的。有些作家婉拒被拍，有些導演發現難度很高就退出，所以我們花很多時間在尋找這樣的搭配。像周夢蝶是最後一個答應的，為了得到他的同意，我們花了八個月！這部《化成再來人》，我們先透過曾進豐教授去說服周夢蝶。曾進豐是研究周夢蝶的學者，也像義子般照顧周先生的生活起居。磨合好多次

以後，他才勉為其難地接受我們的拍攝。但是他一旦接受後，就完全打開了。完全無視我們的存在，過他的生活讓我們拍。周夢蝶一向是完全拒絕外界的，之前只有黃明川拍過《遇見台灣詩人一百》的短短的紀錄。我以「代表性」與「獨創性」做為選擇拍攝對象的標準，前者像是周夢蝶，後者就像是王文興。王文興的風格非常奇特，之前在李行監製的一系列《作家身影》有拍過王文興，但我覺得應該還可以有另一種拍法。那時候的拍法只是做一些紀錄。

我們找完作家之後，再來另外一個困難就是找導演，怎麼媒合導演跟作家，又是一個工程。我們前前後後找了很多導演，有的導演原本答應要拍的，後來發覺說難度太高，就放棄了。幾度摸索之後，我們終於敲定了哪幾位導演拍哪幾位作家。之後要請導演跟作家見面談談，作家會要求導演對作品確實有某種程度上的了解，所以導演都要先做功課，做完功課以後雙方會面，互相了解，才慢慢開始進入真正的拍攝。

我們會提交給每位作家拍攝大綱，所以製片期間就準備了大量的資料，關於作家的作品，以及對這些作品的一些報導、評論等等。我們也會幫導演找專門研究這位作家的專家作為顧問，來協助導演構思。不能說是構思一個劇本，是類似像大綱的基本架構，用這個架構來框框它整部電影。比如說，如果拍了一年，一邊訪問一邊進行拍攝，拍出了一百多個小時，要怎麼去剪？如果沒有這個大綱當架構，會不知道該怎麼

進行。所以我們會跟導演安排定期碰面討論，我會看他大致拍得如何，拍攝過程是不是遇上什麼樣的困難？雙方會比較有共識。所以這一兩年之內的合作是滿緊密的，不只導演跟作家；我們跟導演；以及我們跟作家，都已經變蠻親近的共謀的關係。

周夢蝶‧無視攝影機的存在

我在看《化成再來人》時非常驚訝。周夢蝶清晨起床，全身赤裸的穿上一件袍子。赤裸的泡澡，一切是那麼自然。他慢慢的吃早餐，要出門時坐在門邊，還把鞋子擺在桌邊，慢慢的穿鞋子。他會去買一份《聯合報》回家，慢慢的讀著副刊。你拍到他非常非常細的動作和細節。他出門搭捷運或是公車，總是低頭數著銅板。他一整天的生活，似乎只要用幾個銅板就可以解決了。我看到陳傳興與導演簡單乾淨的畫面裡，其實訴說了很多很動人的東西。周夢蝶完全沒有意識到攝影機在跟拍他，根本沒有理會你的攝影機，這是怎麼做到的？你在選擇拍攝周夢蝶的時候，有沒有想過他的作品很艱深難懂？難以去轉成影像？創作紀錄片時通常是如何去思考你的切入點，不同的作家應該有不同的切入方式？

陳傳興：

這部片其實是來自於周夢蝶長期的生活習慣。當年他在武昌街擺書攤子，車水馬龍人來人往，他照樣寫他的書法不受別人的影響。外界混亂的世界對周夢蝶來講是沒有意義的，因為他早已經老僧入定了。我想《化成再來人》裡周公入定那段也許會引起一些爭議，但那卻是很重要的一段。從那裡可以看出他一旦接受了拍攝就非常真實。他可以赤裸裸的面對鏡頭，毫不猶豫。所以你剛剛問到說我們是怎麼做到的？其實應該說是周公怎麼樣看外在世界？我覺得他人格裡面有很崇高的境界，是我們達不到的。我們常會在攝影機前面意識到攝影機，也意識到周圍的一切。因為，我們太在意外界了。對周公來講，他就是他自己，他已經完成了，所以他不在意外面是怎麼樣。

我對他很好奇，周夢蝶一直是非常神祕的。第一，他並不是來自學院的，他沒有在大學教書，更沒有受過任何文學訓練。他就是一個退伍的老兵，然後靠著擺書攤維持最簡單的生活。第二，他的詩和宗教的結合已經達到一種很神祕的境界，這在現代詩裡面，除了另外一位女作家夐虹外，還看不到類似的例子。他詩裡面流露非常多佛教的典故，甚至用了佛經上的語言，而他的生活本身也是在修行。第三，他已經是一個台北非常重要的文化風景。整個台北文化界如果少了周夢蝶，幾乎是少了非常大的

一頁。

在拍攝不同的作家時，我會先找出一個角度，像周公的《化成再來人》我就採取一個詩和信仰的關係，繞著這個軸線來發展。我想將他九十一歲的生命壓縮在這個信仰的軸上，就像《尤里西斯》一樣。我把他放在一天的生活裡。因為周夢蝶來到台灣，退伍之後幾乎沒有離開過台北盆地。他穿梭在台北市回憶著他的過去，其實有點像悉達多，周夢蝶把淡水河當作恆河，也是一個求道的過程。但是經常擺盪，他皈依之後又覺得好像皈依錯了，在世俗與宗教之間進進出出，這裡面就產生很多的余光中講的矛盾和衝突，像是人間的情感與緣分。

鄭愁予‧紀錄當代大歷史；王文興‧創作新紀錄片元素

陳傳興拍的另外一位作家鄭愁予，切入方式就很不同於周夢蝶。似乎是把整個現代詩和當代歷史都放了進去？時空拉得很大？你扮演的角色是讓導演們去做，之後每隔一段時間回來大家一起看、一起討論，其他導演是如何拍攝不同的作家？像余光中或是王文興，感覺上是非常不同的風格。王文興這部拍得比較不像是傳統紀錄片，甚至於有很多創作的元素，裡面也有很即興的表演。拍攝中間是否有碰到過瓶頸？對於

他們在島嶼寫作／王文興／目宿媒體提供

紀錄片的形式也有一些新的挑戰？

陳傳興：

　　鄭愁予這一段，我是挑詩跟歷史的關係來切入。因為鄭愁予在年少時就已經是台灣非常重要的詩人了。他的成名作《夢土上》是在一九五〇年代，也正是台灣現代詩蓬勃發展的年代。一直到他一九六八年出國去讀書，去了聶華苓辦的作家寫作班，於是又銜接上了台灣現代文學發展重要的一段。然後他最後留在耶魯，於在現代詩的發展，放在他跟紀弦的關係上。他的家族是四九年來台灣的。父親是國防大學一個很重要的將軍，在他們身上看到國共內戰之後的整個大遷徙，而到台灣後他自己本身就參與了整個現代詩的發展。出國後又碰上在美國的保釣運動。從他個人身上和他的詩，我們看到的是一個大的歷史。所以紀錄片的前半段放在環繞著他周圍的朋友的現代詩運動；後半段的重心就在美國他跟他家裡人的生活。像一般在美國的華人那樣跨國飄零的那種異鄉的感覺。

　　陳懷恩拍余光中時原本想從比較大的文學潮流，像鄉土論戰的議題切入，後來很快就放棄了，他改採《逍遙遊》這種基調來切入，就很順了。林靖傑拍王文興的《尋找背海的人》一開始是想找一位女作家來追尋《背海的人》。由一位女作家帶出她閱

讀王文興的作品以及她的訪問。後來發覺這條路走下去行不通，於是改用幾條線索獨立發展下去的方式。片子裡有王文興卡到陰或是即興的爵士音樂的表演，還有舞台劇《家變》等。他混雜了蠻多不同形式的片段，用王文興的書寫，讓王文興他自己來談《背海的人》，還運用了大量動畫，也都運用得非常好。所以在電影的形式上不算是一個真正的紀錄片，也不太像是一個傳記電影，而比較像小野老師剛剛講的，是一位導演他自己的創作。他其實是透過尋找背海的人來看王文興的創作。尤其那段王文興在他自己工作的小監牢裡，那麼用力地砸桌子的畫面，所有人看到都非常感動。王文興一天只寫三十五個字到四十個字，創作方式是非常狂暴的。拿筆砸桌子，撕他的稿子。過去大家都只是聽說，從來沒有活生生在影像上呈現。所以當他拍到這裡，就已經將王文興創作的細節和環結全部打開了。也就是說，作家在這樣純粹虛構的創作裡面達到了一個蠻難得的平衡點。

文學可以滋養電影

　　每個作家都用文字來表達他的思想或是故事，也都自成一個世界或宇宙。這六部片子做下來，我想你也消耗了非常多的時間和體力。你如何看待擺在中外歷史的大結

構裡，台灣的文學和電影的地位？你會不會有新的看法？

陳傳興：

在中國，經過十年的文革動亂，許多創作幾乎是停擺的。反而台灣的這段時期，這些現代主義的，王文興、白先勇的小說以及現代詩事實上保留了整個中國文學創作的種子。

談到電影跟文學的關係，五〇年代在香港，有很多的文學家包括張愛玲都曾參與電影編劇。中國大陸也曾經改編過很多三〇年代的小說，像巴金、茅盾的作品，可是經歷十年動亂就沒有了。提到七〇年代，大家馬上想到瓊瑤的三廳電影，這是通俗小說改編成電影；李翰祥、胡金銓則是比較接近改編古典文學的脈絡。八〇年代台灣新電影曾經大量改編現代文學的作品，像白先勇、張愛玲的作品，這個傳統曾經在台灣是斷掉的。做這系列紀錄片之後覺得，其實文學是可以滋養電影的，甚至可以讓台灣的電影有一個新的面向出來。自從台灣新電影浪潮之後，電影工業有很長一段時間的萎縮，如果要再起來的話，需要大量的新的內容。我認為台灣電影嚴重的劇本荒，或許可以從文學裡找到新的可能性。

《他們在島嶼寫作》會不會刺激台灣電影導演和編劇從文學作品找到滋養呢？從未完成的《沙河悲歌》改編，到終於完成第一批的文學家紀錄片，至少陳傳興圓了他自己用影像說故事的夢。這系列紀錄片的完成也正逢台灣電影復興浪潮興起之時，彷彿是一種召魂的儀式，讓文學的魂魄重返電影。▇

小野側寫 ✕ 電影人

暗夜中的
光與愛

張作驥

照片提供／張作驥電影工作室有限公司

一九八九 一個運動的尾聲

認識張作驥這個人是從他的背影開始。

那是一個傾盆大雨的午後，他披著一件墨綠色的軍用雨衣，騎著摩托車呼嘯的衝進我們的五月工作室外面走廊。我看不到他的臉，因為被雨帽遮住了。印象中那個魁武的背影和俐落的身手，配上了落不停的雨的氣氛，很像後來楊德昌拍的《牯嶺街少年殺人事件》中本省掛幫派藉著雨夜，穿著雨衣帶著武士刀去殺外省掛的那一幕。有點恐怖暴力的氣息。

正在五月工作室籌拍由黃春明小說改編的《兩個油漆匠》的虞戡平導演告訴我說，這個人是他的副導演，剛結束侯孝賢的《悲情城市》來這裡報到。帶著墨鏡的虞戡平笑著說：「我要他再苦再難都不能退出《悲情城市》，一定要撐住，要挺侯導。果然……他跟到最後一個鏡頭。哈哈……」當時的大導演都是這樣邪邪的笑的，有點霸氣有點江湖。

我永遠不會忘記那一年。一九八九，天安門事件發生的那一年，李登輝上台，台灣開始進入多事之秋國事如麻的亂局。八十年代初盛極一時的台灣新電影運動進入奄奄一息的尾聲，我和我的好朋友吳念真、柯一正合組了一家五月有限公司，帶著幾個

學生接接廣告和拍片維生，虞戡平導演也借了我們的公司拍他個人「最後一部」劇情片，金馬影帝孫越也對外宣布這將是他人生「最後一部」電影，之後，他就要去當終生的義工了。對我們這些中壯代的電影人而言，彷彿是繁華落盡酒店要打烊了。偏偏有許多熱愛電影的年輕學子眼見台灣新電影興起一切正旺，難免心生嚮往，紛紛投考影劇科系或是轉系到影劇科系　張作驥便是其中之一。可是當這批熱血青年畢業正想踏入這個行業時，迎接他們的卻是一個台灣電影工業大蕭條的黑暗時代。

那年想轉進文化大學戲劇系的人非常多，退伍後的張作驥勉強擠了進去。同班同學分兩派，一派是早早就加入了電影劇組跟戲甚至還當上演員的，另一派是主張默默創作完成自己短片的，張作驥是屬於後者。他從來沒想要當導演，他想當個攝影師，只是因為虞戡平導演看過他的畢業製作後，問他願不願意當他的助導，引著他一頭栽進了導演組。

跟了虞戡平的《海峽兩岸》之後又去跟了香港導演嚴浩的《棋王》，後來徐克重拍這部戲，助導張作驥又重頭到尾跟了一遍，學到香港人工作態度的嚴謹、效率和專業。他去跟《悲情城市》時還是助導，在複雜混亂的人事更迭中，侯孝賢拉拔他升上副導，他成了少數能跟到了最後一個鏡頭才離開的工作人員。張作驥對《悲情城市》始終不離不棄，給了他爾後在電影創作上深厚涵養與能量。

那時候他看到了在台灣拍電影過程的複雜和混亂，自認為自己還沒資格當導演，反而是非常紮實的片場實務經驗讓他成了當時許多新手導演的救火隊。他帶了一個六人小組專門替當時那些一發生狀況的新手導演們解決疑難雜症，包括找場地、架高台、打燈光、找臨時演員。他在每個拍片現場都有一張副導演的椅子，新手導演有時會轉身請教他如何進行下一步。

這樣又過了幾年，雖然收入很不錯，但是他覺得這樣下去也不是辦法，於是決定放棄有收入的拍片工作，靜下來好好寫個沒報酬的劇本，參加新聞局的優良劇本比賽，於是他寫了《暗夜槍聲》。他的劇本得了獎，香港導演張之亮找上了門，他以為終於有機會拍他自己寫的劇本了。沒想到他剛起步的導演之路非常挫敗。影片拍完後張之亮表示閩南語太多看不懂，要帶回香港重新剪接，於是張作驥對外宣布，他不承認那是他的導演作品。他的脾氣頑強而固執，就像他後來的電影作品一樣。

一九九五 暗夜相逢

有天深夜，我散步經過中正紀念堂附近，隱約間看到一個穿著家居服的漢子醉眼迷濛的坐在路邊的鐵椅上，溫柔的撫摸著一隻忠心陪伴在身旁的狼犬。那是一個悶熱

224

照片提供／張作驥電影工作室有限公司

到令人快要窒息的夏夜，悶的不只是天氣，當然還有心情。我和那個醉漢對望了一眼，我們彼此都有點尷尬，因為我認出他來。六年前，我見過他穿著雨衣騎著摩托車魁武的背影，雖然當時沒有看到他的臉，但是卻可以感覺一股蓄勢待發的氣勢。只不過才六年的時光，我在黑暗中看到了他醉紅的臉，我不忍駐足，匆匆離去。

有一天我們聊起我們那一次的暗夜相逢。他笑著說，他當然有認出我來，但是不知道要說什麼？「我正在拍《忠仔》。」他說。一九九五潤八月，就是傳說中共要攻打台灣，台灣就快完蛋，國片也快完蛋的那一年，三十四歲的他才正式當上了導演。

在拍《忠仔》之前張作驥也拍過一些非劇情片，其中包括和我合作過的台視的系列紀錄片「烈火青春少年檔案」，是關於青少年犯罪實際案例的探討，他負責導演其中兩集：《偷竊》和《結夥強劫》。後來他繼續追蹤這些犯罪的青少年真實的生活和環境，於是他被他們帶到了關渡平原，有了拍《忠仔》的靈感。當知識分子和環保人士為了保留台北最後一塊乾淨未開發的濕地而努力的同時，張作驥看到的不是濕地上的候鳥和水筆仔，而是那些住在關渡平原上那些社會底層的跳八家將的青少年們。

為了讓自己的電影作品帶有強烈的真實感，他讓原本相互不熟悉的演員們生活在一個屋子裡，讓他們彼此像家人一樣的相處很長一段時間，當他覺得演員們已經到達那個心理狀況時，才宣布正式開拍，他開拍後的效率就相當高了。他在靜靜等待的正

是他的心理時間。他的導演手法充滿實驗性，生猛固執，大膽運用黑畫面和畫外音，建立獨特的草莽美學，蒼涼荒蕪獨樹一格，也強烈的批判了社會偽善殘酷，堅持他的人道立場。他的首部作品起步甚高。

張作驥從侯孝賢那裡學到了如何挑選和處理演員，包括演員的心理狀態和環境場景之間的關係，讓演員的表演充滿真實感到近乎紀錄片的風格，而他也從虞戡平導演和香港導演那兒學到了非常專業而有效率的拍片方式，張作驥說虞戡平導演是一格一格的將分鏡畫出來後，非常嚴格的去執行的。張作驥靈活的融合了這兩種截然不同的導演風格。

做為一個電影導演，張作驥最讓人驚嘆的是他聽不懂閩南語，可是他不但可以掌握演員的語言，更可以掌握那種閩南式的生活文化。做為一個曾經在八二三砲戰當過通訊排排長的外省父親的獨生子，張作驥曾經因為將《忠仔》拍得太有台灣味，而受到某些政治團體的邀請去放影片並且演講，當台下的觀眾們熱切的用閩南語提問時，他站在台上傻笑說他聽不懂。這件事讓我想到日治時代對台灣歌謠最狂熱收集和推動的反而是日本人柏野正次郎，這就是文化最奧妙之處，它是取決於個人的感受、體驗和認同，而不只是狹隘的血緣和基因。

當張作驥的第一部電影《忠仔》終於面對觀眾時，會造成影評人和文化人的驚豔

就是這個原因。行家們竊竊私語著：「這傢伙很厲害，不輸給前輩大師們。」如果說在十年後一些帶有濃厚的台灣味的電影受到觀眾的喜愛，重新掀起了一股文化上的「愛台灣」風潮的話，那麼張作驥的《忠仔》可算是寂寞孤獨的先行者。

一九九九 沒有電 還是要有電影

果然張作驥不負眾望，才拍了第二部電影《黑暗之光》就拿下東京影展「最佳影片大賞」、「東京金賞」及「亞洲電影大賞」三項大獎，為當時一片黑暗的國片環境帶來了一絲曙光。在這部描寫盲人家庭的電影中，他再度展現過人的編導才華，將那些卑微小人物平凡普通瑣碎的生活細節，處理得極其微妙生動，在無盡冷冽殘酷的黑暗中散發出一種爛漫的氣息，讓人嗅到一絲絲幸福和尊嚴。他又一次和小人物站在一起，看似絕望的意境中閃著一種微光，提醒世人說，請勿輕易羞辱他們的尊嚴，也別想剝奪了他們的幸福。「其實，我原來劇本寫得很幽默風趣，但拍出來卻變得這樣悲傷。我不小心洩漏了內心最真實的感覺、」張作驥事後這樣說。

一九九九年發生九二一大地震，才要辦第二屆的台北電影節曾經一度要停辦，後來決定用哀悼大地震所有死難者的方式照常舉行，而《黑暗之光》也眾望所歸的拿下

228

了第二屆台北電影節商業類的最佳影片。作為當時台北電影節的主席，我安排張作驥搏版面讓《黑暗之光》被更多人看見。當時我站在市政府門口等張作驥的到來，張作驥穿著一雙全是泥巴的球鞋從拍片現場趕來，然後從袋子裡掏出一雙比較乾淨的休閒鞋，我扶著他將有泥巴的球鞋脫下來換上了休閒鞋，兩個人慌慌張張的趕到貴賓室，和當時剛選上台北市長人氣超旺的馬英九先生會面，目的當然是能沾沾他的人氣，搏一場世紀的「馬張會」就這樣進行了。

記得那一屆我針對大地震的發生提出了「沒有電，還是要有電影」和「沒有電影還是要辦盛大的電影節」的概念，在東區最昂貴的地段辦了幾場露天電影院。如果說侯孝賢的《悲情城市》（一九八九）是上個世紀八十年代末台灣新電影運動最後一聲悲鳴的話，張作驥的《黑暗之光》（一九九九）應該是上個世紀九十年代末台灣電影工業面臨土崩瓦解前夕的最後微光，這道微光一直亮到十年後。

「還有誰在拍戲呢？」記得當時張作驥很感傷的問我說：「用十根手指數一數就數完了……。」是啊，那我們來數數看，這兩、三年之間還有哪些人在拍電影？侯孝賢的《海上花》、王小棣的《魔法阿嬤》、蔡明亮的《洞》、陳國富的《徵婚啟示》、萬仁的《超級公民》、李崗的《條子阿布拉》，而新人導演有陳以文的《果醬》、蕭雅全的《命帶追逐》、鴻鴻的《三橘之戀》……果真是十根手指就數完了？

不過一九九九那一年，鴻鴻邀我去看他們辦的「第一屆純十六獨立影展」，在當時台灣電影已經跌到谷底的時刻，這批不怕死的年輕電影人似乎預告了十年後的「台灣電影復興時代」是屬於他們的，當時的名單中就有後來果然引領台灣電影復興風騷的魏德聖。我們可以從當時台北電影節的非商業類影片得獎名單中還有金穗獎的得主，或是公視的「人生劇展」中的那些更年輕的電影工作者中，看到在電影工業崩解的夾縫中，辛苦茁壯的電影新生代，可是十根手指和十根腳趾都數不完的。

在世紀交替的關鍵時刻，《黑暗之光》的出現和得了國際大獎，大大鼓勵了那些只能用「低成本、高誠意、純台灣手工製造」的年輕電影工作者。當他們抱著如同宗教信仰般的虔誠和熱血，前仆後繼的尋找有限資金完成電影作品，讓台灣電影能在黑暗中繼續發光發熱時，張作驥便是這個電影黑暗時代的最佳典範。後來的十年間，張作驥本人一直是這個「純手工製造」概念的執行者，他從來沒有因為盛名而轉拍高成本的大片，直到十年後，他還是能將預算控制在低於新台幣一千萬元。

二○○一 國片歸零的時刻

驚天動地的中央政黨輪替為台灣的二十一世紀揭開了序幕，有些人抱著一個「偉

大的時代」終於誕生的心情，歡欣鼓舞的迎接嶄新的時代，但是也有人是抱著「亡國的痛苦」遠走他鄉，不忍回望已「淪陷」的島國，期待能有「中興復國」的一天。

這個殘酷時代的氣氛反應在一路下滑的國片市場上更是慘不忍睹，每部國片的票房都跨不過新台幣一百萬元，拍片量越來越低，真的是十根手指就數完了，整個台灣電影市場佔有率低於百分之一，幾乎是歸零了，整個台灣電影市場完全掌握在外片發行商手中。新聞局的國片輔導金讓國家成了國片最大的投資者，由於粥少僧多大家吵個不停，輔導金的辦法改來改去，藝術或商業，舊人或新人，誰該得誰該死，一塊餅你爭我奪落了滿地的碎屑，只能留給未來的博士候選人寫論文來分析其中的奧妙。

在這樣的混亂和絕望的亂局中，張作驥完成了他的第三部電影《美麗時光》。這是一部以客家人為主角的電影，電影的居住環境中自然的出現了閩南人、客家人、外省人等不同族群的人，他們都是在嚴苛環境逼迫下勉強湊合在一起生活的。透過兩個想離開家鄉去都市闖天下的年輕人一路受挫被利用，他拍出了另一種不同於《黑暗之光》的生命情境。他跳脫了各種意識形態，用純粹藝術家獨到的眼光，讓這部電影呈現一種帶著荒謬魔幻寫實色彩的庶民文化和美學，再創他個人電影藝術的高峰，也入圍了威尼斯影展競賽。

二○○二年正好是台灣新電影運動的二十週年，當年的金馬獎執委會除了邀請蕭

菊貞拍了一部紀錄片《白鴿計畫》來紀念新電影運動外，同時也推出了一個「台灣新電影二十年」的專題影展，從一九八二年的《光陰的故事》到一九八九年的《國中女生》，二十八部被歸類為「台灣新電影」的作品在這次影展中重現。金馬獎的執行長王曉祥在開幕記者會上稱讚台灣新電影的工作者：「長江後浪推前浪，前浪還在浪頭上。」這句話很有趣，雖然讚美了前世代的電影工作者創作不綴，依舊是居於主流地位，但是也反應了整整晚了十年才能冒出頭的後繼者的處境。

一九六一年出生的張作驥不是前浪，更不是後浪，他夾在兩波浪潮之間自生自滅，他是沒有結黨結幫的獨行俠。因為《美麗時光》的精彩表現，張作驥從侯孝賢手中拿下二○○二年金馬獎最佳影片的獎座，成了一片蕭條的電影景況中少數美麗的風景。記得那年還有兩部很重要的國片，一部是陳國富的《雙瞳》，另一部是易智言的《藍色大門》，它們各自代表了未來國片開展的不同意義。

張作驥邀我替他的《美麗時光》站台，當我拿起麥克風想用我過去一貫自以為輕鬆幽默的口吻說笑話時，一個頭上包著花巾的小男生忽然站起來制止了我，他口氣很兇的說，他是買票的消費者，有權利要求我不准說出劇情，破壞他看片的樂趣。不習慣和人衝突的我當下陪著笑臉保證我不會透露劇情，張作驥看我很尷尬，刻意向台下的觀眾解釋我是誰。記得他用了很誇張的形容來描述我的「當年勇」，可是敏感的我

照片提供／張作驥電影工作室有限公司

並不喜歡這樣的解釋，我羞紅著臉離開了戲院，也好想衝回戲院對著那個目中無人的年輕人回敬一句髒話。

不過我知道罵一百句髒話也沒有用，整個時代已經朝著我們不喜歡的樣貌一洩千里了，不是嗎？就像拍完《美麗時光》後的張作驥，展現在他前面的並不是一條迎向光明的康莊大道，而是一塊搬不動的巨石和越陷越深的荊棘泥濘小路。電影「蝴蝶」便是那塊巨石，用底片拍的電視連續劇「聖稜的星光」便是那條讓他越陷越深的泥濘小路。才剛剛跨過了四十歲的他，就像是一個永遠無法羽化成蝴蝶的蛹，掛在一棵枯枯樹上等著如同一片枯葉般掉落在地上。花掉他最多的精力和金錢的《蝴蝶》不叫好更不叫座，在大雪山上來來去去終於拍完的《聖稜的星光》雖然拿下了金鐘獎最佳連續劇獎，卻也成了他往後歲月的「金鐘罩」。

我並不清楚在這六、七年之間張作驥是如何熬過的，因為我連自己是怎麼度過兩進兩出電視台的歲月，都如同還在噩夢中沒有走出來。

二〇〇八　當長江後浪衝上來時

二〇〇八年政黨二次輪替，台灣就像在烤缸裡的蕃薯又被翻了兩翻，而台灣電影

復興的奇蹟竟然也同時驚天動地的上演了，打響這一槍的是一九六九年出生的導演魏德聖，他所代表的這一波電影工作者才是真正的長江後浪。

這時我忽然接到好幾年都無聲無息的張作驥的電話，他告訴我他最新的電影是用十個短片組合起來的《爸，你好嗎？》我問他說：「那，你好嗎？」他在電話那端嘿嘿的笑了起來，他邀我去他的公司看他的新片，那是我第一次去他位於景美捷運站附近的公司。當他和助理們守候在捷運的三號出口時，我的腦海裡快速的跳接著那幾個畫面：穿著雨衣騎著摩托車的魁武背影、坐在黑暗中只有狼犬陪伴的醉漢、在市政府門口脫下沾滿泥巴的球鞋要展開世紀對談的國際大導演……。此刻的張作驥好像浩劫餘生的倖存者，對著剛從捷運走出來的老朋友揮著手，那種重現江湖的氣氛，讓我還真有點泫然欲泣的感動。

我坐在工作室小小的試片間看著張作驥的新片《爸，你好嗎？》助理給了我紙和筆，還有一包衛生紙。「大家看完都會哭得很慘。」張作驥有點得意的說著。結果我沒哭，因為從捷運出來看到導演時，已經擦過了眼淚。張作驥拍了十段不同父親的故事，他揮灑自如的說著完全不同類型的爸爸的故事，他就像是跳上了比武的擂台在沒有對手的情況下，孤芳自賞自顧自的打了十套精準的拳法的武林高手，動作輕盈但是拳拳到位風生水起。我知道，那顆掛在枯枝上的蛹落在地上，像一片枯葉，忽然飛上

了天空，原來他是羽化成功長得像一片落葉的枯葉蝶。熬了那麼多年，他所期待的那隻輕盈的蝴蝶，此刻才真正飛了起來。

二○一一 正在浪頭上

二○一○年，張作驥終於拍出了《當愛來的時候》。這次他挑戰了全新的題材，台灣的女人。他同時挑戰他並不熟悉的全新的演員，在極有限的時間和條件下完成了這部傑作。從《爸，你好嗎？》到《當愛來的時候》，張作驥改變他過去最擅長的陽剛熱血青春的灰色基調，轉為溫柔敦厚細膩的人生體驗和覺悟，他的世界忽然溫暖明亮起來。他處理不同年齡和地位的女人之間的內心狀態和心理轉變過程，還有權力消長的微妙關係讓人嘆為觀止，再次證明了他能掌握不同題材的驚人潛力。

這部電影推出後立刻獲得國內及國際影展的肯定，二○一○年的冬天在金馬獎破紀錄的十四項提名，然後他第二度從侯孝賢手中接過「金馬獎最佳劇情片」的獎座，接著二○一一年他又拿下了台北電影節最佳劇情片和一年一度兩岸三地華語電影傳媒大獎的「最佳影片」獎，這部電影在兩年間橫掃中港台三地的所有華語片，最後又榮獲二○一○釜山國際影展之「大師放映」單元放映，這是台灣導演第一次獲得這樣的

殊榮。

很少人知道當初張作驥為了要拍攝這部女性電影四處尋找資金時，他並沒有花太多時間述說這個三個女人的故事，他反而只秀了一首很大男人的歌，James Brown 唱的〈這是一個男人的世界〉：「這是一個男人的世界，但就算這世界沒有了女人和女孩，也會有他的意義⋯⋯他迷失在只有男人的世界⋯⋯他迷失在痛苦的深淵⋯⋯」當他在秀著這首歌時我都正好在場聆聽，至今電影都上片了，我還是忘了問他說到底 James Brown 的歌和他的這部電影有什麼關係？

二〇一一年五十歲的張作驥成了第十一屆國家文藝獎電影類的得主，他是繼侯孝賢和王童之後第三個得到這個獎的台灣導演。包括另外三個曾經得過這個獎項的電影技術人員杜篤之、廖慶松和李屏賓在內，張作驥的得獎有另一層的意義，那就是特別針對在這段漫長的台灣電影的黑暗時期，繼續堅持理想的電影工作者的肯定。二〇一一年將是台灣電影總票房上看十五億新台幣的一年，未來的台灣電影史會記上一筆，走過漫長的黑暗終於看見了曙光，長江後浪推前浪，到底誰還在浪頭上？

為了要替「國家文藝獎」寫這篇「歷史論述」，我主動說要去探訪他。我們聊起他那些痛苦的過往，他笑得邪邪的，通常大導演都是這樣笑的，只不過這回他的笑容裡多了點燦爛和愉悅。聽朋友說起他剛剛才寫了一封信給馬總統，希望他能多關心在

台灣用手工業的方式拍電影的電影工作者，別奢望好萊塢能根留台灣。原來是因為他為了拍一部五分鐘的古寧頭戰役的短片《穿過黑暗的火花》，得不到國防部善意的回應只好寫封信給馬總統，他相信馬總統會幫助他的，因為他曾經和馬總統有過一次的「馬張會」，馬總統的記憶一向是很好的。我很替他高興，因為他終於相信人與人之間會有基本的善意的，或許這也是他的電影會從陽剛黑暗轉為明亮溫暖的原因吧。

《穿過黑暗的火花》是描述一個住在金門因為母親生產了要去外面找醫生的小女孩，她從一個地方跑到另一個地方，看到戰爭正在各個角落進行著。「我就讓這個小女孩在電影中一直跑一直跑……」張作驥說。我忽然在腦袋裡轉換了一個畫面，從心理分析的角度看來，那個一直在槍林彈雨中狂奔的人其實就是童年的張作驥，他找不到回家的路，他所有拍電影的驅動力都是因為他好想回家，因為，他徹頭徹尾是個異鄉人，他好想被這個自己出生的島國家園擁抱。他說小時候很愛哭，每次在半夜哭了爸爸就趕緊抱著他去附近的夜市橋下走啊走的，媽媽就向房東和鄰居道歉。暗夜哭泣，這或許是他後來所有創作的源頭。

那一夜他留我下來和員工們一起吃晚飯，原來他們這家工作室是老闆燒飯給員工吃的。長長的桌子上用臉盆盛著堆積得很高的滷豬腳、滷豆干、滷蛋、涼拌魚皮、辣麻油雞……，像是在軍中吃大鍋飯的熱鬧。身為獨子的張作驥眷戀著這樣有飯大家一

238

起吃的氛圍，這也是在他的電影中最常出現的畫面，就像侯孝賢的電影一樣，不管周遭的世界發生了多麼悲慘的事情，活著的人還是要吃飯，吃飯的過程中可以呈現許多複雜的情緒。

離開工作室時才發現外面下著好大的雨，密密的雨絲如箭矢般射下，景美新橋附近的景色有點迷濛昏亂。我又想起了那個下雨的午後，穿著墨綠色軍用雨衣的魁武的背影。那個大漢猛轉臉，他的心理時間到了。雨滴緩緩落下，慢鏡頭，當雨滴落在地上時，時間如夢般二十二年飛逝。大漢拔刀望著前方，前方茫茫空無一物。停格。音樂聲起，字幕上。又是一部電影作品的完成。■

艋舺,
乾杯

鈕承澤

照片提供／青春歲月影視股份有限公司

晚了十年的新導演

電影《艋舺》首映會後的深夜有一個小小的派對,在震耳欲聾的音樂和醺人的菸酒的小空間裡,導演鈕承澤和監製李烈開心的和來道賀的賓客們一一擁抱或起舞,在極短的拍片及後製時間的壓力下,這部顯然是在國片《海角七號》之後最有可能再掀風潮的國片終於要上片了。鈕承澤抱著我說:「我一定要抱著你好好的哭,因為我終於等到這一天了。」我拍拍哭得滿臉鼻涕眼淚的鈕承澤的背說:「我知道。這一切,晚了十年。但是,你還是做到了。」

我說的晚了十年,是根據一九八二年有四個才三十出頭的年輕導演楊德昌、柯一正、張毅、陶德辰聯手拍了一部《光陰的故事》造成轟動後,張毅上台領取一座表彰人道主義的獎座時說的那句話:「這件事情比我想像的提早了十年發生。」張毅是當年這四個導演中唯一經歷過當時整個台灣電影環境及中央電影公司黨國體制的年輕電影工作者,他的意思是,像這樣的機會應該在十年後才可能發生,結果竟然提前到來。於是拍短片得到金穗獎的年輕人紛紛提前登場,第二年就有了另一部更轟動的三段式電影《兒子的大玩偶》。(那股風起雲湧的時代中沒有提前登場的金穗獎得主

是在美國尋求機會的李安，他整整晚了快十年才有第一次機會，那個機會發生在台灣。）

放大版的小畢故事

鈕承澤和同時代或是比他更年輕的導演有個很不一樣的經驗，那就是他主演過一部和《光陰的故事》、《兒子的大玩偶》齊名，由陳坤厚執導的經典電影作品《小畢的故事》，他演電影中的少年畢楚嘉，打響了他在電影圈的名號。鈕承澤望著電影院門口人山人海的長龍有了自己的電影夢，那一年，他才十六歲。在那部很清純的青春電影中有一幕是鈕承澤抱著被人砍得開膛破肚的同伴驚嚇無助的哭喊的鏡頭，在當時保守的年代中有人還批評說太暴力了，不過後來隨著這部電影的賣座和得到金馬獎最佳影片的加持，沒人會再談到這個鏡頭。二十八年後，四十四歲的鈕承澤完成了他個人的第二部電影《艋舺》，和一九八二年的那批三十歲出頭就崛起的前輩導演們相較是晚了十年。在《艋舺》這部電影開鏡的那一刻，監製李烈已經下定決心要協助等了二十八年的少年小畢背水一戰，重建台灣電影的信心，讓觀眾重新回到戲院看國片。

在這部電影中，飾演混黑道的孩子趙又廷抱著被仇家殺死的廟口幫老大馬如龍，

對著天空放聲嚎啕大哭的鏡頭，讓我想起在《小畢的故事》中鈕承澤抱著同伴痛哭的鏡頭。還有一句曾經是《小畢的故事》中的經典名句：「哦，戀愛？」也被刻意用在太子幫之間的玩笑話。還有一個被當成背景放在電影看板上的乾脆就是《小畢的故事》，雖然時間上錯了幾年，不過這一切都反映了鈕承澤對於自己在十六歲的啟蒙電影《小畢的故事》，或是新電影充滿力氣的時代，或是整個詭異又狂飆的八十年代的一種懷念或致敬？說得更精確一點，《艋舺》並不是一般的黑道電影，它簡直就是一個二十一世紀放大版和加強版的《小畢的故事》，只是把背景放在八十年代中期的艋舺的黑道勢力的消長。

將《艋舺》重新定位為「青春成長片」是有跡可循的。導演設計了幾個主角童年的趣味片段，從他們的童年表達了他們不同的個性和暗示了未來的發展，再來就是在校園發生的情節，校園的情節緊緊扣住了每個角色的童年背景和個性，讓他們後來成為一個少年幫派有了合理的解釋，然後，他們被捲入了大人的恩怨糾葛的複雜世界，從此一去不回頭。整部電影並沒有英雄式的歌頌或是所謂的暴力美學，雖然電影中一再提到友情和義氣的重要，但是由於上一代的恩怨加上外來勢力的衝擊，使得原來被謳歌的義氣和友情都被成人世界的複雜給扭曲了，在這群太子幫朋友之間到底是敵是友的錯亂中，導演關注的其實還是成長中的無助、懷疑和徬徨。什麼才是正義？什麼

244

照片提供／青春歲月影視股份有限公司

才是王道？在最後那場朋友之間的混戰中，飾演和尚的阮經天迷惘的眼神中並沒有答案。

台灣電影復興運動

在台灣電影正景氣的年代，有人曾經開玩笑的說：「混電影就要像混幫派一樣，各擁自己的人馬，佔據各自的地盤和資源，慢慢壯大自己的勢力。」從上個世紀九十年代到這個世紀的前幾年，隨著外來勢力的衝擊，台灣電影工業漸漸式微，整個電影院線發行被外商掌握，所有曾經的生產線逐漸瓦解，剩下的只是一些散兵遊勇不忍離去，只好練練拳腳等待機會，每隔幾年喊著「電影新勢力」的口號來振奮人心，但是過來人都知道，失去了地盤，何來新勢力？到了二〇〇八年夏天的《海角七號》創下了至今無人能夠解釋清楚原因的五億票房後，整個台灣電影界才有了一股蠢蠢欲動蓄勢待發的氣氛，到了二〇一〇年初的《艋舺》上片才正式預告了台灣電影的好戲即將陸續登場，散兵遊勇們正在集結，這回，台灣電影新的勢力要成形了。

晚了十年，還是等到了。鈕承澤在拍片現場常常壓力大到哭起來，也常常陪著戲中的演員一起哭，我也看到監製李烈從募集資金到正式開拍後的那種只許成功不能失

敗的氣魄。我忽然想到一個畫面，四十四歲的鈕承澤抱著一個被別人砍得奄奄一息的好伙伴哭喊著叫救護車，說：「他快掛了。拜託你們救救他。」那個朋友就是他從十六歲就認識的好朋友，他們在那一年結拜成兄弟，它的名字叫做「台灣電影」。

此刻，我只想舉杯說：「艋舺，乾杯。新年快樂。讓我們預祝一個晚了十年的台灣電影復興運動的來臨。」■

快手阿德

楊德昌

照片提供／小野（右起：楊德昌，小野。）

我走進德國文化中心，裡面正在放著一部德國電影，沒有中文字幕劇情很沉悶，但是卻和過去我所看過的電影都不一樣。一個士兵在一個島上很無聊，就將島上的彈藥當成煙火在夜空中綻放，紙風車轉啊轉的，生命的訊息被重複的事情和大自然的力量消蝕殆盡。這是德國電影新浪潮大師荷索的第一部電影《生命的訊息》，從此我就天天跑去德國文化中心看荷索、溫德斯和法斯賓達的德國新浪潮電影。某一天，我遇到了一個身高約一百九十公分帶著墨鏡的人，他的運動衣上印著幾個英文字：「何索、溫德斯和我」。我帶著幾分畏懼仰望著他，他說他就是看了何索的電影《天譴》才決定放棄在美國的電腦工程的本行回台灣想拍電影的，同樣也是放棄了本行分子生物回到台灣想從事電影工作的我，遇上了一個和自己一樣瘋狂的人，他就是後來成為台灣新電影運動急先鋒的楊德昌。

一九八二 運動急先鋒

和楊德昌開始交往是因為我在中影任職時要找四位年輕導演合拍一部小成本的電影《光陰的故事》，楊德昌是其中之一。他寫下那一段的故事「指望」，才開拍了一天就氣得摔劇本說要停拍要更換攝影師。他說那些人都不聽他指揮，甚至想看他出糗

故意整他。我當時在公司的角色是製片企畫部企畫組的組長，是整個公司發動拍片計畫的最上游，但是所有拍片工作都要交給下游的製片廠來執行，當時中影的上游已經換了一批新腦袋，可是龐大的製片廠還沒嗅出革命已經在總公司擦槍走火中發動的訊息，衝突就從最不願意讓步的楊德昌開始。還好楊德昌長得非常高大，一副火爆浪子的模樣，後來他的那段「指望」就在不斷的爭吵中完成。後來他寫了一封很長的信給我，說是信，其實是一個寓言故事，在這個寓言故事中他強烈的表達說，中影只靠我們上游的幾個年輕小夥子想革命是沒用的，下游的製片廠一定要有一番大改變。這也是後來中影公司製片廠幾個年輕助理級的攝影師、剪接師和錄音師終於被重用的導火線，這些年輕助理現在都是大師級的人物了。西元一九八二年台灣新電影運動發出了革命的第一槍，距離德國新電影浪潮正好晚了二十年，楊德昌扮演了這個運動的急先鋒角色。

上個世紀八十年代初，我們這群人常常在台北市濟南路二段六十九號的一棟日本式的大房子裡聚會，那裡可以算是當時的革命的基地之一，是楊德昌的老家。客廳掛了一個白板，上面寫著幾個字：「英雄創業小成本」、「小兵立大功」之類的。印象中不只是電影創作，連羅大佑的歌詞都還出現在那個白板上，那首我很喜歡的〈亞細亞的孤兒〉中的幾個字就寫在白板上沒擦掉：「黑色的眼珠 白色的恐懼」。楊德昌就

是在那個白板上寫了幾個故事的名字，他約了當時在中影公司任職的吳念真、陶德辰

和我去他家，他說要講故事給我們聽。他不是一個說故事的高手，再加上他自稱是用

英語思考的，所以說起故事來結結巴巴的實在難聽，當時我們三個人一致投票給《海

灘的一天》。當這個電影計畫往下進行時新一波的災難又開始了，楊德昌堅持不要用

中影的攝影師，這是違背中影製片廠規定的，連明總經理也不敢冒然支持這樣的決

定。事情鬧到幾乎要換導演的地步，但是我很清楚導演是不能換的，換了導演就沒有

《海灘的一天》了。於是負責新藝城台灣事務的張艾嘉出現了，她是一個充滿智慧和

遠見的人，她答應成為我們的合作夥伴，也答應演女主角，在歡聲雷動中解決了攝影

師可以用杜可風的問題。不過更大的麻煩還在後面，楊德昌完成後的電影長達兩小時

四十六分鐘，楊德昌堅持就是這個長度，一秒都不准剪。頭痛的明總經理親自出馬將

所有戲院經理找來溝通，他用的理由是說過去觀眾抱怨電影偷工減料太短，這次我們

好好回饋觀眾讓觀眾一次看個夠。結果這部電影叫好又叫座，攝影師也得了獎，證明

當初導演的堅持是對的。

一九八六　恐怖份子

楊德昌找來當時和他齊名的新導演侯孝賢和名歌星蔡琴連手主演他的下一部電影《青梅竹馬》，重義氣的侯孝賢慨然答應成為這部電影的投資者之一。雖然這樣的惺惺相惜成為當時新電影運動中的佳話，但是後來這部電影票房失利造成整個新電影運動共同的挫敗感和危機感。楊導演在民間籌拍新片一直不順利，於是我又找楊德昌回到他並不喜歡的中影拍片，於是他提出了《恐怖份子》的故事，這是從當時作家陳映真辦的《人間》雜誌中報導混血兒得到的靈感。八十年代中期陳映真的《人間》雜誌是台灣解除戒嚴前後最重要的社會良心，它也鼓舞了許多知識份子，也包括侯孝賢導演在內。對中影缺乏安全感的楊德昌提出了重回中影的必要條件是要由我親自出馬當他的執行製片和共同編劇。這樣的決定，讓我們成為彼此的恐怖份子，其實我們都低估了對方的能耐和頑強。

我們彼此的壓力都非常大。楊德昌想要有一個安全的、健全的、合理的拍片環境讓他好好拍出他心目中最棒的電影，而我要面對一個很有商業頭腦卻對導演超支超時絕不讓步的新老闆，我要證明重用楊德昌是正確的決定。就在劇本完成演員就緒場景也看得差不多時，楊德昌忽然告訴我他沒把握拍好這部片子，他說他卻有把握在極短時間內改拍另一部電影《牯嶺街少年殺人事件》。他說他想證明給大家看，他其實是一個「快手」，過去之所以慢是因為環境條件都不能配合他。每個晚上陪他談劇本

談文宣談心情談那談到天亮，白天還要準時簽到上班的我終於發飆了，我非常衝動的寫了一封很長很長的信痛罵他一頓，向他分析環境對我們多麼不利保守勢力已經反撲了，我們不能再猶豫了。我把信交給了楊德昌，然後我接到了他的電話，就像他並不擅長講故事一樣，他在電話那端只有喘氣和沉默，斷斷續續的說他相信我是善意的，但是我還是誤會他了……其實他不是逃避消極。

後來他也回了我一封很長很長的信，信封上稱呼我是「同志」（一起革命的同志），他向我解釋他想要改拍《牯嶺街少年殺人事件》的原因。在信中他又說了一遍：「我是快手阿德，請相信我。」我知道不能再拖延了，於是逼他立刻開拍《恐怖份子》，為了讓他有安全感，我請來陳國富陪他拍片，於是陳國富替代我承受了現場拍戲的所有焦慮和壓力。在拍片過程中我遇到了蔡琴，她對我抱怨說：「你到底是怎麼逼他的？他常常半夜兩腿抽筋做惡夢嚇醒。」最後我們在極低的預算（新台幣八百八十萬元）下完成了這部電影。

那一年的金馬獎頒獎典禮上負責頒發最佳影片的頒獎人正好是當年將我們這夥年輕人拉進中影上班的前總經理明驥先生，他用他那高亢的湖北鄉音說出最佳影片是《恐怖份子》時，我知道我們終於又衝過難關了。一九八六年，台灣新電影運動的第四年，原本已經奄奄一息的新電影又重回新高點，許多新電影在這一年完成都有不壞

的成績。藉著這股上升的氣勢，大家聚在楊德昌濟南路二段六十九號的日式房子裡共

商大計，於是有了第二年的「台灣新電影宣言」。我也開始和楊德昌一起寫《牯嶺街

少年殺人事件》的電影劇本，中影公司也順利通過讓楊德昌拍這部電影。

一九九一 牯嶺街少年殺人事件

沒有安全感的楊德昌還是對《恐怖份子》拍攝過程心有餘悸，他覺得還是應該找

到外面的資金進來才不會完全受制於中影許多不合理的制度。他寫信給我說他每次拍

片都像是率先衝鋒慷慨就義，總是顧此失彼腹背受傷，他總是得使出渾身解術以克服

無數先天不足，所以這次他可不想再輕易冒險了，他想要充分準備後再開拍。

於是《牯嶺街少年殺人事件》又成了公司每週例行的會議上我會不斷被質疑的焦

點。就在新的噩夢重新啟動，我們倆人又要綁在一起拿著槍抵著彼此的腦袋（何索在

拍《天譴》時就是和男主角用這樣的方式才完成電影的）時，我決定將這個拿槍的角

色轉讓給一個聰明才智比我高許多的人，他就是後來協助侯孝賢完成《悲情城市》的

詹宏志。那天，聰明又天真的詹宏志被楊德昌拉到中影來談判，剛剛剪完頭髮的詹宏

志帶著那種有點仁慈又無奈的笑容，他的出現代表了另一種可能的合作模式，於是我

從這個噩夢中全身而退。一年後，我乾脆離開了抗戰奮鬥八年的中影，從台灣新電影的浪潮中急流勇退，從此不再過問電影的事。

一九九一年從媒體報導中得知，楊德昌在詹宏志奔走募集足夠資金後終於完成了《牯嶺街少年殺人事件》，完整版長度有四小時，距離《恐怖份子》足足過了五年。

當我坐在戲院裡非常激動的看著這部「快手阿德」花了五年時光才完成的電影，所有的一切真相大白。如果給他足夠的資金和時間，他真的可以做得非常好。我喜歡《牯嶺街少年殺人事件》更甚於《恐怖份子》，因為他拍出了我們戰後在台灣長大的這個世代的人所經歷的不幸。楊德昌在一次訪談中對我們這個時代我們這些人做了一個很完美的註解：「我們何其幸運的生在這個不幸的時代，讓我們克服萬難，成為一個完整的電影人。」

再見到楊德昌竟然是在十年後。那一年我復出去了電視台上班，接到了台北市政府文化局的邀請卡，上面寫些讚美楊德昌為台北爭光的詩句，原來是楊德昌新片《一一》榮獲柏林影展最佳導演獎的慶功宴。我滿懷歡喜擁抱著可以和老朋友重逢的心情趕去會場，竟然發現前來的賓客幾乎沒有過去熟識的電影界老友。楊德昌在掌聲中走進會場，雖然我們都張開了雙臂迎向對方，但是我知道這次的擁抱和過去兩人在領獎台上的擁抱是完全不一樣的，那時候我衝向前去抱他時，他將我用力抬起，兩個人快樂

照片提供／小野（右起：楊德昌，小野，吳念真。）

得像要飛起來的鳥。這次的擁抱相當的輕，像兩隻無意中相遇的螞蟻。我知道我做錯
了決定，當市長走進會場時，我低著頭從旁邊悄悄離去。我再也沒想到那次的擁抱是
我們最後一次的擁抱，那竟然成了我們訣別時最後的姿勢。

七年後的某個假日午後，我從游泳池裡爬出水面時接到記者朋友的電話，他們告
訴我楊德昌已經離開這個世界，那種感覺很不真實。就像是某一部電影中的一個畫
面，像是電影的開場，也像是結束。我忘了自己說些什麼，也忘了記者問些什麼。當
時我只是很氣很氣，一個人總是要到生命結束那一刻，大家才又想起了這個人，然後
再想點話題炒個幾天，於是我關了手機。我想楊德昌一定也很氣憤的，從他不願意將
自己最後的作品《一一》在自己的故鄉放映，就知道他是真的真的很生氣的。沒錯，
過去，他常常是在生氣狀態的，為了這個他覺得自己不被尊重和不被珍惜的故鄉而生
氣。隨著時間的流逝，了解他電影的台灣年輕人越來越多，可惜他再也看不到也聽不
到了。當然，這又夠他氣很久很久的。

二〇一一 同志仍須努力

在一個紀念楊德昌的放映會上我得到了一個印著許多楊德昌生前英姿的紀念小冊

子，其中有一張他穿得很正式的禮服笑得很開心的黑白照，我知道這張照片是他和我得了亞太影展最佳編劇時的合照，因為我也有同樣的一張，但是紀念冊上的那張照片是將我刪除了。於是我將手中那張彩色照片用電腦處理成和小冊子裡的照片一般大小，然後再將被刪去的我重新接回到楊德昌的身邊。

我將這個全世界獨一無二有我照片的紀念小冊子送給了也開始從事電影工作的兒子說：「我們曾經是感情很好的革命同志。」

是的，革命尚未成功，同志仍須努力，這是孫文的遺囑，我們小時候每個學生天天都會看到的標語。◼

想不看到
他，
也難

———

吳念真

照片提供／蔡育豪

夢

那天夜裏，我夢到了吳念真。

「嚴格的說，我只是夢到我急著想打電話給吳念真，但是已經深夜十二點了，我不敢打，怕他已經睡了，因為明天我們有重要的期末考。夢裡的我們是大學同班同學，成績不相上下，就是那種第一名和第二名的競爭關係。夢裡的我，比他聰明很多，哈哈，當然，那只是夢。在真實生活中，我記得當我們還面對面一起上班的那段日子，吳念真對我說過最多的話就是：『小野，我覺得我比你聰明，而且聰明很多。』」

通常他在說這句話時眼神中流露出一種少見的溫柔，如果他正在抽菸的話，隔著一層煙霧，那種眼神豈止是溫柔而已，簡直就是偉大的劇作家才會有的那種悲憫和仁慈。（我就是在他的菸害中長大的）他在說這句話時並沒有要貶抑我的意思，他只是覺得我真的很笨，許多事情都已經知道是沒有結果的，還要勇往直前的做，其實是一種疼惜或讚美吧？（當然，這特質只有我身上才有。）

如果我自己不做這樣的解釋，我們的友誼怎能維持到現在？因為我們見了面一定會以刻薄無比的語言嘲諷著對方，從身材到品味，我們樂此不疲；如果沒有一點想像

262

空間和信心，我們早就打一架結束長達三十年以上的友誼了。

回到那個夢境吧。夢裡面的吳念真並不是目前台灣社會普遍認識的那個簡直就要和台灣庶民文化畫上等號的各種產品的代言人，那個簡直要替全體台灣人打點所有食、衣、住、行、交通和生死的廣告代言人。夢裡的他，還是青澀的大一學生，就像我們當年初相識的模樣。在夢裡的他上課時都坐在第一排，非常認真聽講，他要花很多力氣才能考得和我一樣好。我常常不去聽課，所以連考試的時間都忘了，夢裡面我焦急的要打電話問他，就是關於考試的科目和時間。我這大半生都被這樣的考試夢所苦，如果考試的夢中又出現了吳念真，那就是沒完沒了的苦了，因為夢裡他的成績已經遠遠超越了我。

夢裡的吳念真是白皙溫柔的，長得比我高大英俊（我可能是把他的兒子的模樣移植給他了）；所以追求者也很多，當然，我是說，在夢裡面，真實和夢往往是相反的。在真實生活中我們一直是一種隱約的競爭關係。說「隱約」只是禮貌，其實簡直是赤裸裸的生死之爭。才二十幾歲的我們，同時被簽約成為報社的專屬作家，我們也同時參加著一個又一個的文學獎。三十歲的我們，成為同一家電影公司的編審，一起企畫著每一年的拍片計畫。（後來我當上他的主管，他拒絕任何陞遷機會，理由又是他比我聰明多了，當主管要開太多無聊的會，他寧願多寫劇本對公司比較有貢獻。）

我們的競爭越來越白熱化。我們常常一起坐在金馬獎頒獎典禮的台下，等著頒獎

人宣布得獎人。有一年，我上台領了兩座金馬獎，有一座是自己得的，另一座是代替

他領的，他去了香港寫劇本。我上台替他領獎時說了一段笑話，當然是比他自己上台

精彩多了。（所以他是故意缺席的。）

後來才知道，連我們各自讀著不同的小學的那一年全省作文比賽，我們竟然也是

同一場的小小競爭者，連題目都還記得：「精神生活與物質生活」。那一次我們打成

平手，因為都落選了。由此可見，我們兩人生命的意義就是用來彼此競爭的，是從小

學就開始的。有一天，我和吳念真一起上廁所，他忽然嘆了一口氣說：「小野，我

們這大半輩子什麼都比過了，現在，就只剩下一樣東西沒有比過。」「當然是你贏，

OK？」我回答著。

時間

其實，我已經很久很久沒有見到「真的」吳念真了。

在當年(遙遠的一九八九年)，還未滿四十歲的我們「一起」辭職，「一起」離開了

中央電影公司以後，我們和柯一正導演曾經想「一起」組一家影視製作公司。是的，

人間條件／吳念真謝幕／蔡育豪提供

什麼都是「一起」，一起這樣，一起那樣的。最後，我們終於相信，三個同質性的男人，最好還是彼此分開，自己開自己的公司。於是從那一刻起，我們決定分道揚鑣。

從上個世紀的九十年代起，我們兄弟們各自登山，各自走了不太一樣的人生道路，一晃就跨過了一個世紀了。

我們總是會在對方有所「新的作為」時，被媒體詢問一下感想，包括他得了國際大獎，或是又要推出新的舞台劇戲，或是媒體要做他個人的特輯，我總得裝模作樣的說些「我對他有很有信心，他簡直是天才」的檯面上光明的讚嘆，私底下想的卻是：

「你真是太可憐了，那麼老了，還要像甘蔗被壓榨成甘蔗板一樣，還嫌自己不夠忙啊？我看你真是有被虐的傾向。」而我也總是在休息好一陣子之後，又忽然要匆匆上任新的工作，他也得被媒體追問，被迫發表一些言不由衷的感言，像是「祝福啊，新氣象啊。時代改變啦。」之類的，他的心裡一定是偷偷笑罵著說：「神經病，一定沒搞清楚狀況，老來不享受清福，沒事找點事幹，去折磨一下筋骨？真是自虐狂一個。」

雖然在一些資深記者心目中，我們是最應該知道彼此狀況的老朋友，其實關於他的最新消息，我往往是接到記者的詢問電話才知道的。有時候我為了滿足記者的垂詢，只好說了一些關於吳念真的舊事，對方會打斷我說：「那不是很久以前的事了

266

嗎？」「不會很久吧，最多兩三年前吧？」我也會不服氣的反駁。「拜託，兩三年還不夠久嗎？兩三年的變化很大呢？」年輕的記者提醒我。「是喔？」我這才恍然大悟。原來時間的度量在我們之間差距是那樣的大。

原來我的人生有一大段時光像是停頓的，整整十年，我選擇了在家工作，過著閒雲野鶴、姜太公釣魚、大隱於世的生活，可是對吳念真而言，或許那正是他在絕望中為自己掙脫出一條繼續前行的道路的關鍵十年，相對於我的輕鬆自在，他過得比我辛苦多了。

在這黑暗絕望摸索前進的十年間，原本他還不想放棄電影，除了自己下海當導演拍了《多桑》和《太平・天國》外，也試圖去找資金當電影監製，繼續提拔年輕的導演，想用他自己當時的名氣，以一己之力，繼續完成當年我們在一起當電影公務員時代的任務。當有線電視風起雲湧的戰國時代，他又做了一系列影響台灣電視節目深遠的電視節目「台灣念真情」。（這一整段，請用貝多芬的〈快樂頌〉作為配樂，讀起來會更感動。）

他原本真正想做的是這些缺乏遠景的電影電視創作，可是沒想到無心插柳的廣告代言，卻讓他紅到家喻戶曉，這和整個時代的驟變有關。九十年代正是台灣本土化越來越深化的時代，他本身參與造就了那樣的時代，那個時代也造就了他。從此以後，

「吳念真」三個字本身就成了某種本土象徵意義，這，讓他後來越來越好辦事情，許多理想和夢想得以實踐。（這一段的配樂可以考慮〈桃花過渡〉，請東京愛樂管弦樂團來演奏。）

不管是超級市場、連鎖店、大賣場，我到處看到吳念真的人像看板和人像立牌，想要看不到他，也難。基於一種本能的嫉妒心理，每當我不小心撞見他正推銷著不同產品的人像立牌時，都會對著立牌上笑得很虛偽的他罵一句說：「難道你不知道你這樣陰魂不散真的很煩嗎，你想嚇死人也不要用這招嘛？」

我終於見到「真正」的吳念真了。那天我們一邊開著會一邊等著大師駕到。當他出現時，引起大家一陣騷動，許多人都衝到門口迎接他，他並不立刻走進來，他站在門口，一身中學生模樣的白色襯衫黃卡其褲裝扮，右肩背著一個年輕人的黑色酷酷背包，他讓自己斜斜屌屌的站著，手中還叼著香菸，像是要等著攝影機架好拍照，想像中的鎂光燈，已經如夜空的煙火般四起。（天哪，還在抽菸？）

我注意到他炯炯的眼神。我很想找一個形容詞來形容他那一瞬間橫掃過來的眼神，用前面面用過的溫柔、悲憫、仁慈都太虛偽，用「睥睨」這樣的字眼又怕他和我翻臉。他的眼神似笑非笑，有一種想要自我嘲弄的，看穿一切的，透徹的，當然，還有那種無法抹去的，深深的倦意。

「不用再擺姿勢了，老朋友，怎麼擺都無法掩飾你的倦意，多年不見，你看起來比我老多了。因為我的時間整整停頓了十年。」我暗暗得意起來，其實，就算是當年分道揚鑣了，原來我們之間隱約的競爭，包括外貌和生活，竟然是無休無止的。

人間條件

三月底京都的櫻花樹上都還是花苞，櫻花季還沒正式登場。我在遊覽車上說著幾則關於吳念真的舊笑話，全車笑得最大聲的是聽過很多次的柯一正導演，後來連櫻花都被大家笑得乖乖的開了。

當年柯導演接下了我們三個人合組的公司繼續做到現在，這趟是公司員工們的日本之旅，我只想重溫一下當年和老朋友一起工作、玩樂的感覺。說說沒有在場的老朋友的笑話是我們當年立下的規矩，吳念真曾經寫著：「我們朋友之間有個惡習，聚會場合誰不在場，所有的笑話、消遣、刻薄就繞著他轉，近幾年來主角幾乎全是小野，可是講來講去老是那幾套，一如他的長相，簡直無趣乏味之至。」

能夠在那麼老氣橫秋的囉嗦起來，維持著老朋友之間相互刻薄的優良傳統，我內心的快樂可想而知。（我們在四十歲以後。就這樣老氣橫秋的囉唆起來，其實最最不甘心老去的就是

我們這個世代的人。）不過我說的笑話也像吳念真所寫的，講來講去還是那幾套，包括訓斥記、開會灑尿記等，不過「一如他的長相」，簡直越看越好笑，連柯導都聽了都忍不住要自動加入，說一些關於他的新笑話。其實，他本人渾身上下就是一個笑話，每此見了他，就想笑，能夠認識他，人生真是幸福又美好。（請播放〈我一見你就笑〉）

時序進入到二十一世紀後，我們偉大的「國民劇作家」吳念真迷上了舞台劇，接二連三的推出了《人間條件》系列劇作，創造了一種全新的劇種，引進了許多原本不看舞台劇的觀眾，就像當年他寫的近百本的電影劇本一樣，一再締造了全新的票房紀錄。（我這樣狗腿的讚美方式，到底是想搞笑，還是真心的歌頌，連我自己都迷惑了？）

吳念真在一系列的《人間條件》劇作中，刻劃著人世間各式各樣互動的情感，包括了感恩、情義、責任和瞭解，他總是慣用笑中帶淚的幽默手法來處理他的每一齣戲劇。坐在舞台下的我，忍不住會想著這個天才般的劇作家是如何在對自己極為不利的人間條件下，創造了屬於他自己的奇蹟？我認識他的時候，他還在半工半讀的讀著大一。出生在礦工家庭的他，在沒有任何資源和條件下，早早就放棄了繼續升學，隻身來到台北當學徒，受盡各種人世間的欺凌羞辱。最後他還是考進了輔大夜間部，讀了

將來可以謀生的會計系，白天就在市立療養院當圖書管理員。對很多人而言，這樣的人間條件是走不下去的，是很容易怨天尤人自暴自棄的，可是他卻一點一點走出來，越活越自在，對社會的影響力也越來越大。

他讓我想到了煤礦。當然，我說的不是他的外表，而是整個人所散發出來的生命特質。植物的枝葉落入土裡成了腐植質，經過了幾番地殼變動被壓到更底層，隔絕了空氣，高溫高壓讓這些千萬年的腐植質變成了煤礦。吳念真用他的作品散發著人間的光與熱，但是他自身在人間所受的痛苦和煎熬，卻讓他內心有一種孤絕的寒冷，就像埋在地底層的煤礦。這種冷熱的不協調，讓他自己也很難平衡。（抱歉，我無意要為他立紀念碑，但是，這回可真的是在讚美了。）

「天天天藍，想不看到他，也難。不知情的孩子他還要問，你的眼睛為什麼出汗？」我唱著自己改過歌詞的《天天天藍》，獻給我的老朋友和我們一起走過的飢渴的青春，還有那個曾經讓我們眼睛一起出汗的，壓抑、苦悶卻一定要自己幸福的歲月。∎

我們的明老總

明驥

照片提供／小野（左起：明驥，小野，侯孝賢。）

二〇〇九 日正當中

日正當中。我在衡陽路來來回回的找著那家「極品軒」。昨天晚上去中山堂參加台北電影節的頒獎典禮時，經過這家餐廳時還多看了一眼，沒想到隔了一天就忘了。

終於走進了餐廳的包廂裡，大家都怪我說住家越近的人越會遲到，我也只好承認自己笨。做為主人的明老總正對著客人們說著那件他已經說過千萬遍的「求才記」，每次這樣的餐聚，他都要再說一遍。

關於我的部分，他好像是這樣說的：「那天我本來要去醫院看病的，可是因為和小野有約就忍著痛等他來。我可是半年前就要他們去約小野，他們回報我說小野不可能會來中影上班。結果呢，我們只談了一小時，他就被我說服了。哈哈哈。他走後我才去醫院。」明老總的湖北鄉音會把「小野」說成「宵夜」。如果吳念真在場就會故意逗他說：「宵夜是因為拿不到編劇費想找明老總吵架的，沒想到明老總更狠，將計就計的騙宵夜到中影來上班。」「別聽屋捨針亂說。」明老總開懷大笑。

一九八〇 烏雲遮日

那是一九八〇年秋冬之際，二十九歲的我從美國回到台灣快一年了，寫了五個電影劇本都沒拍成電影，有些連編劇費都拿不到。明老總真的很詐，他要我年底十二月就來西門町的中影公司報到上班，一九八一年才正式起薪。不入虎穴焉得虎子？我把心一橫就答應了，我的位子就安排在吳念真的對面。當時還在讀輔仁大學夜間部的吳念真比我早一年來到中影當編審，中影的編審位高權重事情少，當時的編審都是資深導演，怎麼輪得到一個還在讀夜間部的大學生？據說當時公司上下都在謠傳這個大學生一定是國民黨大老吳某某的後代。

明老總其實正下了一步險棋，是一步「你死我活」的棋。

那時候的明老總正是我現在坐五望六的年齡。他在中影電影製片廠當廠長的時代，力主建造中影文化城，甚至於不惜自行掏錢，先幹再說。一切從無到有，用舊材料一磚一瓦的慢慢的蓋著影城，提供業界拍戲使用，也讓公司賺了大錢。明老總又連續辦了好幾期的電影技術人員訓練班，培養電影在攝影、錄音和剪接方面的人才，其中像錄音師杜篤之、剪接師廖慶松、攝影師李屏賓後來都陸續得到國家文藝獎及國際影展的肯定，成為這個行業中的國際級頂尖大師。當時由他擔任製片的電影包括《汪

洋中的一條船》（李行導演）、《皇天后土》（白景瑞導演）、《苦戀》（王童導演）等。

後來他從中影製片廠廠長被上級拔擢為中影公司總經理，身兼影劇協會理事長，成了當時電影界的龍頭老大。正當他的事業如日中天之際，卻被大片大片的烏雲遮蔽。當時內外在的政治環境正在劇烈改變，但是真正將他綁住的是幾部耗資數千萬卻尚未殺青的政令大戲，加上已經上片票房卻不如預期的年度大戲，上級單位對中影下達暫停拍片的封殺令。一家擁有許多戲院、擁有大製片廠和大沖印廠的大電影公司不拍片還能做什麼？「找一個會說故事的人在每個月的動員月會上講故事吧。」明老總這樣想著，就把「屋捻針」從松山市立療養院挖過來，再來就是「宵夜」。

一九八一 四人幫

一九八一年這一整年，除了繼續未完成的政令大戲外，眼看就要跨過三十歲的「宵夜」和二十九歲還在讀大學的「屋捻針」在這家大公司封閉的氣氛和上級嚴密的監控下一籌莫展，只有在中午大家都午休時相約打乒乓球，在你來我往的廝殺之間罵著三字經，消耗著所剩不多的青春。

中影員工合影。照片提供／小野
（前排右一楊惠珊，左一段鍾沂，左二蕭志文
後排左二起：萬仁，吳念真，王俠軍，王章，黃嘉生，
陳坤厚，張毅，小野，侯孝賢，廖慶松。）

全公司只剩下明老總還相信中影是有未來的。

他常常把我們找去訓話：「要拿出毛澤東在延安窯洞裏苦苦忍耐的精神，為了中華民國未來的電影事業發展，一點點犧牲和忍耐算什麼？要搞革命是要流血的，不是花拳繡腿的。」從毛澤東說到中華民國的電影事業，他未免扯太遠了。不過看在他那高亢的語調和像要腦充血的紅臉有倒斃的危險，我們總是乖乖的回到工作崗位上，繼續編織著連自己都不再相信的白日夢。

明老總繼續他的求才計畫，為了加強行銷宣傳能力，說服了一個正創立滾石唱片的老闆「短中衣」（段鍾沂）加盟中影，另外又添了一個剛從紐約雪城讀完電影碩士，相當叛逆的「逃得成」（陶德承）給我的企畫組。後來被公司的員工戲稱為「四人幫」的混蛋陸續都到齊了，只等待革命的槍聲想起。

這是一場一發不可收拾的革命，一場改變台灣電影歷史的革命，一場連明老總的老命都差點要被葬送的革命。

一九八二 兩個故事

諾貝爾文學獎得主俄國大文豪索忍尼辛在這一年秋天訪問台灣，發表了一篇震撼

278

世人的演講：「給自由中國」，在十二天的訪問行程中，一直有個陪在他身旁接送和交談的神祕人物，大家都很好奇那個會說俄語的人是誰？只有我們抬頭挺胸很臭屁的告訴記者說：「那是我們的明老總啦。你不知道他是台灣的蘇俄專家啊。」吹噓完，我們都有點心虛的互相問說：「不知道索忍尼辛聽得懂明老總湖北腔的俄語嗎？」不過看看電視機裡面走在索忍尼辛旁邊的明老總神采飛揚嘰嘰喳喳的，感覺上挺神氣的。

是的，他是應該神氣的，因為這一年他為台灣電影寫下新的歷史。

中影公司兩部低成本的電影《光陰的故事》、《小畢的故事》創下了極高的票房記錄，而這兩部「故事」電影成功的更大的意義是宣告台灣的觀眾已經從質變到量變了。《光陰的故事》捧紅了年輕的四大寇：楊德昌、柯一正、張毅、陶德承，《小畢的故事》更是宣告一個影響後世深遠的電影流派的開始，以侯孝賢、陳坤厚為主的萬年青集團崛起，訓練出許許多多的子弟兵，引領台灣電影風騷至少二十年以上。

藉這兩部低成本的電影的成功，我們順利衝破了上級單位對中影暫停拍片的封殺令。

一九八三 革命份子

就在革命份子聚集在國民黨所控制的中央電影內準備好好大幹一場時，終於刺激了上級單位監督系統的敏感神經，他們針對由黃春明三個短篇小說所改編的《兒子的大玩偶》（侯孝賢、萬仁、曾壯祥導演）下手。上級單位安排了一些黨內大老試片，主其事者心裡有了腹案，禁演或是大幅度修改。「這是一場血腥的人事鬥爭，明老總和相關的人可能要下台了。」有人這樣傳話。在大別山打游擊出生入死過的明老總非等閒之輩，他在後來的一場訪問中說：「當時吳念真在有大老的會議中哭著離開說，完了，完了。這時我一個人孤軍奮鬥，四處奔走，要那些大老手下留情，為的就是要保住這部片子。我說，為什麼國民黨不能接受和我們意見不同的人呢？」

那場試片會後，忿怒的上級主管痛罵這部電影簡直是在以三民主義為本所建設的基礎下挖牆角。當時有些大老故意離席，也有大老表示這部片子拍得不錯，只要稍稍修剪就可以，這樣溫和的主張逼使上級主管做出小幅修剪後才准上映的結論。所有的媒體在這場國民黨的內部鬥爭中一面倒的支持我們，我們雖然贏得了讓這部電影順利上片，而且賣座轟動的結果，卻讓原有的拍片計畫擱置，也導致第二年明老總下台的必然結果。

照片提供／小野（左起：明驥，楊德昌，陳坤厚。）

他獨自一個人吞下了這個苦果。可是對後輩年輕的電影工作者而言，這卻是一個影響台灣電影歷史發展深遠的甜美果實。

二〇〇九 遲來的正義

明老總離開中影後被安排到上級單位上班，他將他在中影所遇到的問題詳細告知新來的主管，為後來到中影擔任經營者的人解決了許多困擾的問題，例如每個企畫案都要經過上級核准後才能執行的規定就取消了。這期間上級曾經一度考慮要明老總再回去領導中影，為明老總婉拒，他的理由是讓別人做做看，也許會做得更好。他默默的支持著台灣電影的發展，卻抱著成功不必在我的精神，逐漸從台灣電影界隱退。

明老總退休後就以他在俄文方面的深厚造詣在文化大學創辦俄文系，造就了許多俄文方面的人才，他自己也立定志向，有計畫的撰寫中俄外交史等巨著。他曾經因為在學術方面和外交方面的貢獻，榮獲烏克蘭國際斯拉夫科學院院士及烏克蘭歐洲財經資訊大學榮譽博士的榮銜，但是他個人在台灣電影界的貢獻卻漸漸被媒體遺忘。

時間會讓許多事情真相大白，時間也會讓一些遺憾得到彌補。旅居美國的明老總選擇今年（二〇〇九年）回到故鄉台灣，而台灣兩個最重要的電影節同時決定頒發終

身成就獎給他，好像有點要為他平反的意味。

因為，一個不夠，一定要兩個同時頒給他。

因為，這是遲來的正義。■

那個賣房子拍電影的最好時光

侯孝賢

1988年新加坡台灣新電影回顧展。照片提供／小野
（左起：小野，朱天文，吳念真，侯孝賢，楊德昌。）

那天上午在製作公司開了一個將電視訪談節目「文化在野」集結出版成書的計畫。

這本書的內容漸漸聚焦在一九八九年《悲情城市》之後到二〇一一年台灣電影的復興，透過本來已經快瓦解的台灣電影工業起死回生的過程，來看台灣特有的悲情和樂天的文化，我們已經訪談了好幾位剛剛有影視作品上檔的電影工作者。出版社的朋友提出最好能有一篇侯孝賢的訪談，這樣整本書才會比較完整，有點承先啟後。然後，大家都望著我，然後，大家都笑了起來。其實這個想法在節目剛開始時製作人就提過，如果能找到侯孝賢來上節目，會讓節目更有重量。「不知道他願不願意上我們的節目呢？」我當時是這樣回答。「你們不是老朋友嗎？」年輕人不解的問著。「是啊，就是因為是很老很老的朋友，現在，大家也都很老啦，有點怕打擾對方。所以……」大家聽我這樣說，就不再多問了。

終於到了最後要集結出書的關頭，再度又提到侯孝賢。我當下走出會議室，打電話找朋友詢問要如何連絡侯導演的祕書。我們從來沒有私下連絡過，但總是會在一些公開的場合同台亮相，打打招呼拍拍肩膀。很快的我問到了侯孝賢的祕書電話和他個人的手機號碼，我將他的祕書的電話給了節目的企劃，請她試試連絡看，其實我們的企畫在英國念書時，還寫過侯孝賢的電影研究報告。在這世界上有太多人在研究著侯

孝賢的電影，我不是其中之一，我只是在他漫長的拍片過程中陪他走過其中一小段的朋友之一。

下午我趕去參加一個曾經跑過影劇新聞的老記者的告別式。老前輩是個外冷內熱很有個性的記者，還去過釣魚台插國旗的那種激烈的愛國者。印象中他每次跑來中影公司時總是叼根菸，有點戲謔的瞄著我們這些「小伙子」，說：「看看你們這些毛毛躁躁小伙子，沒吃過戰爭的苦頭，還想搞革命呀？」一九八九年初老前輩在獲知我和吳念真同時遞出辭呈要離開中影時，獨家寫了一個影劇版頭條，標題是「小野下野　念真無戀」，敏銳的他嗅到風雨欲來的大改變，整個大時代就要翻盤重新洗牌了，一九九〇年老前輩寫了一本自嘲幽默的書《電影被我跑垮了》。之後的台灣電影就真的漸漸走向崩盤。

我靜靜的看著我前方一些老朋友們的背影，好幾個大導演好幾個影后級的大明星，還有很多的董事長和理事長，彷彿凝望著一張模糊不清又有遺漏殘缺的老照片。在回程的捷運上，我忽然決定寫一封簡訊給侯孝賢，邀請他和我對談一九八九《悲情城市》之前和之後的歲月。當我想把侯孝賢的手機號碼輸入在「連絡人」時，不小心按錯了鍵，連絡人名單上出現了「侯孝賢侯孝賢侯孝賢」，久遠的記憶就這樣蹦了出來，那是當新電影浪潮剛興起時，詹宏志寫了一篇文章，說當前台灣導演的前

三名是，侯孝賢、侯孝賢、侯孝賢，望著手機上這樣的字眼，那個久遠的時代忽然鮮明起來了。

晚上十點半，我收到侯孝賢回覆的簡訊，他直接約「明天晚上見面」。那口氣像是常常連絡的老朋友約個吃飯那樣輕鬆。那麼快而簡單的回覆反而讓我傻了眼，深夜連忙連絡企畫準備題綱和三機作業的攝影記者們，一切都準備就緒後，我發簡訊告訴他錄影地點，他回答兩個字：「知悉」。一切真的就那麼簡單？像是還停留在那個我們剛認識不久的時候。我想起曾經很熟悉的侯式風格，他曾經說如果發現大水淹上來有人落水了，不是討論要怎麼做和為什麼，直接跳下去救人，別怕弄濕了衣服。

第二天晚上侯孝賢準時出現了，探個頭進來，還是三十歲時的打扮，揹個登山包，一件黑色夾克，一條牛仔褲，一頂米色棒球帽，只是有點疲倦，他從清晨六點出發去拍片到此刻還沒休息。「你還住永和嗎？」他問我。永和？那是多久以前的事了？

二十六歲那年退伍後在醫學院當助教，我還住永和，剛接觸到電影圈時就遇到他了。

他笑了起來：「我也住過永和啊。當年辛苦工作貸款買了一棟七十萬的公寓，為了投資《小畢的故事》，把房子賣了九十萬，從三樓搬到了四樓，用租的。哈。」所有後來關於台灣新電影浪潮的「豐功偉業」就是從他下決心賣了房子拍片開始的，因為《小畢的故事》票房暴起盛況空前，大家都感覺到一個新的時代降臨了，就像《海角

288

《兒子的大玩偶》電影重要參與人物。
照片提供／小野
（左起：曾壯祥，侯孝賢，萬仁，吳念真，
小野，溫隆俊，黃春明。）

七號》之於二〇〇八年那樣，平地一聲雷就下起大雨來了。那樣的青春，好過癮，不過他也為此吃了很多苦頭。

這天夜裡原本只要錄三十分鐘的節目，我們足足聊了九十分鐘欲罷不能，聊到後來，他乾脆脫下黑色夾克，好像忘了我們是在錄影。錄影後走到大門口陪他抽了兩根菸，他開始聊電影之外的公共事務，禁菸啦、博愛坐啦、公共空間啦，這些年他出面管了很多閒事，他說沒辦法，社運人士都知道他「很好用」。

送他上了計程車，想起我剛認識他時他就是這個模樣，揹著登山包穿著夾克，風吹著衣角，有種正要起飛的昂然。∎

1994	1993	1991	1989

1989

侯孝賢《悲情城市》：由侯孝賢、楊德昌、陳國富等人共組的「電影合作社」，由詹宏志為總經理籌募資金拍攝。在台灣社會解嚴之際，《悲情城市》以過去導演們不敢觸碰的二二八事件作為故事背景，冒著被新聞局電檢禁止的風險，在日本沖印拷貝參加國際影展。獲得國際三大影展之一的義大利威尼斯影展「金獅獎」，並且在台灣以破億票房創造國片在影展成就與票房的高峰，卻也成為台灣新電影在二十世紀的最後一聲吶喊。

行政院新聞局為提振國片藝術水準，協同「電影事業發展金基金」製定了國片製作輔導金方案，鼓勵兼具文化性及觀賞性的國片拍攝。從最初的三千萬、五千萬、到一億元，金額逐年增加，而輔導金電影佔國產電影片的百分比也逐年增高。

1991

楊德昌《牯嶺街少年殺人事件》：改編自真實新聞事件，由詹宏志擔任製片，楊德昌、閻鴻亞(鴻鴻)、楊順清、賴銘堂共同編劇，描繪台灣六〇年代的少年眷村幫派，以及青澀的愛情故事。總長度將近四小時長的鉅作，《牯嶺街少年殺人事件》榮獲日本東京影展「評審團特別獎」、法國南特影展「最佳導演獎」等國際獎項。

1993

侯孝賢《戲夢人生》：以台灣布袋戲大師李天祿的人生親歷，重現台灣在日本統治下的五十年歷史。榮獲法國坎城影展「評審委員獎」等獎項。

李安《喜宴》：細膩描繪華人家庭的兩代之間的矛盾，並以台灣電影過去較少觸碰的同志議題，拿下第四十三屆德國柏林影展「金熊獎」等國際影展大獎。

1994

蔡明亮導演、黃志明製片《愛情萬歲》：以台北寂寞男女的流動愛情，以及同志題材獲得義大利威尼斯影展「金獅獎」、法國南特影展「最佳導演」及「最佳男演員獎」等國際影展獎項。

吳念真《多桑》：由閩南語歌手蔡振南主演，吳念真首次執導電影，藉由父親的故事，反映生長於日治時代的那一代台灣人。獲得義大利都靈影展「最佳影片獎」等國際影展肯定。

1996	1995
侯孝賢《南國再見，南國》：台灣音樂人林強以電音配樂並且擔綱演出，寫實地描繪幫派份子深陷江湖、無法脫身的掙扎。整部電影呈現出台灣濃厚的南國風情，獲得法國坎城國際競賽單元等國際影展邀請。 張作驥《忠仔》：承襲台灣新電影寫實風格的幫派電影《忠仔》，獲得亞太影展「評審團獎」、韓國釜山影展「評審團特別獎」等國際獎項肯定。 楊德昌《麻將》：柏林影展「評審團特別推薦獎」、新加坡影展「最佳導演獎」等影展肯定。魏德聖擔任《麻將》副導，拍片精神深受楊德昌啟發。	魏德聖短片《夕顏》獲得金穗獎優等錄影帶肯定。 王小棣導演、黃志明監製的《飛天》赴大陸拍攝，是最早去中國大陸探路的國片之一。 吳念真電視節目《台灣念真情》：由吳念真製作的系列節目在TVBS開播，三年來走遍台灣各角落尋找台灣的人情與故事，為台灣電視節目注入了人文質感與土地關懷。 侯孝賢《好男好女》：將藍博洲從抗日到白色恐怖的小說《幌馬車之歌》，與九〇年代都會男女的愛情，雙線敘事交織而成。獲得美國夏威夷影展「最佳影片獎」等國際影展獎項，以及新聞局輔導金一千萬元。 公共電視人生劇展開播，以電視電影的製作方式，鼓勵新銳導演投入創作。在接下來的十幾年中，為低迷的台灣電影工業，孕育出許多導演。 楊德昌《獨立時代》：與鴻鴻共同編劇，描繪九〇年代台北都會生活，拿下台北金馬影展「最佳原著劇本獎」、坎城影展競賽單元等肯定。
魏德聖《對話三部》：獲金穗獎優等短片	

吳念真《太平天國》：獲得新聞局輔導金一千萬補助，電影完成後吳念真暫別電影，轉而活躍於電視節目、廣告、戲劇領域。

法國導演阿薩亞斯拍攝導演侯孝賢導演紀錄片《侯孝賢畫像》，探討侯孝賢的個性魅力及其影像風格。紀錄片中並訪談曾與侯導合作《戀戀風塵》、《悲情城市》的編劇吳念真、朱天文等電影人，講述他們眼中的侯孝賢。

新聞局輔導金分為商業片與藝術片兩組，但此分類在隔年即取消。

蔡明亮《河流》：柏林影展「評審團大獎銀熊獎」暨「國際影評人費比西獎」、美國芝加哥影展「評審團大獎銀雨果獎」等國際影展肯定。

魏德聖《黎明之前》：獲金穗獎優等短片。

第一屆《台北電影節》正式由「台北電影節執行委員會」開始舉辦，鼓勵台灣本土創作之短片、紀錄片、實驗片與商業類型電影競爭，展示主辦單位對台灣電影的立場，更顯現出不同於「金馬獎」及舊電影團體的台灣電影史觀。戴立忍、鄭有傑導演都在其創作短片獲得台北電影節百萬首獎的鼓勵之後，開始拍攝劇情長片。

國片輔導金預算中撥款設立「電影短片及紀錄長片輔導金」，委由國家電影資料館辦理。短片輔導金鼓勵了許多後來開始拍攝長片的導演，像是鴻鴻、鄭有傑、吳米森、陳芯宜、鄭文堂、戴立忍、周美玲、陳秀玉、陳正道、林見坪、林書宇、侯季然、魏德聖等都曾獲得短片輔導金鼓勵。

2000	1999	

2000

楊德昌《一一》：由吳念真主演，藉由捕捉生活中的瑣事，探討親情、愛情、生離死別等生命議題。獲得坎城國際影展「最佳導演獎」、第十五屆瑞士佛瑞堡影展「評審團大獎」等國際影展大獎。

公共電視《紀錄觀點》推出《流離島影系列》，由沈可尚、周美玲、簡偉斯、黃庭輔、李泳泉、吳介民、李孟哲、郭珍弟、陳芯宜、許綺鸞、朱賢哲、李志薔共十二名導演，紀錄台灣周圍十二座離島的身影。

1999

公共電視《紀錄觀點》於十二月開播，以【多元創作、獨立觀點】為製作宗旨成為台灣電視史上第一個紀錄片節目，幾年來提升了台灣紀錄片之品質與多元性、培養紀錄片人才，並持續拓展紀錄片之觀影人口與紀錄片對社會之影響力。

張作驥《黑暗之光》：在國片票房低迷之際，以寫實手法拍攝盲人故事的《黑暗之光》，獲得日本東京影展、台北電影節年度最佳影片等影展肯定，成為台灣新電影在九〇末的一道曙光。

純十六釐米影展，由一群導演以十六厘米拍攝電影，以求在艱困的台灣電影院產生一些改變。參展作品包括蕭菊貞「金馬最佳紀錄片」《紅葉傳奇》、鄭文堂《明信片》、賴豐奇紀念台語導演辛奇的《角色——辛奇導演》、魏德聖短片《七月天》、林浩博動畫《末日世界》、鴻鴻《三橘之戀》。

楊力州紀錄片《畢業紀念冊》獲得台北電影節特別獎、《打火兄弟》獲金穗獎紀錄片最佳紀錄影帶。

侯孝賢《海上花》：改編自張愛玲譯注的清代小說《海上花列傳》，一百一十九分鐘的長片中僅用三十九個鏡頭完成，成為侯孝賢長鏡頭美學的代表作。獲得亞太影展「最佳導演獎」、「最佳藝術指導」、「評審團大獎」等國際影展肯定。

2001

國片票房創新低，一年總票房僅有七百三十九萬。

柴智屏製作、蔡岳勳導演，改編自日本漫畫的偶像劇《流星花園》於華視開播，創造了收視佳績，也影響了台灣電影的青春、校園、愛情風格、電影音樂，以及偶像明星制度。

鈕承澤《吐司男之吻》、劉俊傑《薰衣草》：以寫實風格打造的優質偶像劇《吐司男之吻》，以及三立、台視跨台合作的《薰衣草》，緊接在《流星花園》之後，偶像劇風潮席捲台灣電視圈。

李安《臥虎藏龍》：首度執導武俠片的李安，立刻在好萊塢獲得叫好叫座的成績。獲得第七十三屆奧斯卡影展「最佳外語片」、「最佳藝術指導」、「最佳攝影」、「最佳配樂」等大獎，並在全球票房突破二‧二八億美元。

侯孝賢《千禧曼波》：以舒淇為女主角，描繪二十世紀末男女的愛情，獲得第三十七屆芝加哥影展中「銀雨果獎」等國際獎項。

2002

陳國富導演、黃志明監製《雙瞳》：由美國哥倫比亞公司投資，結合港台影帝梁家輝、戴立忍以及好萊塢演員David Morse主演的驚悚片，創下新台幣八千萬元票房。黃志明也在此片結識擔任副導的魏德聖，魏德聖並向黃志明提出自己想拍攝《賽德克‧巴萊》的想法。陳國富在哥倫比亞公司期間也成功從導演轉向監製，之後與華誼兄弟傳媒推動了許多叫好叫座的中國片，像是陸川講述山隊追捕藏羚羊盜獵的《可可西里》、馮小剛票房表現優異的《天下無賊》、《非誠勿擾》、以及抗日諜片《風聲》。

張作驥《美麗時光》：以魔幻寫實手法刻畫底層社會的《美麗時光》，獲得第三十九屆金馬獎「最佳影片獎」、「年度最佳台灣電影獎」、「觀眾票選最佳影片獎」以及國際影展肯定。

吳念真《人間條件》舞台劇上演及風靡台灣，之後幾年間相繼推出《人間條件2》、《人間條件3》以及《人間條件4》。經典台詞「千萬要幸福」也成為當時流行語。

2003

易智言《藍色大門》：以清新高中生的青澀同性／異性愛情故事，在低潮的台灣電影票房中小有突破。

台灣紀錄片開始出現不錯的票房，《生命》票房破千，成為年度最賣座的國片。

吳乙峰紀錄片《生命》：耗時四年、紀錄九二一大地震災民的生命故事，讓當時的總統陳水扁看了也感動落淚，票房突破千萬新台幣，成為二○○三年最賣座的國片。

台北藝術大學電影創作研究所成立，由李明道所長主持，宗旨為培養「能把故事說得好聽讓觀眾願意進電影院觀看國片」的創作人才，目標是培養畢業後能立即上線之專業劇情電影、電視製片、導演與編劇。

魏德聖自掏腰包花了兩百萬元拍了五分鐘的《賽德克‧巴萊》預告募資。

魏德聖《火焚之軀—希拉雅》：獲得新聞局劇本獎

2004

有感台灣國片票房低落，二○○二、二○○三兩年台北票房難以突破總票房1%，台灣導演與電影人連署「搶救台灣電影宣言」並主張：

一、反對WTO經濟觀點與文化霸權：制定「本國電影保護法」。

二、重新定義「國片」，確立台澎金馬生產為國片範圍；並廣納不同類型與媒材，豐富台灣電影之多元表現。

三、恢復「國片映演比例」，應至少達全年總映演天數之兩成，且戲院票務應透明化。

四、成立「國家電影中心」，統籌國片之收藏、放映、行銷、產業整合、教育推廣。

五、納影視教育於正規教育體系中，充實對第八藝術之涵養。

六、放寬投資國片之減稅額度。凡投資國片達百萬元者，即可享有減稅之鼓勵。

侯孝賢《珈琲時光》：日本松竹電影公司投資，由日本偶像一青窈主演。恬靜的風格與簡約的敘事，向已故的日本名導小津安二郎百年誕辰致意。

新聞局輔導金制度改變，將紀錄片併入長片輔導金，可和劇情片共同競爭八千萬的預算。

中央電影公司成立於一九五四年，從健康寫實主義到推動台灣新電影，培植出楊德昌、侯孝賢、李安、蔡明亮等揚名國際的電影人。隨著「黨、政、軍退出媒體」政策，國民黨持有股份轉由中時集團的「榮麗投資公司」擁有，停止經營電影製作、拍攝與發行的業務。

林育賢《翻滾吧！男孩》：紀錄宜蘭一群國小體操隊選手練習、出國比賽的故事，獲台北電影節「評審團大獎」、「觀眾票選獎」。

顏蘭權、莊益增《無米樂》：以台灣南部農民為主角的紀錄片，獲得巴拉圭國際影展、台北電影節首獎。

侯孝賢《最好的時光》：由舒淇、張震主演，電影分作三段愛情故事，分別發生於辛亥革命、六〇年代、以及九〇年代的台灣。獲得坎城「金棕櫚獎」入圍、日本東京影展「導演黑澤明獎」、以及包括「最佳影片」、「最佳女主角獎」等金馬獎多項大獎。

蔡明亮《天邊一朵雲》：大膽裸露的內容與情色議題，挑戰新聞局電影檢查尺度，最後以一刀未減上映院線。獲得第五十五屆德國柏林影展「最佳藝術貢獻銀熊獎」、法國南特影展「最佳導演獎」、「男演員特殊貢獻獎」等獎項。

何蔚庭《呼吸》：台灣第一部以跳漂白沖印技術，呈現特殊的影像質感與色調，贏得坎城影展會外賽「國際影評人週柯達發現獎最佳短片」、「TV5青年評論獎」等多項國際影展獎項。

陳正道《宅變》：以驚悚片題材創下兩千多萬票房佳績。

2007	2006
幾部台灣電影都開出千萬票房成績，國片景氣開始逐漸復甦。	蘇照彬導演、黃志明監製《詭絲》：耗資兩億、台港日跨國製作的驚悚片，獲得法國坎城影展觀摩單元、夏威夷國際影展觀摩單元、東京影展亞洲之風單元及閉幕片。
周美玲《刺青》：二○○七年柏林影展「最佳同志電影泰迪熊獎」等影展獎項。以港台偶像梁洛施、楊丞琳連手演出女同志愛情故事，創下台港票房都破千萬的佳績。	楊力州、張榮吉紀錄片《奇蹟的夏天》：紀錄花蓮美崙國中足球校隊練習及比賽的故事，獲釜山影展Wide Angle單元等國際肯定。
周杰倫導演、黃志明監製《不能說的秘密》：以校園愛情、音樂與科幻元素，加上周杰倫、桂綸鎂偶像魅力，創下兩千六百六十四萬新台幣票房。	林育賢《六號出口》：以偶像劇演員彭于晏、阮經天主演的青春電影，捕捉台北西門町年輕人文化。因為原本的出資者臨時反悔，導演獨自承擔，負債一千萬。
陳懷恩《練習曲》：以台灣單車環島為主題，接近千萬票房。獲日本亞洲海洋電影展「審查委員特別獎」、台北電影節評審團特別獎。	易智言《危險心靈》：改編自侯文詠同名小說，公視製作的高質感連續劇，以電影感的拍攝及剪輯手法，描述現今國中生在面臨教育改革的衝擊，與升學壓力之下的矛盾與掙扎。在電視金鐘獎以及收視率上都獲得一席之地。
楊德昌導演於美國過世。二○○八年台北電影節以電影向影人致敬！特地邀請蕭菊貞導演拍攝《再見‧楊德昌》紀念楊德昌導演過世週年。	
侯孝賢《紅氣球之旅》：向法國一九五六年電影《紅氣球》致意作品，由法國知名女星茱麗葉‧畢諾許主演，獲瑞士盧卡諾影展「榮譽金豹獎」等獎項。	
李安《色‧戒》：改編自張愛玲同名小說，獲威尼斯影展「最佳影片金獅獎」。	

2009	2008
	魏德聖《海角七號》票房突破五億三千萬新台幣，締造國片票房紀錄，也讓投資人對台灣電影重燃信心。
鄭芬芬《聽說》：由偶像劇演員彭于晏、陳意涵主演，以清新的愛情故事，票房突破兩千八百萬新台幣。	魏德聖《海角七號》：以音樂、愛情、小人物，穿插大時代下的故事，獲香港國際電影節「紀念楊德昌亞洲新秀大獎」、台北電影節首獎等獎項，並在票房突破五億三千萬新台幣，創下國片票房最高紀錄，並台灣電影史上僅次於《鐵達尼號》的全台票房第二名。
蔡岳勳《痞子英雄》：取景高雄，由《流星花園》質感刑警連續劇，深受上百萬觀眾的青睞，創下公視開台以來最高收視率。	鈕承澤導演、黃志明、陳國富監製《情非得已之生存之道》：獲鹿特丹影展「奈派克」最佳亞洲電影獎等國際肯定。
張作驥《爸，你好嗎？》：電影中描繪出十種不同性格的父親，各自用自己的方式表達對孩子的關愛，獲選台北電影節閉幕片。	林書宇《九降風》：穿插對台灣職棒簽賭的感嘆失落，強烈捕捉青春破滅之感的學生電影，首周票房便創下兩百萬佳績，並在《海角七號》大受歡迎後，重返戲院上映。
長紅偶像周渝民，以及新生偶像趙又廷主演的高	張作驥《蝴蝶》：描寫南方澳幫派份子的底層社會作品，獲得柏林影展世界大觀等影展肯定。
林育賢《對不起，我愛你》：《海角七號》女主角田中千繪主演的另類愛情故事。	戴立忍《不能沒有你》：改編自社會新聞真實事件，以寫實風格、黑白畫面呈現台灣南部中父親與女兒的情誼，拿下台北電影節百萬首獎，全台票房破千萬的佳績。

李烈監製、鈕承澤《艋舺》：以萬華為背景的幫派電影，打造趙又廷、阮經天從偶像轉型成為電影實力派演員。票房熱賣二億三千萬元新台幣。	陳駿霖《一頁台北》：由德國新浪潮電影導演文溫德斯監製的迷幻愛情小品，獲得柏林影展「NAPAC最佳亞洲電影獎」等獎項。票房破二千五百萬。
兩岸製訂ECFA，經大陸主管部門審查通過後，台灣電影不受進口配額限制在大陸發行放映。此協定促進兩岸電影交流，以及台灣電影進軍中國的可能性。	中央電影公司重新出發，耗資千萬修復侯孝賢《戀戀風塵》、楊德昌《恐怖份子》、蔡明亮《愛情萬歲》、陳玉勳《熱帶魚》以及陳國富《微婚啟事》等經典台灣電影。並開拍陳大璞導演的《皮克青春》以及林育賢導演的《翻滾吧！阿信》，宣佈投資魏德聖導演的史詩鉅片《賽德克‧巴萊》。
王育麟、劉梓潔《父後七日》：改編自劉梓潔散文，票房破四千五百萬新台幣。	鍾孟宏《第四張畫》：中國女星郝蕾與台灣演員戴立忍、童星畢曉海主演的《第四張畫》，以寫實沉穩風格、透過一個孩子的眼睛來觀看成人世界，獲台北電影節首獎、金馬多項提名。
張作驥《當愛來的時候》獲金馬觀眾票選最佳影片等獎項肯定。	楊力州紀錄片《被遺忘的時光》：以萬華聖若瑟失智老人養護中心為場景，紀錄了中心內六位失智症老人珍貴的歷史經驗，並反應出台灣社會這幾年來高齡化的現狀。
何蔚庭《台北星期天》透過兩個外勞的一個台北星期天午後，魔幻寫實地描繪出台北的城市風景。獲國際青年導演競賽「特別推薦獎」、第四十七屆金馬獎「最佳新導演」、台北電影節產業獎。	

建國百年，台灣電影持續發熱。在年初即有《雞排英雄》破億票房，暑假檔又有《翻滾吧！阿信》、《那些年，我們一起追的女孩》以及九月上檔的《賽德克·巴萊上下集》，預估今年總票房會達台灣影史的另一顛峰。

2011

魏德聖執導、黃志明監製《賽德克·巴萊》上下集：耗時三年、耗資近七億的史詩鉅作，以莫那魯道抗日的歷史為故事主體。已入圍金獅獎。

葉天倫《雞排英雄》：以台灣夜市攤販生活為題材，由偶像藍正龍及豬哥亮主演，在過年檔期，短短二十天就締造票房破億的佳績。

林育賢導演、李烈監製《翻滾吧！阿信》：改編自導演親生哥哥的故事，由彭于晏主演，講述體操選手誤入歧途到重返體操場的勵志故事。

九把刀導演、柴智屏監製《那些年，我們一起追的女孩》：改編自九把刀同名小說，拍攝九把刀從高中開始，對一個女孩長達十年的愛戀。

楊力州紀錄片《青春啦啦隊》：紀錄一群高雄阿公阿嬤參加世運啦啦隊的過程，帶出台灣高齡化社會中老人活潑、多元的面向。

由華碩創辦人之一、現任和碩聯合科技公司董事長童子賢贊助，以陳傳興為總監製的五位導演費時兩年，拍攝了對近代華文有著舉足輕重的作家—周夢蝶、鄭愁予、余光中、楊牧、林海音以及王文興文學系列「他們在島嶼寫作」，為華文電影與文學一大盛事。

@pple《殺手歐陽盆栽》：耗資六千萬、改編自九把刀同名小說，由曾志偉投資的「影市堂」籌拍，以偶像歌手蕭敬騰、林辰唏主演，首周末票房即突破千萬新台幣。

連奕琦導演《命運化妝師》：曾任《海角七號》副導的連奕琦，首部驚悚長片以死人化妝師這種特殊的題材作為背景，並請來電視劇《犀利人妻》中表現亮眼的隋棠轉戰大螢幕演出，上映兩周票房就突破一千五百萬新台幣。

備註：本表格製作目的為提供讀者在閱讀本書時所需的資訊，故其中電影或事件取捨，以本書相關內容為考量。

麥田文學 250

翻滾吧，台灣電影

看台灣電影人如何十年翻身，翻出台灣人特有的熱血奮鬥精神

作　　　者／小野　陽光衛視
文字整理／黃翔
本書人物及大事索引製作／張興華
圖片提供／陽光衛視
責任編輯／林秀梅　施雅棠
副總編輯／林秀梅
編輯總監／劉麗真
總 經 理／陳逸瑛
發 行 人／涂玉雲
出　　　版／麥田出版
　　　　　104台北市民生東路二段141號5樓
　　　　　電話：(886)2-2500-7696 傳真：(886)2-2500-1966；2500-1967
　　　　　E-mail：bwps.service@cite.com.tw
發　　　行／英屬蓋曼群島商家庭傳媒股份有限公司城邦分公司
　　　　　104台北市民生東路二段141號2樓
　　　　　書虫客服服務專線：(886)2-2500-7718；2500-7719
　　　　　24小時傳真服務：(886)2-2500-1990；2500-1991
　　　　　服務時間：週一至週五09:30-12:00；13:30-17:00
　　　　　郵撥帳號：19863813　戶名：書虫股份有限公司
　　　　　讀者服務信箱E-mail：service@readingclub.com.tw
　　　　　歡迎光臨城邦讀書花園 網址：www.cite.com.tw
香港發行所／城邦（香港）出版集團有限公司
　　　　　香港灣仔駱克道193號東超商業中心1樓
　　　　　電話：(852) 2508-6231　　傳真：(852) 2578-9337
　　　　　E-mail：hkcite@biznetvigator.com
馬新發行所／城邦（馬新）出版集團【Cite(M)Sdn. Bhd.(45832U)】
　　　　　11, Jalan 30D/146, Desa Tasik,
　　　　　Sungai Besi, 57000 Kuala Lumpur, Malaysia.
　　　　　電話：(603) 9056-3833 傳真：(603) 9056-2833

陽光衛視「文化在野」製作團隊
策劃主持／小野｜製作總監／王瓊文｜製 作 人／康依倫｜節目企劃／張興華　謝佳芳
節目編導／徐新權　陳錦彪｜節目助理／潘少翊　賴興俊
香港陽光衛視
監　　　製／陳西林｜總 監 製／馬建英｜出 品 人／陳平

封面內頁設計／楊啟巽工作室
印　　　刷／前進彩藝有限公司

2011年9月27日 初版一刷　　　　Printed in Taiwan.
定價／360元
著作權所有‧翻印必究
本書如有缺頁、破損、裝訂錯誤，請寄回更換
ISBN 978-986-173-666-2

城邦讀書花園
書店網址：www.cite.com.tw

翻滾吧,臺灣電影:看台灣電影人如何十年翻身,翻出台灣人特有的熱血奮鬥精神/ 小野, 陽光衛視著. --
初版. -- 臺北市:麥田出版:家庭傳媒城邦分公司發行, 2011.09　　　面;　　公分. -- (麥田文學;250)
ISBN 978-986-173-666-2(平裝)　　　1.影評 2.訪談　　　　987.013　　　100016126